ㅏㅇ

農 | Agriculture

농업 Agriculture

HOUSE VISION

4

2022 KOREA EXHIBITION

하라 켄야＋
HOUSE VISION 제작위원회

design house

'농 (農)'의 미래에서 바라보는 삶

하라 켄야
HARA Kenya

하우스비전 2022 코리아 전람회 (HOUSE VISION 2022 KOREA EXHIBITION)의 주제는 '농 (農)'입니다. 농이란 '식물이 태양에너지를 저장해 음식으로 만드는 것'입니다. 농의 관점에서 오늘날의 세계를 바라본다면, 과연 우리가 원하는 삶과 만족이란 무엇일까 고민해보게 됩니다. 올해 하우스비전에서는 고효율의 하이테크 농업과 기술을 바탕으로 삶의 이상적인 형태와 도시 외곽의 생활 문화에 초점을 맞춰보려고 합니다. 하우스비전 2022 코리아의 개최 파트너인 만나CEA는 물고기 양식과 수경 재배를 합리적으로 결합해 고효율의 농업 생산을 이루고 있는 기업입니다. '아쿠아포닉스(유기농 친환경 수경 재배 기술)'라는 농법을 연구해 단위 면적당 수확량은 기존 농법보다 20배가량 높이고 사용하는 물의 양은 약 10분의 1로 줄였습니다. 또 채소를 정갈하게 포장해 인터넷을 통해

손쉽게 구입할 수 있도록 독자적인 판매 경로를 만들어 높은 부가가치와 수익을 낳고 있습니다. 농약이나 화학비료를 전혀 사용하지 않는 깨끗한 농법의 이미지와 제철 채소, 허브 등 식재료의 신선함을 어필해 소비자들에게 좋은 반응을 얻고 있습니다. 다이어트를 위한 식재료이자 주식으로도 충분히 건강하고 풍성한 식탁을 만들 수 있다는 것을 보여주고 있습니다. 만나CEA의 이러한 활동과 계획에 공감한 하우스비전이 한국에서 전람회를 엽니다. 만나CEA의 새로운 거대 온실 농장이 전시장 역할을 하며 근미래 교외 산업으로서의 농업과 지역민들의 생활, 커뮤니티 등을 어떻게 구축할 수 있는지를 주제로 전시장을 설계합니다. 이번 전시를 위해 실제 건축물을 지었습니다. 그 수가 많은 것은 아니지만 모두 임시 건축물이 아닌 영구적 건축물로, 전시 후에도 실제 사용할 예정입니다. 더불어 실현

되지는 않았지만 건축이나 생활 플랫폼에 대한 여러 크리에이터들의 훌륭한 아이디어도 갤러리를 통해 소개할 것입니다.

코로나19 영향으로 전람회에 참여한 크리에이터들과 직접 대화할 기회는 없었지만 특별히 이번 책에는 'STORIES-집을 둘러싼 공상·가상 스토리'라는 칼럼을 실었습니다. 이는 크리에이터들이 제안한 건축물에 대한 이미지를 단편 SF처럼 해석해본 것인데, 건축가와의 새로운 대화 방식으로 이해하고 각 해설문과 함께 읽어주기를 바랍니다.

이번 전람회를 계기로 주변을 살펴보니 아시아의 농사는 쌀 생산과 함께 미래를 일구어나갔습니다. 좁은 부지와 높낮이가 다른 산간의 경사지를 개간해 계단식 논을 일구며 이어온 벼농사는 모내기와 수확, 그 안녕을 신에게 감사드리는 마음과 함께 나라와 지역 문화를 발전시키고 이끌어온 단단한 행위였습니다.

역사를 더 거슬러 올라가 거시적 시각에서 본다면, 인류가 수렵과 채집에서 해방되어 안정된 식량(작물)을 수확할 수 있게 된 것은 커다란 혁명이었습니다. 흙과 공기와 물을 가까이하며 자연과 대화해온 우리 역사는 아시아인의 미의식이나 감수성에도 큰 영향을 미쳤음이 분명합니다. 그렇기에 우리는 테크놀로지만을 찬양하며 토양을 쓰지 않는 농업의 안락함과 효율에만 매달릴 수는 없습니다. 앞으로 더욱 농약이나 화학비료를 사용하지 않는 농법을 개발해 미래에 가치 있는 농업으로 발전해야 합니다.

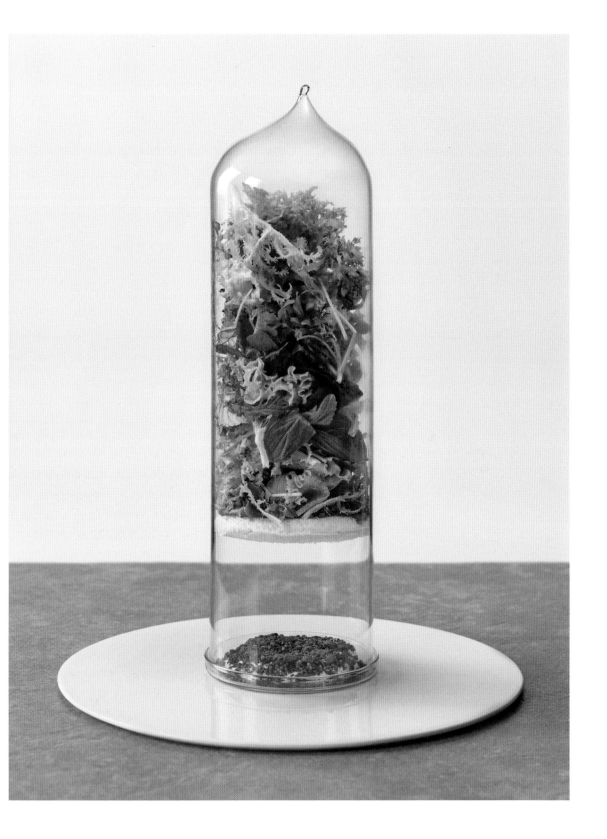

'농 (農)'의 미래에서 바라보는 삶

이번 하우스비전에서는 농과 이를 둘러싼 첨단 기술의 가능성을 최대한 유연하고 긍정적으로 살펴보려고 합니다. 심각하게 도시에 집중된 현대 생활을, 반대로 교외의 시점으로 전환해 색다른 각도에서 미래를 검토해 보는 것입니다. 만약 '음식'의 관점으로 생각해본다면 새로운 요리를 창조하는 셰프 또는 식량난을 해결하기 위한 시도에 주목해보는 것도 의미 있을 것입니다. 규격에 맞지 않거나 상한 채소를 폐기하는 시스템, 혹은 방대한 양의 음식물 쓰레기 처리 문제를 거시적 관점에서 살펴보는 기회가 될 것입니다. 특히 '푸드 마일리지'는 한국과 일본의 공통된 문제입니다. 많은 양의 이산화탄소를 생산해내며 지구 반대편의 식재료를 공수하는 것이 아닌, 본토 음식의 풍요에 대해 재고해보는 것도 의미 있는 일입니다. 멀리 있는 농장에서 채소를 들여오지 않고, 작은 주택의 정원에서 채소나 허브를 기르는 생활에서 얻는 '일상의 행복'에 대해 생각해볼 수도 있습니다. 하우스비전이 바라보는 집은 신분의 상징이 아니며 건축적 야심의 표현도 아닙니다. 부동산 가치를 지닌 상품 또한 아닙니다. 하우스비전이 말하는 집은 '산업의 교차로'입니다. 에너지, 통신, 이동, 물류, 커뮤니티, 저출산과 고령화, 농업, 먹거리 모두 집을 둘러싼 문제입니다. 하우스비전은 이러한 관점으로 집을 다루며 21세기 중반을 향해 달려가는 산업의 추세를 전망하는 전시입니다. 수천 년 전 과거로부터 현재를 내다보고 50년 후 미래를 바라보며 지금을 생각하는, 비전을 제시합니다.

'농 (農)'의 미래에서 바라보는 삶

'농'과 새로운 생활의 전망

구마 겐고
KUMA Kengo

건축가. 1954년 출생했으며 1990년 구마 겐고 건축 도시 설계 사무소를 설립했다. 게이오기주쿠 대학교 교수, 도쿄 대학교 교수를 거쳐 현재 도쿄 대학교 명예 교수다. 30개국이 넘는 나라에서 프로젝트를 진행 중으로 자연과 기술과 인간의 새로운 관계를 여는 건축을 제안한다. 주요 작품으로 '산도니역', 'V&A뮤지엄 던디' 등이 있다. 주요 저서로는 <점선면>(이와나미 서점), <구마 겐고, 건축을 말하다>(신초신소), <약한 건축>(이와나미 서점), <자연스러운 건축>(이와나미 서점), <작은 건축>(이와나미 서점) 등 다수가 있다.

요즘 코로나19가 인류사에 큰 전환점이 되었다는 것을 느끼고 있습니다. 전환점이라기보다 '반환점'이라고 하는 편이 더 정확할 것 같습니다. '집중'을 향해, '도시'를 향해 일방적으로 흘러가던 인류 역사가 코로나19를 기점으로 분산되며 '자연'을 향한 흐름으로 반전되고 있습니다. 만약 집중의 방향으로 더 달렸다면 인류는 존속할 수 없을 것입니다. 인간의 몸이 한계를 극복할 수 없을 것이기 때문입니다. 코로나19로 전 세계인이 이를 실감했을 것이라 생각합니다. 이렇게까지 인류의 모든 측면을 아우르며 횡단하는 경험은 역사상 존재하지 않았습니다. 그만큼 엄청난 일이었고 우리는 그것을 목격했습니다.

앞으로 세계의 모든 영역에서 이를 반전시키기 위한 다양한 시도가 이루어질 텐데, 이때 아시아가 큰 역할을 하게 될 것입니다. 그도 그럴 것이 아시아 문화에서 자연은 일관되게 중요한 주제로 다뤄졌으며 사람들은 자연과 가까워지기를, 자연 그대로 보존되기를 마음속 깊이 바랐기 때문입니다. 이는 불교와 관련이 있을 수도 있고, 거슬러 올라가 불교의 토대가 된 아시아인이 자연과 관계를 맺는 방식, 구체적으로는 동양의 기후 조건에서 농사짓는 방법, 집짓는 방법 등과 연관이 있을 수도 있습니다. 동양에서 농업과 건축은 인간과 자연을 이어주는, 없어서는 안 되는 분야였습니다. 반면 산업이나 콘크리트 건축은 이와는 완전히 반대되는 성향으로 인간과 자연을 분리하는 것을 목적으로 사용했습니다. 이러한 단절로 인해 도시를 향한 집중이 가능해졌고 코로나19가 인류에게 한달음에 달려온 것이라고도 볼 수 있습니다.

자연과 인간을 다시 연결하고자 하는, 코로나19 이후의 새로운 물결 속에서 제가 가장 관심을 갖고 있는 것은 농업과 건

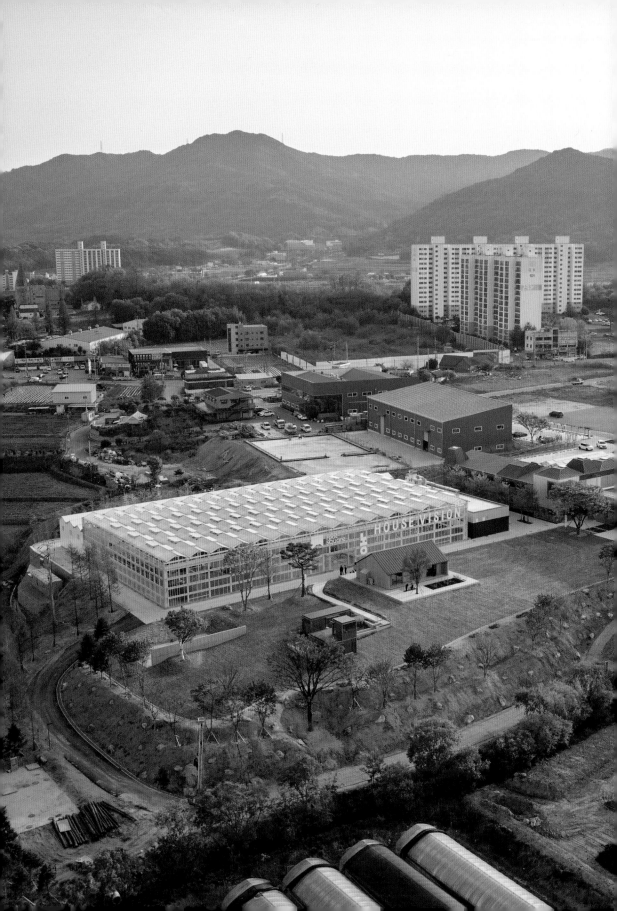

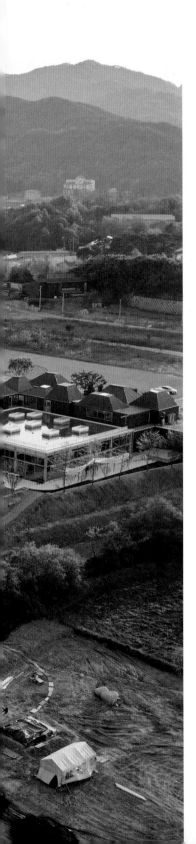

축을 하나로 묶어 새롭게 디자인하는 것입니다. 동아시아에서 목조 건축은 원래 농업의 일종이었습니다. 나무와 쌀은 한 무리로 존재하며 이 두 식물을 통해 인간과 자연은 하나로 연결되어왔습니다. 이 농업적인 방식은 목재뿐 아니라 집을 구성하는 대부분의 재료에 사용되었습니다. 종이 또한 밭에 심는 닥나무로 만든 것입니다. 특히 저는 한국 전통 건축에서 종이를 사용하는 방식에 관심이 있습니다. 일본의 종이는 얇은 두께와 균일함을 추구하며 진화했기에 공업 제품처럼 큰 특징이 없는 것에 비해 한국의 종이는 대부분 종이 본래의, 그야말로 농업적인 질감을 가지고 있어 종이라는 재료가 땅과 연결되어 있음을, 땅으로부터 태어났음을 스스로 분명히 드러냅니다.

이러한 땅과의 연결성은 종이를 창호지로 사용하거나 바닥에 종이를 붙여 온돌을 만들 때의 디테일을 통해서도 느낄 수 있습니다. 일본의 전통 창호는 가는 나무 살대가 주역으로 창호지는 한발 뒤로 물러나 있기 때문에 종이와 흙의 연결성, 대지와의 연결성을 느낄 수 없습니다. 하지만 한국의 전통 창호는 창호지가 주인공입니다. 한국의 디테일은 그 자체가 이미 농업적인 것입니다. 그리고 이 농업적인 공간 안에서 우리는 치유가 됩니다. 한국 전통 건축의 종이처럼 건축과 농업은 손을 맞잡고 함께 걸어나가야 합니다. 이는 공업과 콘크리트에 의해 땅으로부터 단절되어버린 인간을 다시 대지와 연결해주는 중요한 작업이 될 것입니다. 한국은 그 시도를 하는 데에서 굉장히 중요한 장소입니다. 이 절묘한 타이밍에 농업을 주제로 한 하우스비전이 열리는 것은 그 자체로 매우 큰 의미가 있습니다.

HOUSE VISION
2022 KOREA EXHIBITION

미래의 농업과 도시

MANNA CEA

전태병 | JEON Tae Byung
박아론 | PARK A Ron

카이스트에서 각각 산업 디자인과 기계공학을
전공한 박아론과 전태병은 2013년 3월
만나CEA를 설립했다. 친환경 농장 구축과
관리에 필요한 솔루션과 제어 설비 기술력을
보유하고 있으며 2016년에는 자회사
팜잇(Farm It)을 설립해 새로운 공유
농장 모델 확산에 나서고 있다.

세계의 농업 기술

안정적인 식량 공급은 전 세계인에게 주어진 평생 과제입니다. 지금은 과거와 다르게 작물을 효율적으로 재배하는 것 외에도 신선한 먹거리를 안정적으로 확보하고 정서적 만족감을 주는 미식 문화까지 추구하며 먹거리에 대한 산업이 끊임없이 발전하고 있습니다. 하지만 밸류체인의 관점으로 보면, 여러 산업 중에서도 가장 하위에 속하는 농업이 각광받기 시작한 것은 불과 5년이 채 되지 않습니다. 인구는 꾸준히 증가하고 양질의 음식을 찾는 수요는 계속 늘어나는 상황이지만, 농업은 힘들고 진입장벽이 낮아 누구나 접근할 수 있는 산업으로 간주되기 때문입니다. 그래서 농산물 가격은 지금도 낮게 책정되고 있습니다. 산업의 발달 또한 더딥니다.

이러한 상황은 비단 한국만의 문제일까요? 다른 나라의 상황을 한번 살펴보겠습니다. 유럽은 토마토, 파프리카 등의 작물을 재배하는 시설 원예 위주로 발전하고 있습니다. 북미에서는 밀, 콩 등의 작물 재배를 위한 자동화 기술을 꾸준히 개발해 기업화된 농업을 이루었고요. 수십 년간의 작물 데이터를 보유한 네덜란드의 프리바(Priva)라는 기업도 있습니다. 온대성 기후에 적합한 토마토, 파프리카의 재배 시스템을 구축한 유럽형 시스템의 최고 기업이라고 할 수 있죠. 하지만 고온 또는 저온 환경에서는 경쟁력이 떨어지는 단점이 있습니다. 러시아, 중동 등의 극한 환경에서는 재배가 불가능합니다. 사난바이오(Sananbio)라는 중국계 수직 실내 농장 공급업체도 있습니다. 중국의 막강한 힘인 제조업을 이용해 저렴하게 시스템을 구축할 수 있는 것이 이들의 강점입니다. 브랜드의 콘셉트를 보여주거나 고가의 시스템을 실험적으로 활용할 때 용이한 모델을 만들어내고 있습니다. 한국에 수출도 하고요. 그러나 이러한 기업이 원예 시설을 저렴하게 구축할 수 있다고 해도 농업 인구는 전 세계적으로 계속해서 줄고 있습니다. 젊은이들이 농촌에 거주하기를 꺼려해 농업의 혁신과 발전이

오른쪽 : 700평이 넘는 만나CEA의
농장에서는 모듈 형태의 재배설비를 이용하는데
일반 재배 방법과 비교해 연간 20배 이상의
생산량을 확보할 수 있다.

미래의 농업과 도시

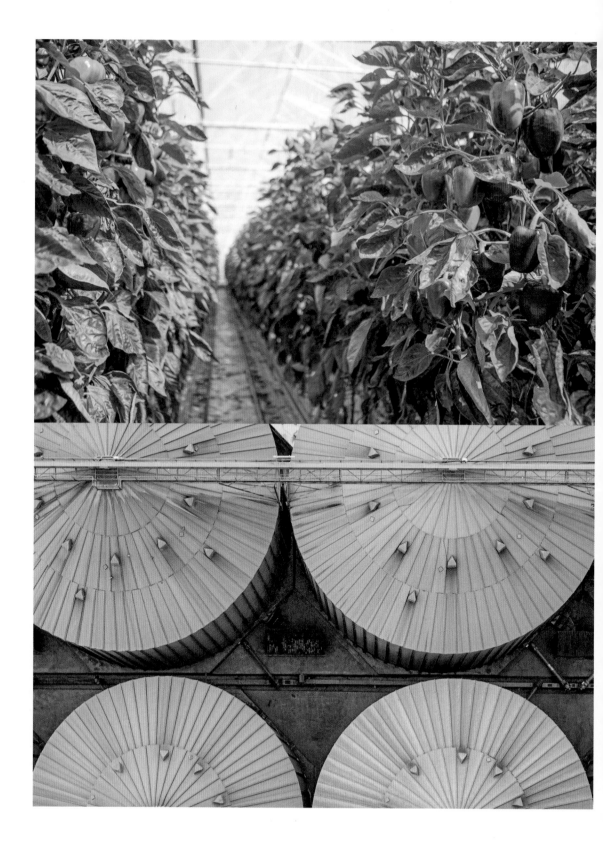

제대로 이루어지지 못하는 실정입니다. 유럽연합에서 농촌은 전체 면적의 45% 정도를 차지하지만 전체 인구의 약 21%만 이 거주해 고령화와 일손 부족 등의 문제를 겪고 있습니다. 도시로의 이주가 증가하며 발생한 문제들이 심화되고 있습니다. 한국도 마찬가지입니다. 게다가 소규모로 농사를 짓는 농민이 많고 협동조합이라는 구조를 통해 농산물의 생산과 유통이 이루어져 경험에 의한 농업에 의존해야만 하는 상황입니다. 혁신적인 아이디어를 적용하기 힘들어 농업 발전이 그만큼 더딜 수밖에 없는 것이 우리 현실이지요.

이에 만나CEA는 미래 농업인의 꿈을 이루어줄 기술과 정보를 제공해 농업의 부가가치를 창출하고 식량 안보에 기여하고자 합니다. 지금과 같은 한국의 농업 인구 구성, 농업 생산 기술, 농촌 문화 시설로는 더 이상 부가가치를 만들어내기 어렵습니다. 농업을 전문적으로 연구하는 기업이 함께한다면 농민이 효율적으로 농산물을 생산하고, 유통을 위해 조직한 협동조합과 비교해 그 이상의 시너지를 낼 수 있습니다. 농업에서 혁신을 이루기 위해서는 작물 재배 시설을 꾸준히 연구·개발하고 체계적으로 데이터를 수집해 새로운 방식으로 작물을 선택하고 유통할 수 있는 젊은이들을 농촌으로 유도하는 선순환의 과정이 필요합니다.

만나CEA 농장

농업 솔루션 회사 만나CEA는 아쿠아포닉스와 ICT를 접목한 농장 자동화 기술을 기반으로 친환경 농장을 구축하고 관리에 필요한 솔루션을 쌓아나가고 있습니다. 이전에는 불가능했던 농업 생산 방식을 제안하는 기업입니다. 만나CEA가 보유한 IoT 환경 제어 기술과 아쿠아포닉스 양액 제어 기술, 재배 기구, 종자 관련 연구는 미래를 위한 지속 가능한 생산 방식이자 높은 생산성을 이끌어냅니다. 만나CEA의 특징 세 가지는 다음과 같습니다.

첫째, 저렴한 비용과 높은 기술력입니다. 만나CEA는 부유식 자동 전면 수확, 흙과 유사한 배지 개발, 아쿠아포닉스, 다양한 파종이 가능한 하드웨어 플랫폼과 양액 솔루션, 저전력 무선 네트워크 IoT 통합 시스템 등 업계에서 누구도 따라올 수 없는, 앞선 기술을 보유하고 있습니다. 하드웨어와 소프트웨어 플랫폼 모두 직접 개발해 품목별, 국가별 적용이 쉽고 성능이 뛰어납니다.

둘째, 수익을 공유합니다. 스마트팜 농장을 보급하는 데만 힘

왼쪽 위 : 네덜란드의 파프리카 온실.
왼쪽 아래 : 영국의 곡물 엘리베이터.

쓰는 것이 정답은 아닙니다. 스마트팜을 둘러싼 모든 것이 효율적으로 운영되어야 합니다. 전후방 산업과 문화, 지자체의 지원이 결합된 만나CEA의 도시 사업, 직영을 통한 보급부터 생산과 판매, 운영 대행까지 서로 시너지를 낼 수 있는 사업 모델을 구축했습니다. 이러한 시스템을 갖추지 못하고 농장 장비만 보급하는 기업은 단기간 내에 다양한 문제를 겪을 수밖에 없습니다.

셋째, 자연광과 인공광을 모두 활용한 하이브리드 모델입니다. 대부분의 스마트팜이 인공광을 사용해 작물을 생산하며 에너지 비용이 많이 듭니다. 광량과 광파장이 부족해 작물을 얻는 데 제한적일 수도 있습니다. 하지만 자연광과 함께 보조광으로 인공광을 쓰면 작물의 품질은 높아지고 에너지 사용량은 최소화해 작물 생장에 적합한 환경을 조성할 수 있습니다. 이는 만나CEA만이 가지고 있는 환경 제어 기술입니다. 또 일반적인 아쿠아포닉스는 화학비료를 사용하는데, 그렇게 되면 폐양액이 부영양화를 유발해 지하수를 오염시킵니다. 만나CEA는 화학비료를 일절 사용하지 않는 아쿠아포닉스 스마트팜을 설계, 시공 및 운영하고 있습니다.

만나CEA의 아쿠아포닉스에 대해 조금 더 자세히 설명해보겠습니다. 물고기 양식 과정에서 암모니아가 생성되는데, 두 종류의 박테리아를 이용해 암모니아를 질산염으로 변환시킵니다. 질산염을 양분으로 이용해 작물을 재배하고, 작물에 의해 질산염이 제거된 물을 다시 이용해 물고기를 양식하는 순환 방식입니다. 일반적인 수경 재배는 양액을 주기적으로 완전히 교체해야 하고 사용한 양액의 유해 물질을 제거하기 위해 특수 시설을 이용해야 합니다. 양액을 잘 관리하지 못하면 작물에 질병이 생길 수도 있습니다. 하지만 만나CEA의 아쿠아포닉스 시스템에서는 특정 화학물질이 발생하지 않아 양액의 영구적 순환이 가능하며 내부 미생물 생태계로 인해 질병에 대한 저항력이 높습니다.

이러한 기술은 재배 식물의 비타민 및 활성제를 증가시킵니다. 예를 들어 인삼 재배 실험을 한 결과 만나CEA의 아쿠아포닉스 재배 시스템을 사용할 경우 활성 사포닌이 증가한다는 사실을 확인했습니다. 재배 시간은 현저히 줄어들었지만 살충제나 중금속이 발견되지 않았습니다. 연꽃 재배 실험 결과에서는 기존에 없던 이로운 성분이 검출되기도 했습니다. 그뿐 아니라 일반적인 수경 재배보다 생산량이 20% 증가하고 재래식 영농법보다는 20~30배가량 증가했습니다. 환경 제어 시스템을 효율적으로 관리해 생산량을 극대화했으며 재

오른쪽 : 아쿠아포닉스를 이용한 식물 재배 모습. 하부 물고기 양식에서 사용한 물이 박테리아에 의해 여과된 후 상부 식물 재배에 순환 이용된다.

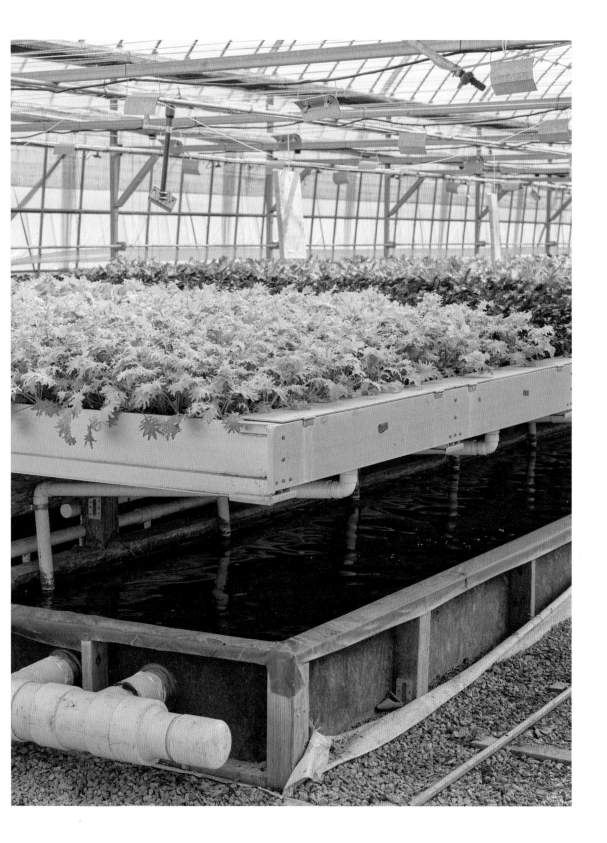

미래의 농업과 도시

아쿠아포닉스의 개요도.
물고기 양식에서 발생한 암모니아는 박테리아에 의해 분해되어
질산염으로 변환된다. 작물은 질산염이 함유된 물을 양분으로
섭취한다. 작물에 의해 질산염이 제거된 물은 다시 수조에서
이용되며 이 순환이 반복된다.

오른쪽 : 아쿠아포닉스 수조 모습.
주로 잉어와 철갑상어, 뱀장어 등을 사육한다.

래식 영농법을 기준으로 물 사용량은 약 82% 감소했습니다. 일반 수경 재배와 비교하면 물 사용량은 70% 감소한 것입니다. 다양한 기후와 작물에 적용 가능한 것도 만나CEA 기술만의 강점입니다. 만나CEA의 순환 과정을 이용하면 생산량의 증가뿐만 아니라 화학비료와 비교해 양분 해결 및 유지·관리 비용을 절감할 수 있습니다.

다양한 기후와 작물에 대응할 수 있으며 작업의 효율성을 극대화한 여러 재배 시스템 또한 갖추고 있습니다. 그중 '전면 수확 재배 방식'은 온실의 내부 통로를 줄여 같은 재배 면적 대비 생산량이 높습니다. 하나의 장치로 담액식(DWC)과 간헐 흐름식(ebb & flow) 수경 재배 방식이 모두 가능해 과채류, 화훼류, 초본류 등을 재배할 수 있습니다. 식물 재배실인 '그로 챔버(Grow Chamber)'는 딸기, 와사비 등의 저온성 작물을 극서 지방에서도 재배 가능하도록 만든 시스템입니다. 외부 온도 40℃, 온실 내부 온도 50℃에서도 수냉식 냉각 방식으로 그로 챔버의 내부 온도를 15℃ 이하로 유지시켜줍니다. 식물 생장을 위한 '수직형 재배 장치'는 발아와 육묘에 사용할 수 있습니다. 여기에 전면 수확 재배 장치를 도입하면 수직형 식물 공장보다 면적 대비 작업 성과율이 높습니다. 또 만나CEA는 의료용과 화장품용 대마 재배 장치를 개발해 대마 품종별 생육 데이터를 갖추고 있습니다.

그뿐만이 아닙니다. 만나CEA의 컨테이너 농장은 초기 설치가 쉽고 모듈형이라 다양한 환경에 맞게 조성할 수 있습니다. 실내 수직형 농장은 건축물 내 유휴 공간을 활용할 수도 있습니다. 인공광과 자연광을 적용한 하이브리드 스마트팜은 설치 단가가 저렴합니다. 자연광을 활용해 에너지 사용량이 적고 다양한 작물을 생산할 수 있습니다. 인공광과 자연광을 혼합해 사용하는 것만으로도 작물의 맛과 색, 식감을 조절할 수 있을 뿐 아니라 샐러드용 채소와 허브류를 비롯해 식용 꽃, 딸기, 와사비에 이르기까지 다종다양한 작물을 키울 수 있습니다. 이러한 만나CEA의 재배 기술을 이용해 작물을 심은 후에는 환경 데이터, 생육 데이터를 연동해 최적의 생육 환경을 만들고 유지할 수 있도록 관리합니다.

설명을 덧붙이면, 생육 환경을 유지해주는 데에는 크게 '분산 제어 시스템'과 'AI 생육 데이터 분석' 두 가지가 사용됩니다. 분산 제어 시스템은 설치가 쉽고 블루투스 기반의 통신 모듈로 안정적입니다. 중앙 제어 기기가 없어 고장이나 오류 등의 위험이 대폭 감소하며 확장성이 높은 것이 특징입니다.

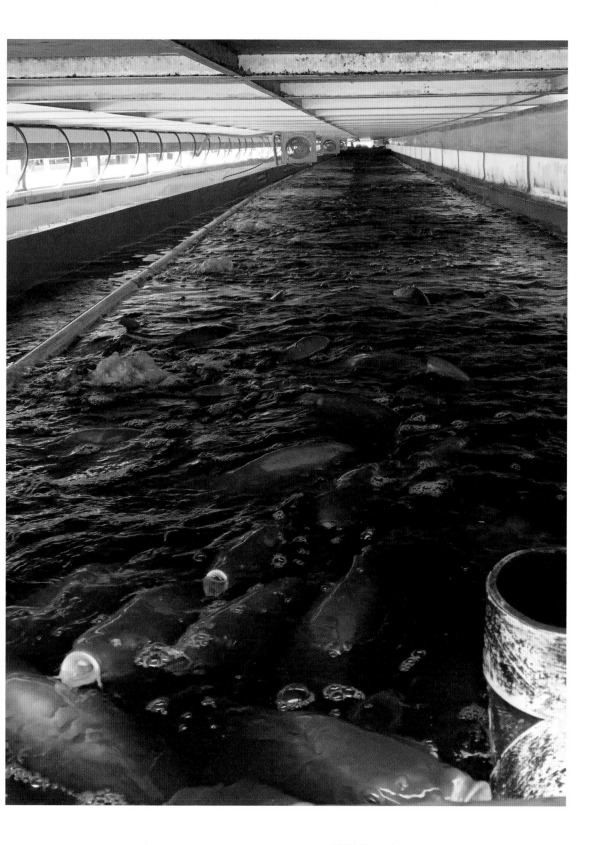

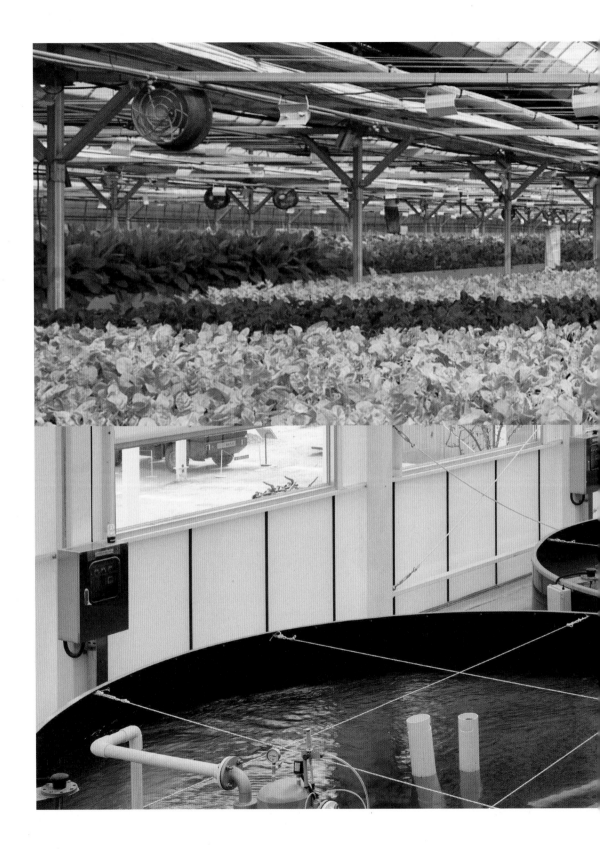

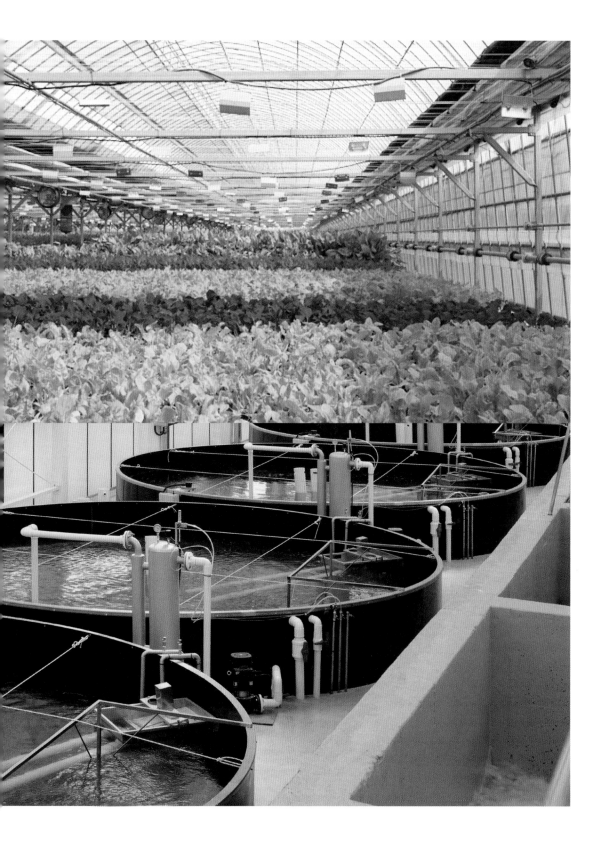

전면 수확 재배 방식에 사용하는
독립형 모듈.

AI 생육 데이터 분석을 활용하면 관리사의 노하우를 알고리즘에 적용해 재배 작물에 관한 최적의 생육 데이터를 찾아낼 수 있습니다. 온도, 습도, 누적 광량, pH, 용존 산소량, 아질산염, 질산염 등 30여 가지의 요소를 분석해 여느 스마트팜보다 정밀하게 재배 환경을 만들 수 있습니다.

이러한 기술을 바탕으로 이미 재배 작물의 생장 환경에 대한 데이터를 250가지 이상 보유하고 있어 재배 환경을 자동으로 조성할 수 있습니다. 최적의 생육 환경을 알 수 있다는 것은 데이터를 기반으로 다양한 작물을 빠르게 재배해 유효 물질을 극대화할 수 있다는 것을 의미하기도 합니다. 어리연의 항노화 성분을 증가시키거나 인삼의 사포닌 성분을 극대화시키는 실험에 성공했다는 것은 만나CEA의 생육 환경 분석 시스템이 꽤 유용하다는 것을 증명합니다. 700평(약 2300m²) 남짓 되는 환경을 제어할 수 있는 만나CEA 농장에서는 1년에 60~70톤가량의 잎채소를 생산합니다.

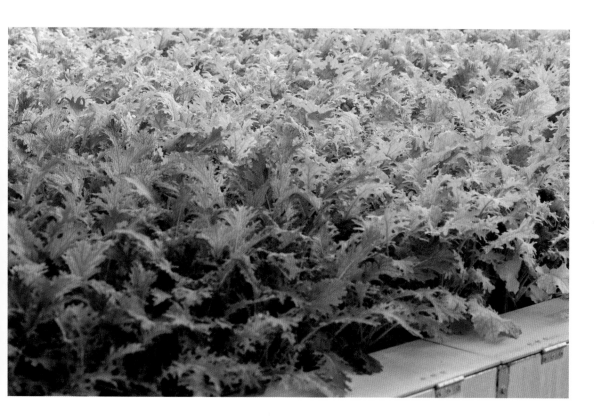

관행적 농업 방식보다 20배 이상 생산량이 증가합니다. 생산 단가 또한 낮아 기존 농산물을 충분히 대체할 수 있다는 가능성을 보여줍니다.

이러한 발전을 통해 우리에게 유익한 변화는 다양합니다. 만나CEA는 다른 IT 기업이나 기술 기업처럼 기술을 이용해 혁신하거나 변화를 주는 것보다, 피할 수 없는 미래를 직면하고 현실을 받아들임으로써 준비할 수 있는 많은 것을 통해 사회에 도움을 주고자 합니다. 앞으로는 다양한 채소와 먹거리가 점점 비싸지고 구하기 어려워지며, 우리의 밥상이 단순화되는 현상이 지속될 것입니다. 우리는 다양한 기술을 융합한 생산 방식으로 국내 생산을 강화하고, 대한민국과 세계의 밥상을 지키고 발전해나가겠다는 의무감으로 변화를 시도하고 있습니다.

채소의 종류와 그 특징에 따라 독립형 모듈을 여러 개 합쳐 재배할 수도 있다.

농업을 통한 새로운 사업

만나CEA의 주요 사업에는 기술 개발 외에 온라인 샐러드 브랜드 '샐러딩(Salading)'이 있습니다. 만나시티(현재의 룻스퀘어Root Square)를 운영하며 그 안에 오프라인 매장을 열고 장비나 시스템을 국내외에 판매하는 것이 목표입니다. 여느 스마트팜 브랜드와 다르게 만나CEA의 사업 모델은 직영 농장을 운영하며 여기에서 생산한 농산물을 판매해 수익을 창출하는 것입니다. 직접 농산물을 생산하고 시장에 유통하거나 자사 온라인 몰(www.salading.co.kr)을 통해 판매하는 것이 기존 시스템을 이용하는 것보다 이윤이 더 크기에 이러한 사업 모델을 기획했습니다. 다른 스마트팜 브랜드들은 설비 초기 투자 비용이 높습니다. 작물을 재배하고 유통할 경우 보완해야 할 부분 또한 많으나 만나CEA에서는 수년간 실제 농업 환경에서 생산 기술을 개발하고 적용

하며 직접 온라인 유통을 해보았기에 그 경험과 노하우가 충분합니다.

만나CEA는 진천뿐 아니라 대전과 제주 등에 농장을 건설했으며 특히 사우디아라비아와 카자흐스탄 등 해외에 수직형 농장을 건설하고 유통하는 데까지 성공했습니다. 즉 샐러딩 판매, 만나시티를 통한 보급과 운영, 해외 시스템 판매가 시너지를 내는 사업 구조를 갖추고 있습니다. 다른 스마트팜 제작 업체는 실제 대량 유통까지 진행해본 경험이 없을 것입니다. 출하와 운영 노하우를 경험해보지 않고서는 대형 농장을 운영하며 맞닥뜨리는 어려움을 즉시 해결하기 어렵습니다. 이는 단순히 경험 문제가 아닌, 산업의 특수한 상황과도 연결됩니다.

예를 들어 대부분의 양상추나 샐러드 채소는 중국이나 캘리포니아 살리나스밸리(Salinas Valley)에서 들여옵니다. 물론 국내에서도 생산하지만, 작년에 맥도날드가 양상추가 들어가

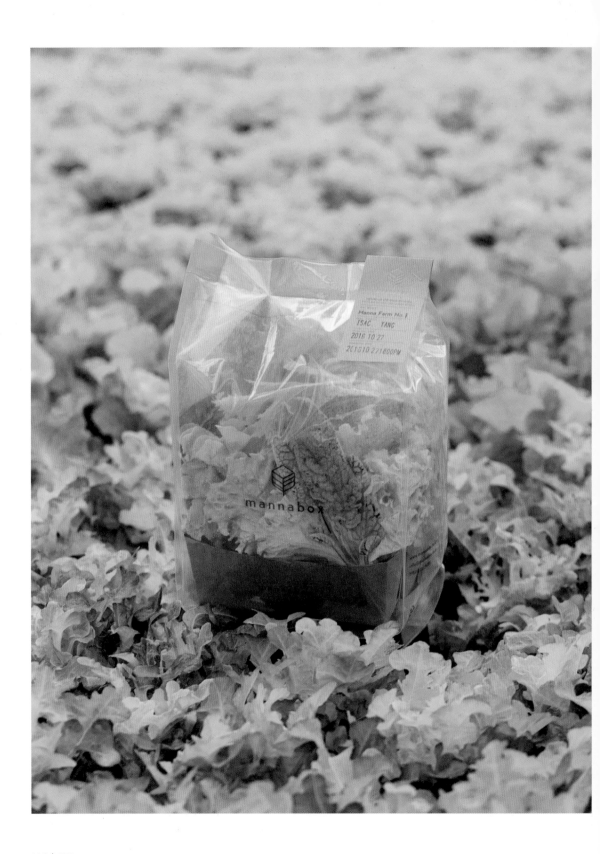

는 메뉴를 시킨 고객에게 부족한 양상추를 대신해 아메리카노 쿠폰을 지급한 사례를 기억한다면 그 정도로 국내 생산이 불안정하다는 것을 알 수 있을 겁니다. 국제 배송 비용이 엄청나게 오른 점, 배송 기간이 길어진 점, 수출 물량이 줄어든 점, 대규모 수입으로 인해 국내 생산이 줄어든 점 등 다양한 요인을 고려하면 마진이 상대적으로 낮은 샐러드 시장이 타격을 크게 입을 뿐만 아니라, 가격 결정력(pricing power)이 없는 유통사들의 사업 구조가 어려워질 수밖에 없습니다. 만나CEA는 생산부터 판매까지 대부분의 작업을 내부적으로 처리해 이러한 외부 요인의 영향을 덜 받는다고 할 수 있습니다.

샐러딩은 화학물질이 첨가된 음식에 익숙해진 현대인에게 맛있으면서도 건강한 식생활을 제안합니다. 샐러드는 애피타이저나 다이어트 음식이라는 인식에서 벗어나 영양 공급이 충분한 주식이 될 수 있다는 것을 알리고 있습니다. 샐러딩의 샐러드는 만나CEA 농장에서 자란 싱싱한 프리미엄 채소와 더불어 전국 각지에서 생산된 양질의 재료를 사용합니다. 현대인의 식품 구매 트렌드에 맞춰 샐러드를 택배로 받아볼 수 있도록 휴대성 좋은 패키지 디자인으로 꼼꼼하게 포장해 어디서나 편리하게 샐러드로 식사할 수 있도록 만들었습니다. 이를 통해 국내에 건강한 식문화를 안착시키고 독창적이면서도 희소성 있는 농산물의 수요를 끌어올리고자 노력하고 있습니다.

만나CEA가 만드는 도시

만나CEA는 만나시티 '룰스퀘어'를 통해 농업과 관련된 문화를 강화하고 농촌의 생활 인프라를 확보하며 체계화된 농업 교육을 제공하고자 합니다. 의류 산업이나 건축 및 토목 산업이 문화적 요소와 접목해 삶을 더 풍요롭게 만들고 있듯이 음식의 근간이 되는 농업도 문화와 접목할 수 있다고 봅니다. 문화가 함께하는 농업은 매력적인 산업 영역이 될 것이라 확신합니다.

룰스퀘어의 본질적인 목표는 농촌으로 젊은 인구가 유입되도록 문화 인프라를 확보하는 것입니다. 한국의 농촌이 인구 절벽 현상을 겪는 이유는 수도권에만 문화 인프라가 집중되어 있기 때문입니다. 농사는 농촌에서 지어야 하는데 농촌에서는 문화 생활과 쇼핑 등의 활동에 제약이 있습니다. 교육, 외식, 커뮤니티, 의료 등 일상생활과 관련된 욕구를 충족하기도 어렵습니다. 젊은 인재를 농촌으로 불러들이려면 그들이 필

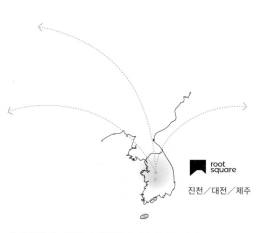

root square

진천／대전／제주

만나CEA의 거점인 진천의 룰스퀘어에 오프라인 매장이 있고, 장비와 시스템을 국내외에 판매한다. 사업모델로 직접 농산물을 생산·유통하면서 자사 온라인 몰 샐러딩에서도 판매해 종래의 시스템보다 큰 이익을 얻을 수 있다.

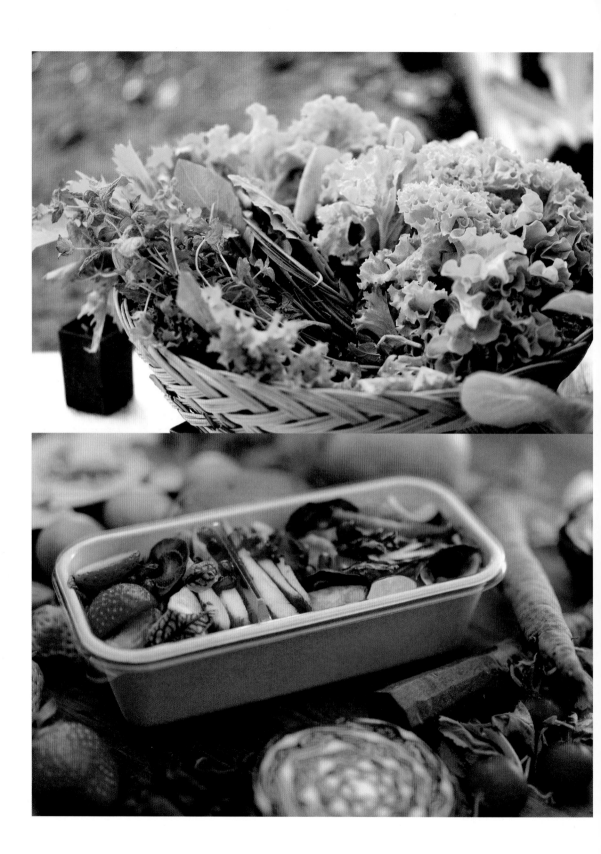

요로 하는 것을 공급해야 한다는 것이 만나CEA가 룹스퀘어를 구상한 이유입니다. 룹스퀘어는 교육, 외식, 문화 등의 콘텐츠를 다양하게 담아 인구를 유입시키고 고용을 창출해 진천 지역을 살기 좋게 만드는 기점이 될 것입니다. 진천의 룹스퀘어를 시작으로 농촌에 생활 인프라를 하나둘 늘려나가 수도권에 인구가 편중되는 현상에 대한 대안이 되고자 합니다. 만나CEA가 지금까지 연구·개발하고 데이터를 축적해 이룬 농업 기술을 집약적으로 보여줄 스마트팜을 룹스퀘어에 건설할 예정입니다. 스마트팜에서는 다양한 품종의 농산물이 여러 형태의 시스템에서 자라는 것을 볼 수 있을 것입니다. 프리미엄 샐러드 채소부터 겨울 딸기, 의료용 대마, 고추냉이 등 환경의 영향을 많이 받는 고부가가치 농산물이 연중 내내 체계적이고 안정적으로 자라나는 모습을 직접 확인할 수 있습니다. 만나CEA가 보유한 기술을 제안하는 것을 넘어 귀농을 희망하는 퇴직자나 농업에 뜻이 있는 젊은이, 시설 재배를 통한 가치 창출을 원하는 기업 투자자까지, 각자의 니즈에 맞는 농장 설치와 운영에 관한 교육 프로그램을 진행할 것입니다. 농업에 대한 불확실성을 해결하고 허들을 낮춰 만나CEA와 국내 모든 농민이 상생하는 방향이 미래를 위한 지속 가능한 성장의 길이라고 생각하기에 이번 전람회를 통해 만나CEA의 비전을 보여드리고자 합니다.

왼쪽 : 자사 브랜드 샐러딩에서는 만나CEA의 농장에서 재배한 채소와 더불어 양질의 국산 채소를 사용한 샐러드를 제공한다.

오른쪽 : 의료용 대마를 비롯해 환경 요인에 크게 영향을 받는 고부가가치 농산물도 일년 내내 안정적으로 재배할 수 있다.

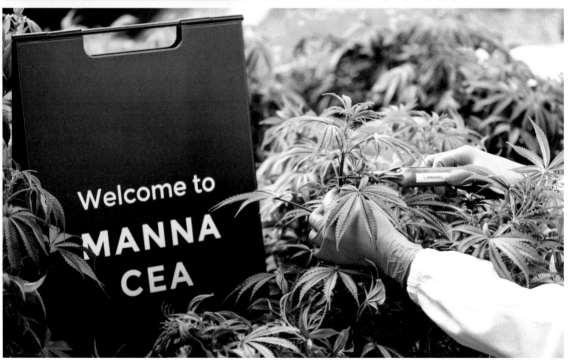

TRILOGUE——1
미래의 농어업

후지와라 겐 | 우미트론
FUJIWARA Ken

MANNA CEA
전태병 | JEON Tae Byung
박아론 | PARK A Ron

하라 켄야
HARA Kenya

테크놀로지로 실현되는 농업과 어업

하라 농업과 어업은 상반되는 것처럼 보이지만 식물과 어류의 힘을 빌려, 또는 상호작용을 이용해 고효율의 식량 생산을 실현한다는 데에서 공통점이 있습니다. 여기에서 새로운 지구 모습을 발견할 수 있으면 좋겠다고 생각하는데, 만나 CEA는 물고기를 양식하며 그 배설물을 양분으로 채소를 기르는 '아쿠아포닉스' 농법으로 농사를 짓습니다. 이러한 농사를 시작하게 된 배경과 과정에 대해 설명해주세요.

M 처음에는 화학비료를 사용하는 일반적인 시스템으로 재배 실험을 했고 그렇게 생산한 채소를 가족과 함께 먹었습니다. 그러다 가족이 먹는 채소에 화학비료를 사용한다는 게 꺼려져 더 건강하게 재배할 수 있는 방법을 모색하던 중 사이드 프로젝트로 시작한 것이 아쿠아포닉스입니다. 실험과 연구를 통해 아쿠아포닉스가 생산 비용이나 효율성 등 여러 면에서 뛰어난 것이 증명되었고, 현재의 형태에 이르게 되었습니다. 아쿠아포닉스란 물고기를 양식할 때 발생하는 암모니아를 두 종류의 박테리아를 이용해 아질산염에서 질산염으로 변화시킨 뒤, 질산염을 작물의 양분으로 이용하는 방식입니다. 작물을 통해 정화된 물은 다시 물고기 양식에 사용합니다. 계속 이와 같은 사이클로 순환하는 시스템이지요. 양식하는 물고기는 틸라피아, 뱀장어, 철갑상어 3종류로 뱀장어와 철갑상어에서 나오는 캐비아도 판매합니다.

하라 단위 면적당 생산량이 일반 재배의 20배, 사용하는 물의 양은 10분의 1밖에 안 된다니 정말 놀랍습니다. 이어서

오른쪽 위 : 우미트론의
IoT 먹이 관리 시스템을 이용해 양식하는
에히메현 미나미우와군 에난초의 어업 현장.
온난한 기후와 리아스식해안으로 일본
유수의 양식 어장을 보유한 곳이기도 하다.

오른쪽 아래 : 활어조에 담긴 도미.

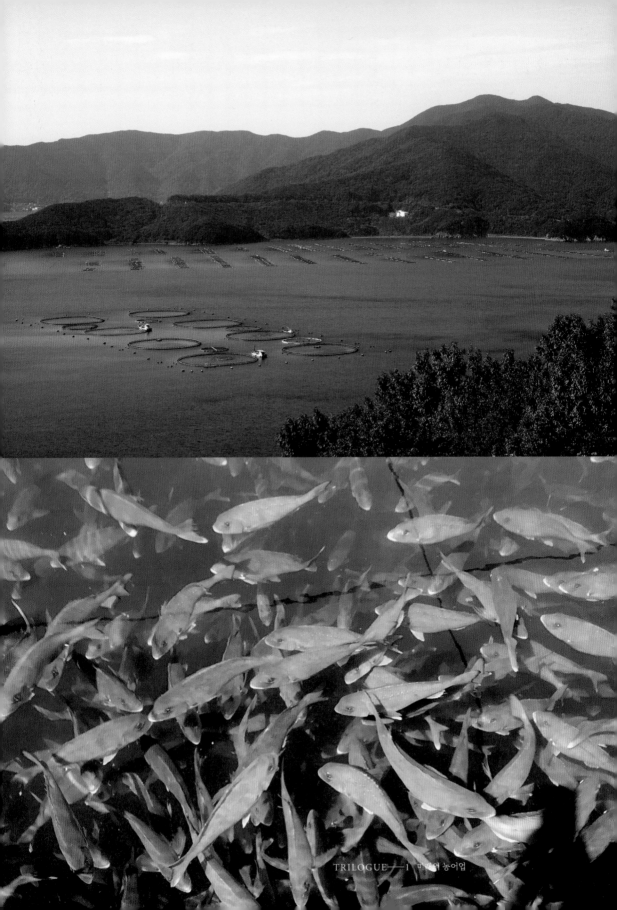

후지와라 겐
1982년 오이타현에서 출생했으며 도쿄 공업대학교에서
기계 우주 시스템을 전공했다. 학창 시절 소형 위성
개발 프로젝트에 참여, 2008년부터 우주항공연구개발기구
(JAXA)의 유도제어계 연구개발원으로 천문 위성
프로젝트와 해외 우주 기관과의 공동 실험 등을 담당했다.
2011년 버클리 캘리포니아 대학교 하스 비즈니스
스쿨에서 공부하고 MBA를 취득했다. 재학 중
실리콘밸리에서 벤처 창업 지원을 통해 2013년부터
미쓰이 물산에서 신사업 개발을 담당했다. 소형 위성,
농업 IT 벤처에 투자해 위성 데이터를 이용한 정밀 농업
서비스를 해외에 전파했으며 2016년 수산 양식용
데이터·서비스 회사 우미트론을 창업했다.

우미트론
수산 양식에 테크놀로지를 이용해 식량문제와
환경문제 해결을 도모하고자 설립한 스타트업이다.
싱가포르와 일본에 거점을 두고 있다.
IoT, 위성 원격탐사, 기계 학습 등의 기술을 활용해
지속 가능한 수산 양식의 컴퓨터 모델을 개발하고 있다.
전 세계의 양식 노하우를 적용한 컴퓨터 모델을
개발 및 제공해 보다 안전하고 자연 친화적인
수산 양식을 보급하는 것이 목표다.
'바다의 풍요를 지키자' 활동도 지원한다.

우미트론의 후지와라 씨에게도 묻고 싶습니다. 본인과 우미
트론에 대해 설명해주시겠습니까?

후지와라 우미트론은 2016년에 창업했습니다. 이전에 항공
우주업계의 엔지니어로 일한 적이 있어서 그때부터 우주와
생물의 접점에 대해 관심이 있었습니다. 아시다시피 지구 표
면의 70%는 바다인데, 바다를 이용해 생물을 기르는 양식업
이 매우 흥미로워 보였습니다. 현장에서 데이터 분석을 이용
해 보다 효율적으로 생산할 수 있는 방법은 없을까 고민하다
창업을 결심했습니다.

하라 연안이 양식에 적합하다는 이야기를 들었습니다.
제대로 계산하면 생산량을 약 100배까지 증가시킬 수 있다
고 하는데 정말인가요? 앞으로의 비전에 대해서도 듣고 싶습
니다.

후지와라 바다와 맞닿아 있는 연안은 바다에서 유입되는 생
물과 그것을 먹이로 삼는 플랑크톤 등이 물고기 양식에 필요
한 최적의 환경을 만들어줍니다. 현재 우리가 제공하는 서비
스 중 하나는 인공위성을 사용해 연안의 해양 환경을 모니터
링하고, 그로부터 얻은 정보를 분석해 물고기에게 먹이를 주
는 방법이나, 물고기의 컨디션 등을 수집해 물고기 양식을 위
한 최적의 정보를 생산자에게 전달하는 것입니다. 지금까지
는 생선 공급을 위해 주로 물고기를 '잡는' 행위에만 집중했
습니다. 앞으로는 '키우는' 행위로 해산물을 제공할 수 있는
미래를 만들어보고 싶습니다.

하라 만나CEA의 두 분께도 미래 전망에 대해 여쭤보고
싶습니다. 두 분은 이번 하우스비전을 통해 만나시티를 만들
었습니다. 도시 인근에서 발전하는 고효율 농업에 대한 비전
을 보여주셨는데 앞으로 어떤 산업을 구상하나요?

M 이번 전람회에서 제시한 생산 방식이나 주거 방식,
아쿠아포닉스와 같은 기술이 얼마나 자연 친화적인지 더 많
은 분들께 보여드리고 싶습니다. 우리의 주거 단지 형성 방법
이나 기술을 전국 지자체에 보급해 농촌의 과제인 인구 감소,
생산 효율성 저하 등의 문제를 해결할 수 있도록 제안하고 싶
습니다.

하라　　현재 만나CEA는 여러 품종의 채소와 의료용 대마를 생산하고 있습니다. 그 외 예를 들어 쌀이나 보리, 과일 등은 어떻습니까? 같은 방법으로 생산하는 것에 대해 고려하고 있나요?

M　　네. 가장 재배하기 쉬운 것부터 시작해 조금씩 환경 통제가 까다로운 것에도 도전하고 있습니다. 처음에는 온실에서 딸기, 대마 등을 길렀고 현재는 감자와 고추 등의 품종을 집중적으로 연구하고 있습니다. 앞으로 기술을 더 발전시켜 밀이나 쌀 등 곡물을 기르는 것이 최종 목표입니다.

하라　　요즘 식물성 단백질로 만든 인공 고기가 화제입니다. 심지어 가정용 3D 프린터로 고기를 출력하는 연구까지 이루어지고 있다고 합니다. 만나CEA도 음식에 관한 다양한 연구를 진행 중이라 알고 있는데, 배양육을 만드는 연구도 하고 있나요?

M　　배양육 생산은 만나CEA가 추구하는 방향과 조금 다릅니다. 예를 들어 인공 목재는 기능 면에서 자연 목재와 동일한 역할을 하지만 자연 목재만이 지닌 독특한 아름다움은 표현하지 못합니다. 이와 같은 맥락에서 만나CEA는 식육을 모방하는 방식이 아닌, 새로운 단백질을 개발하는 데 힘을 쏟고 있으며 현재 대마를 사용한 단백질을 개발 중입니다.

하라　　그렇군요. 두 분 모두 농업이나 어업 생활을 완전히 다른 것으로 전환하는 연구를 하고 있다고 여겨집니다. 후지와라 씨 입장에서 볼 때, 어부들의 생활과 기존 어업은 향후 어떻게 변화할 것 같나요? 또 해양 오염 문제, 플라스틱 문제 등 바다와 관련된 문제도 많이 거론되는데, 이에 대해 어떻게 생각하나요?

후지와라　　미국 건축가 벅민스터 풀러(Buckminster Fuller)의 '우주선 지구호'라는 표현을 좋아하는데, 인간이 지구라는 우주선 안에서 한정된 자원으로 생활하며 우주를 여행하고 있는 듯한 이미지를 항상 머릿속에 그리고 있습니다. 이런 관점에서 보면 인간은 지구의 자원을 이용해 식량과 에너지를 효과적으로 생산하는 방법을 찾기 위해 더욱 노력해야 합니다. 지구라는 폐쇄된 세계 안에서 환경 부하를 낮추는 식량 생산 체계를 구축해 더 효율적으로, 지구에 더 우호적인

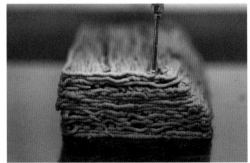

이스라엘의 스타트업 기업 리디파인 미트(Redefine Meat)는 3D프린터를 사용해 근육, 혈액, 지방을 재현한 완벽한 대체육 스테이크를 만드는 것에 도전하고 있다.

방향으로 자원을 활용하고자 애써야 합니다.

하라　라이프스타일의 변화에 대해서는 어떻게 생각하나요?

후지와라　직업 특성상 지방으로 출장을 자주 다닙니다. 코로나19 사태 이전에는 해외 양식장도 둘러볼 기회가 많았는데, 그때마다 느끼는 것은 지방은 지방끼리 닮아가고 도시는 도시끼리 닮아간다는 것입니다. 나라 간의 차이보다 도시와 지방의 차이에서 뚜렷한 공통점을 느낄 수 있습니다. 이런 맥락에서 만나CEA의 아쿠아포닉스 같은 재배 시스템은 사람이 많이 사는 곳을 위한 프로젝트이고, 제가 진행하는 프로젝트는 사람이 없는 곳을 위한 프로젝트로, 두 접근 방식 모두 라이프스타일이 변화함에 따라 '어디에서 식량을 생산해야 하느냐'의 문제로 집약됩니다. 두 분은 도시와 지방의 라이프스타일과 식량 생산에 대해 어떻게 생각하나요?

M　식량 생산 현장의 공통적인 문제점은 새로운 인력이 유입되지 않아 노동력이 부족하다는 것입니다. 농촌에 인재를 유입시키려면 농촌의 인당 소득과 생활 수준을 도시와 비슷한 정도로 끌어올려야 합니다. 또 도시와 비교해봐도 손색없을 정도의 인프라를 구축하는 것이 주요 과제이며 이를 위한 연구를 진행 중입니다.

후지와라　굉장히 흥미롭네요. 사람이 도시로 이동하는 현상은 피할 수 없는 일이긴 하지만, 분명 농촌의 라이프스타일을 좋아하는 사람도 있을 것입니다. 도시와 농촌의 인당 소득이 같은 사회가 만들어진다면, 사람들이 직업을 선택할 때 소득에 관계없이 자신이 진심으로 좋아하는 일을 선택할 것입니다. 그렇다면 지금과는 다른 라이프스타일을 누릴 수 있지 않을까 생각합니다.

하라　로봇 농업이나 원양 양식이 지금의 상황보다 효율성이 높아짐에 따라, 그물로 물고기를 잡는 어획 활동과 같은 식량 생산 활동은 자동화가 될 것이라 봅니다. 그러면 지금처럼 농부가 직접 논을 갈거나 어부가 배에 물고기를 싣고 오는 풍경은 점점 없어지고, 모든 게 컴퓨터로 완료되는 작업 방식으로 바뀌겠지요. 그건 또 어딘가 재미없어지는 것 같기도 합니다만.

위성 데이터를 활용한 해양 데이터 서비스 'UMITRON PULSE'. 해수온, 클로로필, 용존산소, 염분 농도, 파고 등 수산 양식에서 중요한 해양 환경 데이터를 고해상도로 제공해 양식 현장의 생육 관리에 도움을 준다.

오른쪽: 만나CEA의 타워형 아쿠아포닉스 재배기. 수직으로 배치해 높은 생산량을 확보할 수 있다.

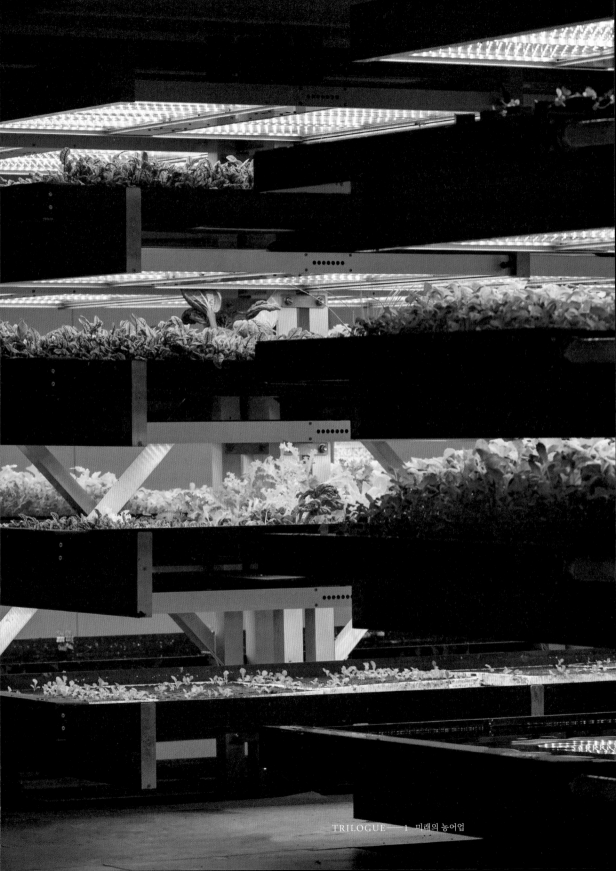

M 로봇이 모든 것을 대체할 것이라고 생각하지는 않지만, 이미 많은 분야에서 서서히 자동화와 무인화가 진행되고 있는 것은 사실입니다. 그 덕분에 농촌 인구가 감소하더라도 비교적 저렴하게 채소를 구매할 수 있다는 장점이 있습니다. 지금 저희가 진행하는 농업 방식도 기존의 인력 20%만으로도 가능하며, 고정적인 수요를 예측할 수 있다면 완전 무인화도 고려하고 있습니다.

하라 앞으로 인적이 드문 농촌의 모습으로 변하는 걸까요?

M 그렇죠. 대표 농업 국가인 미국에서는 무인 트랙터를 이용해 농사를 짓고 있어 농업 현장에서 사람을 보는 일은 드뭅니다. 향후 이러한 변화에 따른 새로운 라이프스타일이나 문화, 커뮤니티가 등장할 것이라고 생각합니다.

후지와라 자동화는 피할 수 없습니다. 오히려 저는 올바른 방향이라고도 생각합니다. 어업뿐 아니라 다른 업종에서도 개인의 창조성을 발휘해 일하는 것이 만족도가 높은 일의 방식이기 때문에 자동화할 수 있는 부분은 자동화해 단순 노동과 같은 반복적인 작업은 줄여야 한다고 생각합니다. 다만 유의해야 할 점은 식량 생산 영역에서마저 '지배적 디자인'이 존재한다고 생각하는데, 만약 그렇다면 우리는 어떤 식으로 타협해야 하는지 고민해야 합니다. 육류를 예로 들면 예전에는 토끼, 꿩, 비둘기 등 다양한 동물에서 단백질을 섭취했지만 지금은 소, 돼지, 닭, 양이 전 세계 육류 공급의 약 98%를 차지하고 있습니다. 단백질원의 대부분이 3~4종류의 육류에 그치게 되는 것이지요. 곡류 역시 마찬가지로 쌀, 보리, 콩, 옥수수가 98%를 차지합니다. 다양성이 존재한다고 믿고 있는 음식 영역에서조차 생산 효율이 높은 식량에 자본이 집중되어 품종이 줄어드는 현상이 일어난 것입니다. 따라서 다양성을 통해 얻는 즐거움을 어떻게 지킬 수 있을지가 향후 중요한 문제라고 생각합니다.

미국 블루날루(BlueNalu)가 개발하는 배양어는 실제 물고기에서 채취한 근육, 지방세포, 결합조직 등에 비타민과 아미노산, 당분을 적절히 투입하여 만든 대체 어육이다. 방어의 토막 제조에 성공한 후 현재 만새기, 참다랑어 등 8종의 어류 세포주를 개발하고 있다.

하라 미래의 농업과 어업은 어떤 모습이 될지 궁금합니다. 농촌과 어촌이 그 자체만으로도 고부가가치가 되는 미래를 그려본 적 있나요? 농촌이나 어촌의 소득이 높아지면 그곳에 어떤 문화가 생길까요? 외딴 어촌에 호화로운 생선 요리를 내는 레스토랑이 오픈하거나, 아주 세련된 호텔을 지어 호텔 경영과 어업이 융합하는 일이 일어날 수 있을까요?

후지와라 개인적으로는 상당히 어려울 것이라고 생각합니다. 인구는 도시에 밀집되어 있고, 농어촌 인구는 계속 줄어들고 있습니다. 하지만 식량 생산을 위해서는 반드시 토지와 바다가 필요하지요. 따라서 농어촌은 식량 생산을 위한 장소로 자동화가 되어가며 유지되지 않을까 생각합니다.

하라 농어촌의 자연과 분위기는 선호되는 동시에 관련 노동은 줄어들고, 그 안에서 새로운 생활의 풍요로움이 생기는 거라고 생각하면 될까요?

후지와라 그렇지요. 땅 자체의 스토리가 강조되는 미래가 올 거라고 생각합니다. 토지에 따른 소득 격차가 사라지고 살 곳을 자유롭게 선택할 수 있게 된다면 그 지역 고유의 역사나 스토리가 부각될 것이라고 생각합니다.

M 현재 한국 상황은 1980년대 후반 일본의 상황과 비슷합니다. 부동산 가격이 폭등해 청년들의 주택 소유는 거의 불가능에 가까워졌지요. 30~40년 동안 저축하더라도 보통 크기의 주택 보증금도 마련하지 못하는 실정입니다. 예전에는 학교를 졸업하고, 취직해 일하며 모은 돈으로 집을 사는 것이 이상적인 삶이었지만, 지금은 그 가능성이 완전히 차단되었습니다. 아직까지는 지방의 생활 양식과 문화적 인프라에 대한 선호도가 떨어지지만, 미래에는 주거 환경이나 자산 관리, 미래에 대한 투자 대상으로 농촌이 매우 강력한 후보로 거론되며 더욱 매력적인 장소가 될 것이라고 예상합니다.

하라 그렇군요. 그러면 이제 서울 근교가 아니라 도시와 멀리 떨어진 농촌에서도 고도로 발전한 기술로 농사를 지으면서 쾌적한 자연을 즐기며 느긋한 생활을 영위하는 그런 일이 일어나게 될까요?

M 충분히 가능하다고 생각합니다. 저는 도시에 인구가 늘어난 이유 중 하나가 교육이라고 보는데, 오늘날 교육은 인터넷을 통해 보완되기 때문에 장소보다는 콘텐츠에 대한 비중이 커지고 있다고 생각합니다. 최근 AI 기술을 이용해 입시 준비를 한 아이들이 높은 성적을 받았다는 연구 결과가 나왔는데, 이것을 봐도 장소만이 가지고 있는 의미가 점점 퇴색되고 있다고 봅니다. 농업 또한 기술을 기반으로 발전하며 장소의 제약을 받지 않는 상황이 올 것입니다. 그렇게 되면 도시에

우미트론의 해산물 브랜드 '우미토사라'.
우미트론은 우미토사라를 통해 생물에게 제공하는
먹이를 식물성 사료로 대체해 양식하는 것을 실험 중이다.
또한 생물을 잡기 위한 선박의 이용 횟수를 줄여
CO2배출을 감소시키기 위해 노력하고 있다.

초점을 맞추어 발전해온 인프라도 차츰 분산되겠지요.

후지와라　만나CEA 홈페이지의 가장 첫 장에 '팜 비짓(Farm Visit)' 신청란이 있는 것이 인상적이었습니다. 저도 생물을 좋아하다 보니 견학을 가고 싶더라고요. 작물을 기르는 모습, 자라나는 모습을 보기 위해 사람들이 지속적으로 찾아오나요?

M　최근에는 코로나19로 인해 이전보다 방문객이 줄었지만, 많을 때는 하루 800건 정도 신청이 들어온 적도 있습니다. 지방자치단체의 방문 의뢰가 가장 많고 그다음으로 아이가 있는 가족이 신청을 많이 합니다. 우미트론은 기술 개발 외에도 유통에 큰 비중을 두고 있다고 들었습니다. 기술 개발과 유통을 동시에 하며 느낀 어려운 점은 무엇인가요?

후지와라　처음에는 유통에 별로 힘을 쏟지 않았습니다. 스마트폰을 이용해 원격으로 양식을 할 수 있도록 사료 배급 장비 판매부터 시작했습니다. 하지만 생산 효율이 높아지거나 일이 편해지는 것만으로는 기술이 쉽게 확산되지 않아 고민이 많았습니다. 우리가 만들고자 했던 가치가 무엇인지 재차 생각을 많이 했죠. 그러다 제때 먹이를 주어 보다 맛있는 생선을 양식하는 것, 쓸데없는 사료 폐기물을 줄여 환경 부하를 줄이는 것 등 우리가 남들보다 잘하고 있는 것을 일반 소비자에게 전달하는 것이 중요하다고 느꼈습니다. 이에 기반해 유통 방식을 고민했고요. 지금은 해산물 브랜드 '우미토사라(바다와 행복)'를 만들어 양식한 생선을 판매하고 있습니다. 이러한 판매 루트를 만드는 것이, 생산자들이 우리의 기술을 받아들이는 데 도움을 준다고 생각합니다. 특히 이 분야에서는 'End-to-End'로 끝까지 서비스하는 것이 중요하다고 생각합니다.

하라　수족관처럼 특수한 환경에서 물고기를 전시하는 것에 비해 생산 현장은 보다 역동적으로 물고기를 보여줄 수 있어서 그 산업 자체를 이용해 사람들을 쉽게 끌어들일 수 있는 것 같습니다. 예를 들어 이제껏 없었던 새로운 콘셉트로 고급 호텔을 짓고 바다를 즐길 수 있는 장소를 만드는 것은 인구 밀도가 낮은 지역에서 더 가능성이 있다고 생각합니다. 앞으로는 오히려 사람이 없다는 것에 대한 가치가 더 높아질 것이라 보고요. 즉 지역에 뿌리를 둔 멋진 가옥에서 생활하며 고부가가치가 생기는 고효율 농사를 짓거나, 혹은 그런 농업으로 인해 생겨나는 새로운 환경을 즐길 수 있는 호텔을 만

미국의 플랜트 기반 대체 해산물 제조·판매 기업 오션 허거 푸드(Ocean Hugger Foods)는 토마토를 기반으로 한 생참치 대체품인 '아히미(Ahimi)'와 가지를 기반으로 한 뱀장어의 대체품인 '우나미(Unami)'를 판매하고 있다. 왼쪽 사진은 일반 토마토와 가지.

들거나, 또는 유리 온실 안에 재미있는 호텔을 세우는 일 등이 생겨날 것 같습니다.

M 농업에 대한 사람들의 관심이 높아지는 것 같습니다. 관광객을 유치한다는 것은 매우 좋은 아이디어라고 생각합니다. 다만 아직까지는 사람들이 농촌에서 찾는 이미지라고 하면 무인화·자동화된 미래지향적인 모습보다 전통적이고 정취가 넘치는 여유로움에서 더 많은 매력을 느낍니다. 그러한 의미에서 기술과 현재 농촌의 이미지가 조화를 이루도록 하는 것이 매우 중요합니다.

후지와라 저희가 제공하는 사료 배급 장비에는 작은 카메라가 달려 있어서 가끔 실시간으로 동영상을 보여주며 판매하기도 하는데, 아이들이 무척 좋아해 그때마다 콘텐츠로서 어업, 양식업의 매력을 실감합니다. 오늘 이야기를 나누면서 보여주는 방식의 중요성을 느꼈습니다. 힘들다거나 더럽다는 이미지가 있으면 사람들이 접근하기 어려운 장벽이 생길 수 있으니 쾌적한 호텔이나 훌륭한 환경에서 콘텐츠를 보여주는 것이 좋겠다고 느꼈습니다.

하라 두 분 모두 식량 생산업에 종사하기 때문에 음식의 신선도를 중요하게 생각할 것 같습니다. 도시와 떨어진, 강렬한 피시스(physis, 자연의 근원)를 느낄 수 있는 장소에서 신선한 채소와 생선을 먹는 것은 아주 매력적인 일이며, 단순히 호텔에 멈추지 않고 농업과 어업이 일체화된 '경험'에 지역의 새로운 가능성이 있다고 생각합니다.

후지와라 그 이야기는 만나CEA의 어느 한 부분과 굉장히 비슷한 것 같습니다. 저는 특히 매일 800여 명의 사람들이 만나CEA 양식장을 방문한다는 점이 매우 인상 깊네요. 오늘날 농업이나 양식업은 단순히 살아 있는 것을 기르고 먹는 것에서 그치는 것이 아니라 보고 즐기는 행위에서도 매력을 찾을 수 있다는 것을 배웠습니다. 이런 점을 향후 제 프로젝트에 반영하면 좋겠네요.

M 세계적으로 스마트팜의 매출 50% 이상이 관광이라고 합니다. 이 점을 고려해 어떻게 스마트팜을 성장시킬지를 계속 연구해나갈 계획입니다.

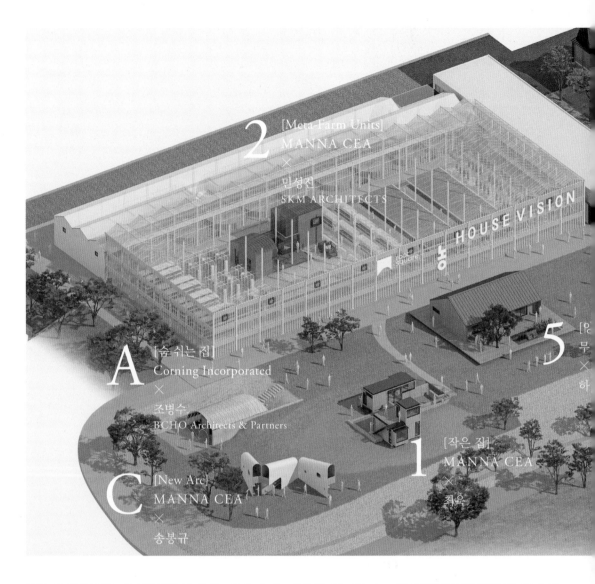

2 [Meta-Farm Units]
MANNA CEA
×
민성진
SKM ARCHITECTS

A [숨 쉬는 집]
Corning Incorporated
×
조병수
BCHO Architects & Partners

C [New Arc]
MANNA CEA
×
송봉규

5 [우
무
×
하

1 [작은 집]
MANNA CEA
×
최욱

HOUSE VISION 2022 KOREA EXHIBITION

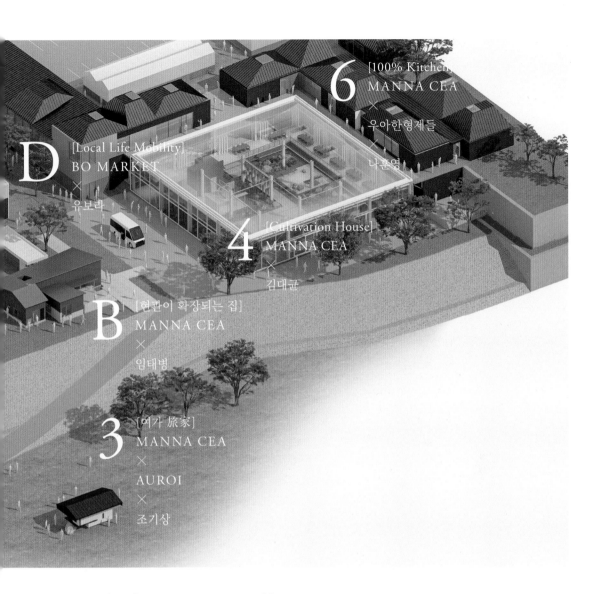

6 [100% Kitchen]
MANNA CEA
×
우아한형제들
×
나훈영

D [Local Life Mobility]
BO MARKET
×
유보라

4 [Cultivation House]
MANNA CEA
×
김대균

B [현관이 확장되는 집]
MANNA CEA
×
임태병

3 [여가 旅家]
MANNA CEA
×
AUROI
×
조기상

Meta-Farm Units
MANNA CEA
×
민성진
SKM ARCHITECTS

양의 집
무인양품
×
하라 켄야

작은 집
MANNA CEA
×
최욱

100% Kitchen
MANNA CEA
×
우아한형제들
×
나훈영

Cultivation House
MANNA CEA
×
김대균

여가 旅家
MANNA CEA
×
AUROI
×
조기상

농

HOUSE VISION
2022 KOREA EXHIBITION

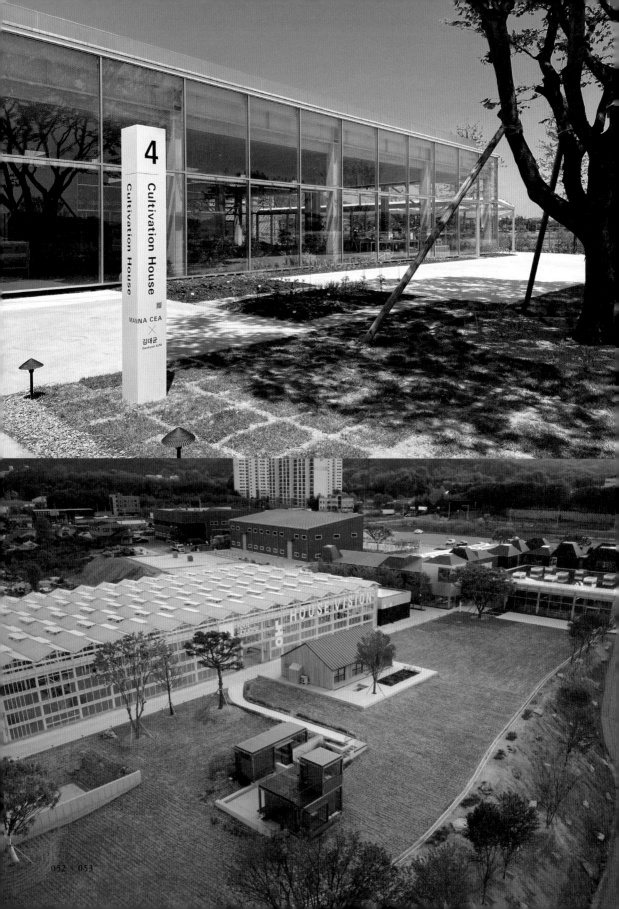

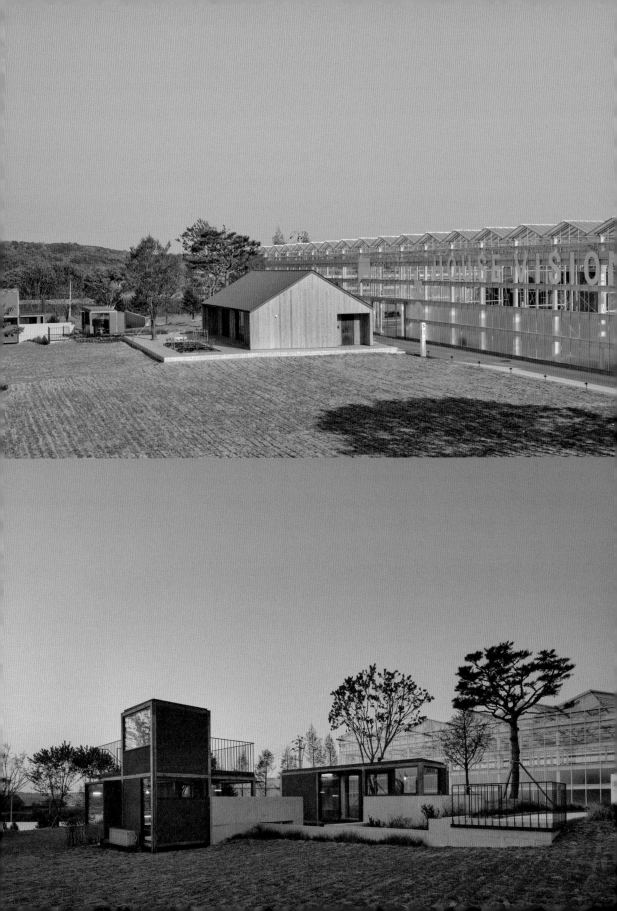

1
작은 집

MANNA CEA
×
최 욱

주변 환경에 맞춘 주거 형태이자
한국 전통의 주거 형식에 따라 계획한 집입니다.
자연 그대로의 지형이나 기복에 맞춰 작은 공간 모듈을
수평 혹은 수직 방향으로 전개해나가는 구조입니다.
공간을 굳이 크게 만들지 않고 필요에 따라
세밀하게 확장해나갈 수 있는 유연한 건축입니다.
쾌적한 공간이란 넓고 호화로운 공간을 뜻하는 것이 아닙니다.
적당한 크기가 중요하다고 생각합니다.
사람들은 도시의 초고층 빌딩에서나 볼 수 있는
현대적 풍경을 동경하며 조금 무리해서라도 도시에서 살고 싶어 합니다.
하지만 드넓은 대지와 여유로운 풍토의 생활 리듬을 한번
경험해본다면 이러한 삶도 꽤 괜찮다는 것을 알게 될 것입니다.
첨단 기술로 새로워진 농업과 쾌적한 환경이 이끄는
멋진 주거 생활을 제안합니다.

2.4m

2.4m의
입방체 모듈

르코르뷔지에가 인체 치수와 황금 비율을
기반으로 만든 건축 치수 '모듈러'와
동양의 면적 단위 '평'을 조합해
한 변이 2.4m인 새로운 모듈을
만들었습니다. 너무 크지도 않고 좁지도 않은
적당한 크기로 확장도 가능합니다.

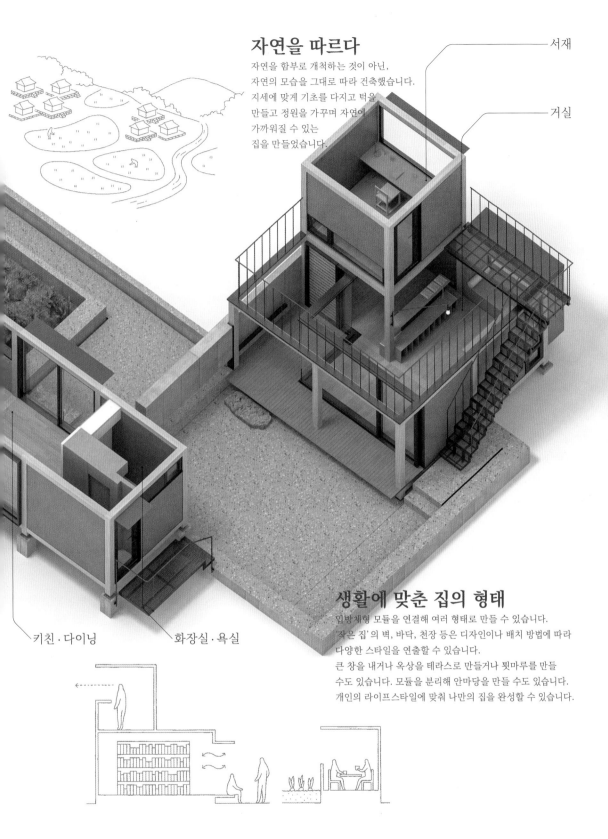

자연을 따르다

자연을 함부로 개척하는 것이 아닌,
자연의 모습을 그대로 따라 건축했습니다.
지세에 맞게 기초를 다지고 턱을
만들고 정원을 가꾸며 자연에
가까워질 수 있는
집을 만들었습니다.

서재

거실

키친 · 다이닝

화장실 · 욕실

생활에 맞춘 집의 형태

입방체형 모듈을 연결해 여러 형태로 만들 수 있습니다.
'작은 집'의 벽, 바닥, 천장 등은 디자인이나 배치 방법에 따라
다양한 스타일을 연출할 수 있습니다.
큰 창을 내거나 옥상을 테라스로 만들거나 툇마루를 만들
수도 있습니다. 모듈을 분리해 안마당을 만들 수도 있습니다.
개인의 라이프스타일에 맞춰 나만의 집을 완성할 수 있습니다.

열린 땅과 건축

최 욱
CHOI Wook

건축가이자 ONE O ONE architects
(원오원 아키텍스) 대표다. 2006년
베니스 비엔날레, 2007년 선전-홍콩
비엔날레에 초대되었으며
이탈리아 건축·디자인 잡지 <도무스>의
한국 로컬 에디션인 <도무스 코리아>(2018-
2021)를 발행했다.
대표작으로 학고재 갤러리, 두가헌,
CJ 경영전략 연구소, CJ CEO 라운지(인재
원, 상암동), 현대카드 디자인 라이브러리
(DFAA 대상 수상), 현대카드 사옥(본사 3
관, 영등포, 부산), 가파도 프로젝트, 한양도
성 혜화동 전시장(구 서울시장 공관), 삼일빌
딩 레노베이션 등이 있다.

한국 건축은 온돌이라는 바닥 난방 구조가 발달했기 때문에 효율적인 온돌 난방을 위해서 한 채의 규모를 일정 크기 이상으로 짓지 않았습니다. 또 매우 이른 시기부터 농경과 건축과 자연이 일치하는 사회를 이루었습니다. 기단을 만들고 그 위에 건축물을 얹는 방식은 한국 건축의 독특한 특징인데, 농경지 또한 마찬가지로 기단을 사용합니다. 경사지가 많은 한국에서 수경 재배를 하기 위해 생각해낸 방법이라고 추측하는데, 이는 건축과 꽤 유사한 모습입니다. 구릉지를 평탄하게 다듬은 뒤 물을 받아 농사를 짓고, 암석으로 기단을 만든 뒤 건축물을 올리는 모습은 한국의 농경 문화와 전통 건축을 잘 보여줍니다. 이렇게 지형에 맞춰 간결한 방식으로 완성한 한국의 건축물은 땅의 모습을 그대로 반영하듯 유연한 아름다움을 전합니다.

이번에 계획한 '작은 집'도 한국의 풍경과 조화를 이루며 자연을 그대로 반영한 집이 되기를 바랍니다. 건축 기법과 구조는 한국 전통의 건축 문법을 따르지만 작은 집이 자리하는 지형의 특징과 각 가정의 상황에 따라 자유롭게 확장할 수 있다는 점이 특징입니다. 작은 집의 기본은 르코르뷔지에의 모듈과 동양의 '평' 개념을 조합해 규정한 한 변이 2.4m인 입방체형 모듈입니다. 이것을 수평 또는 수직 방향으로 연결하거나 거리를 두고 설치하면 다양한 형태의 주거 공간을 만들 수 있습니다. 또 테두리에 큰 창을 내면 외부와 연결되는, 통풍이 잘되는 공간이 만들어지고, 차양을 설치하면 툇마루와 같은 공간이 생깁니다. 수직 방향으로 모듈을 겹쳐 옥상에 전망 좋은 공간을 만들 수도 있습니다. 모듈을 기본으로 공간을 조립할 수 있는 작은 집의 구조는 여러 형태의 토지와 가족 구성원에 따라 다양한 모습을 띠며 거주자의 삶의 방식 또한 변화하게 할 것입니다. 이번 전람회를 통해 현대적이면서도 전통적인 느낌을 주는 한국적인 모습의 집이 창조되기를 기대합니다.

오른쪽 위 : 양주 회암사의 사찰터.
여러 개의 층으로 이뤄진 기단은 한국 논밭 풍경과 비슷하다.

오른쪽 아래 : 한국의 오두막.
자연지세에 순응한 배치와 디자인을 엿볼 수 있다.

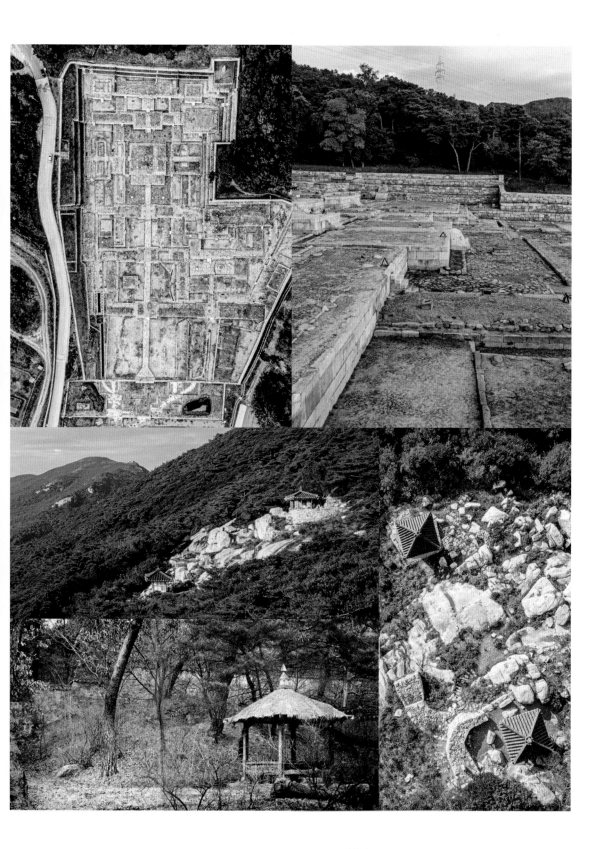

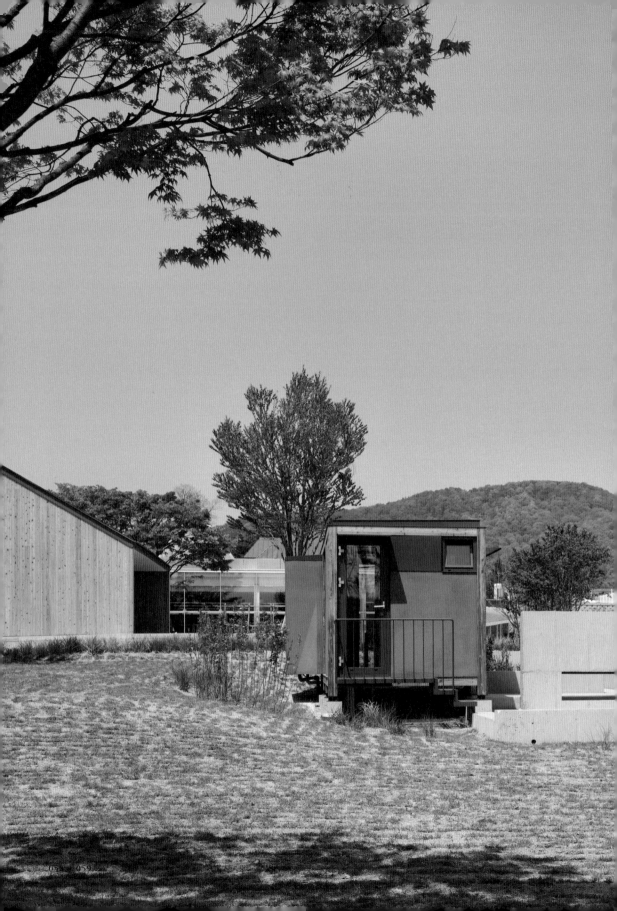

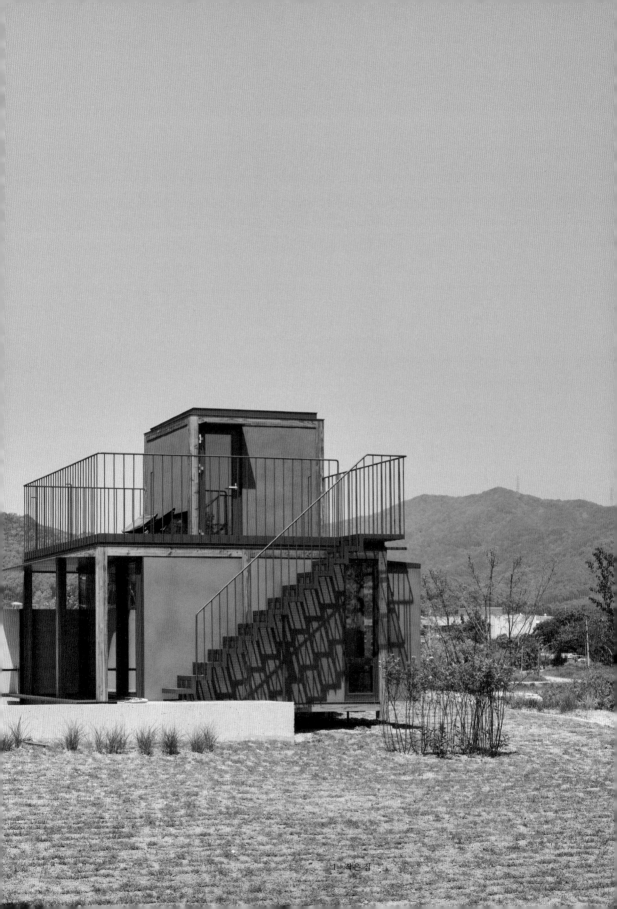

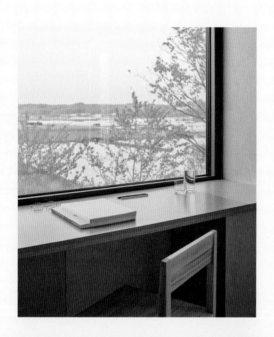

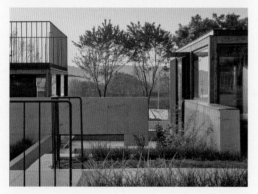

도예가의 집

이 집의 주인은 도예가다. 그녀의 활동은 조금 독특하다.
세계 각지의 호텔과 레스토랑에서 개별 주문을 받아
소량의 프로토타입을 만들고 제작 방법을 함께 판매한다.
오늘날 도예는 진흙이나 유약의 원료 배합과 생산을
3D 프린터나 AI를 통해 꽤 개성 있는 디자인도 세계 어디서나
재현하고 양산할 수 있게 되었다.
그래서 흔히 '도예' 하면 떠오르는 가마나 작품 건조에 사용하는
진열대 등을 이곳에서는 볼 수 없다. 특히 그녀는 유약
연구에 주력하는데, 레스토랑이 요구하는, 음식에 걸맞은 색과
질감의 식기 제작에 뛰어나기로 정평이 나 있다. 얼마 전
이탈리아 밀라노에 문을 연 레스토랑에서는 그녀가 선보인 그릇
시리즈가 인기를 끌었다. 기하학적 형태에 조선 백자와 같은
부드러운 흰색을 머금은 그릇이다. 매장에서 사용하는 그릇과
함께 이 시리즈는 인터넷 판매를 통해 서서히
세계 도예가들의 입에 오르내리고 있다.
그녀의 집은 지형의 기복에 맞춰 지은 아담한 공간들의
조합으로 이루어져 있다. 도예 작업장의 이미지와는
거리가 멀 정도로 깔끔하다. 무거운 그릇을 다른 지역으로
이송하는 것은 저탄소 사회에서는 금물이다. 그릇의 양산은
소비자와 가까운 곳에서만 이루어진다. 그녀는 그저 극소수의
프로토타입을 이 작은 집에서 생산해 3D 데이터 스캔본과
제작을 위한 데이터를 클라이언트에게 보낼 뿐이다.
자신이 먹을 채소는 직접 가꾸겠다는 그녀의 뜻을
반영해 집 주변에는 작은 채소밭을 두었다. 이곳에서
수확해 만든 음식을 그녀가 직접 만든 그릇에 담아 먹는다.
조만간 파트너와 함께 살기 위해 유닛을 하나 더 증축할
계획이라고 한다.

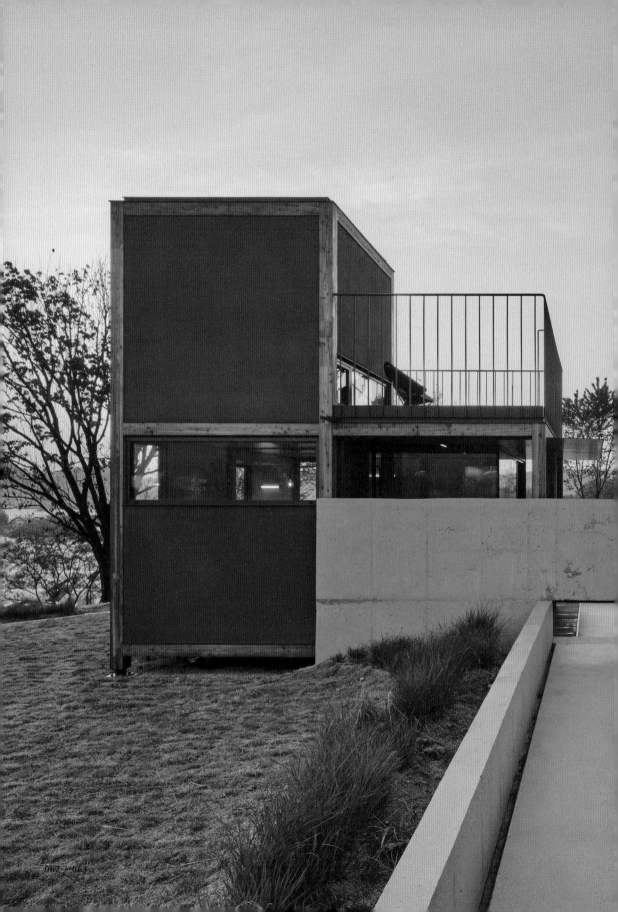

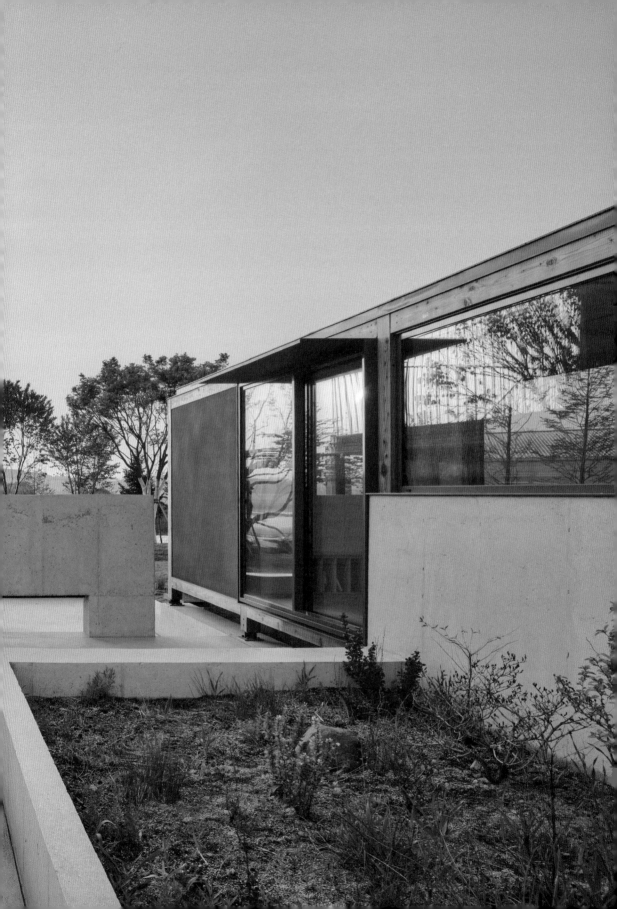

오감을 자극하는 일상의 집

MANNA CEA

전태병 | JEON Tae Byung
박아론 | PARK A Ron

우리는 이 작은 집에 어린이들을 초대하려고 합니다. 자라나는 어린이들이 농촌의 들판을 마주하고 집 안팎을 탐험하고 유영하기를 바라는 마음입니다. 어린이를 위한 놀이터 역시 어른의 휴식처만큼 다채로워야 한다고 늘 생각하던 터라 고유한 공간감을 가진 이곳이야말로 어린이 공간으로 안성맞춤이라고 여겼습니다. 어린이들은 작은 집에서 서가를 어슬렁거리며 읽고 싶은 책을 고르고 마당이나 대청마루에 앉거나 거실 벽에 기대어 책 속으로 여행을 떠날 것입니다.

한눈에 전체가 보일 만큼 작은 집이지만 이 안에서의 생활감은 그리 단순하지 않을 것입니다. 진입로와 마당을 잇는 계단에서 지세를 살피고, 두 곳의 마당에서 각각 다른 풍경을 보고, 두 채의 실내 공간을 통해 이곳에서 무엇을 하고 싶은지를 금세 떠올릴 수 있기 때문입니다. 거실에 머물다가도 볕이 좋다 싶으면 대청마루로 자리를 옮기거나 내친김에 마당에 캠핑용 릴랙스 체어를 펴고 제대로 햇볕을 쬘 수도 있습니다. 마음 내키는 대로 2층 작업실에 올라 창문 너머로 보이는 들판과 강줄기를 마주하고 무언가를 끄적일지도 모릅니다. 작은 집은 자연 속에 살고 있다는, 자연스레 살고 있다는 감각을 쉽게 일깨우는 집입니다.

작은 집을 보고 누군가는 "우리 가족이 살기에는 작겠어" 라고 할 수도 있습니다. 부연하자면 눈앞의 것이 전부가 아닙니다. 작은 집은 1-2인 가구를 위한 최소 규모의 유형일 뿐입니다. 만약 4인 가족이 살 집을 바란다면 마당을 중심으로 채를 더 배치해 공간을 늘릴 수 있습니다. 그러니 도심에 비해 여유로운 농촌의 대지 조건에 확장성으로 대응하는 집이라 이해해도 좋습니다. 이 집을 보고 젊은 부부나 청년, 그리고 어린이가 각자 바라는 삶의 모습을 편안하게 그려보면 좋겠습니다. 내심 우리는 이 작은 집을 통해 농촌에서도 너른 대지를 벗 삼아 우아하게 살 수 있다는 것을, 오감을 자극하는 일상을 꿈꿀 수 있다는 것을 보여주고 싶습니다.

오른쪽 위 : 작은 집의 1층 공간.
작은 집의 가구는 짜맞춤 가구로 자유롭게 구성해 사용할 수 있다.
오른쪽 아래 : 작은 집의 외관.

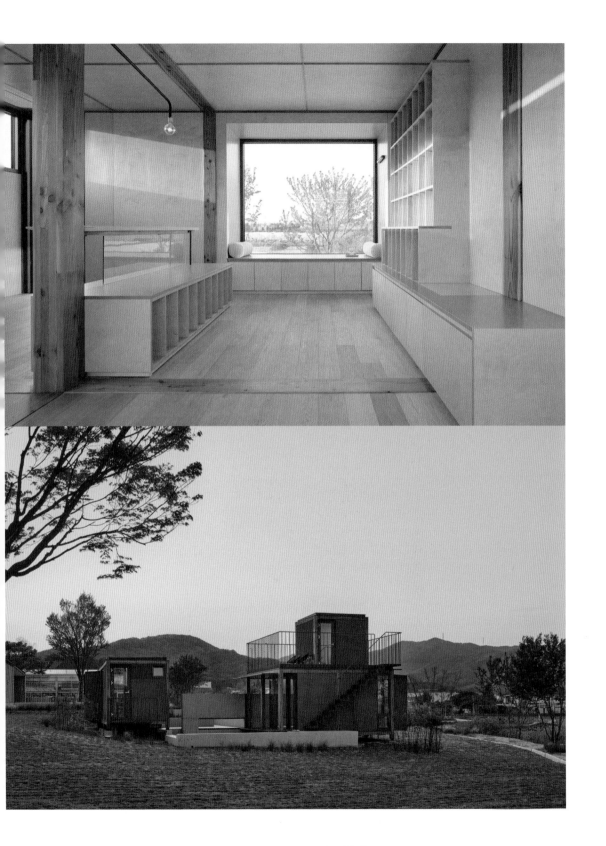

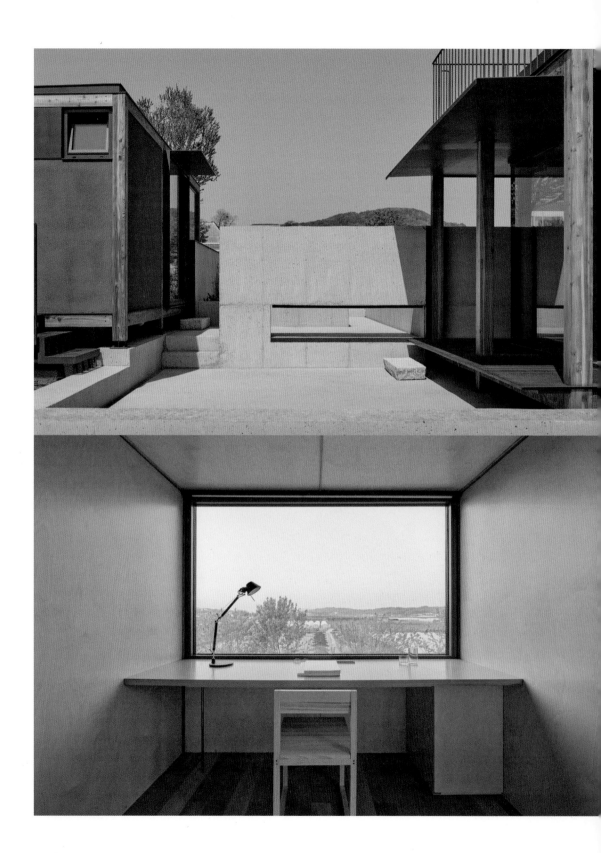

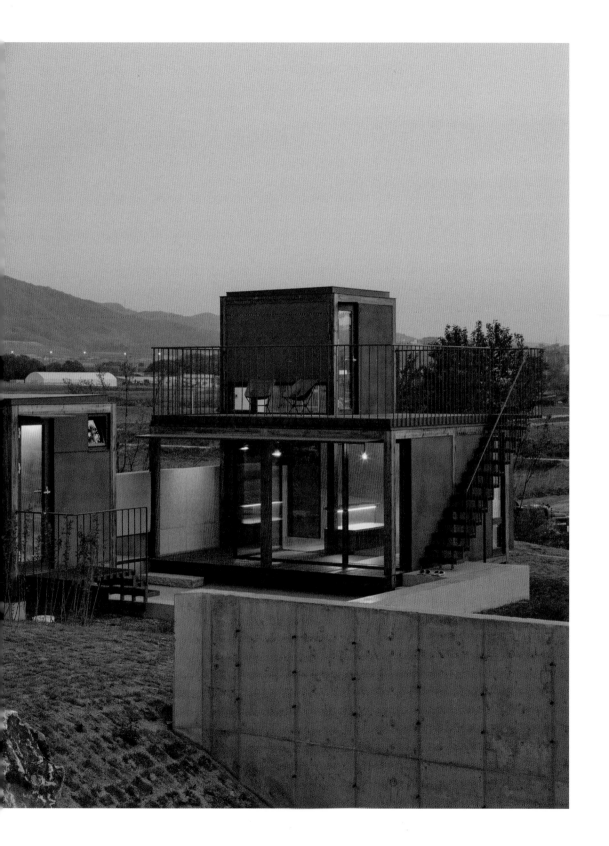

2 Meta-Farm Units

MANNA CEA
×
민성진 | SKM ARCHITECTS

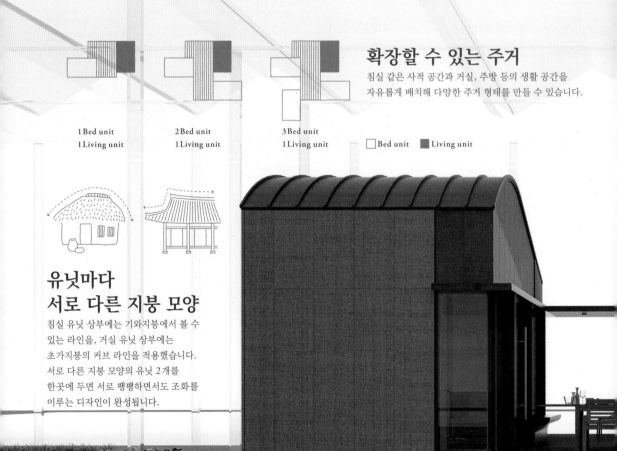

1 Bed unit
1 Living unit

2 Bed unit
1 Living unit

3 Bed unit
1 Living unit

☐ Bed unit ■ Living unit

확장할 수 있는 주거
침실 같은 사적 공간과 거실, 주방 등의 생활 공간을
자유롭게 배치해 다양한 주거 형태를 만들 수 있습니다.

유닛마다
서로 다른 지붕 모양
침실 유닛 상부에는 기와지붕에서 볼 수
있는 라인을, 거실 유닛 상부에는
초가지붕의 커브 라인을 적용했습니다.
서로 다른 지붕 모양의 유닛 2개를
한곳에 두면 서로 팽팽하면서도 조화를
이루는 디자인이 완성됩니다.

유리 온실 속 주거 형태입니다. 유리 온실은 온도와 습도를 관리할 수 있습니다.
집의 기본이 되는 비바람을 막는 기능이 필요하지 않은 곳입니다. 쾌적한 환경 속에서 자유자재로
기능을 선택할 수 있습니다. 가볍고 유연한 소재로 만든 것이 특징입니다.
예로부터 농경지 주변에는 자재 관리와 휴식을 위해 간이 공간인 농막을 지었습니다.
이곳에서는 농막이 거주지로 변신합니다. 침실, 부엌 등 기능별로 나누어진 공간들은 옥외 공간과
자연스럽게 연결됩니다. 배기가스를 배출하지 않는 전기차를 집 근처에 주차할 수 있으며,
주거 기능의 한 축으로 쓸 수도 있습니다. 비상시에 차는 에너지원으로 변신하기도 합니다.
흙을 이용하지 않는 농업은 근로 방식에도 큰 변화를 가져오기 시작했습니다.
그 편리함은 리모트 워커(remote worker)들을 유리 온실로 모이게 해
새로운 커뮤니티를 형성하도록 합니다. 앞으로 문화는 도시 밖에서도 시작될 수 있다는
그림을 그리게 해주는 주거 형태입니다.

온실 속에 존재하는 집

한국의 농촌에서는 작물을 건조시키거나 김치를 담그는 등
야외에서 2차 작업을 하는 경우가 많습니다.
그래서 실외 활동을 위해 그 주변 또한 쾌적한 환경을
만드는 것이 중요합니다. 큰 온실이 집을 품고 있는 형상인
이 공간은 외부 자극을 차단해주고 내부 에너지를 절약 및
유지해주기 때문에 실내뿐 아니라 실외에서도 편리하게
작업할 수 있습니다. 물론 작물 재배에도 최적화된 환경입니다.

집의 새로운 단위

민성진
MIN Sung Jin

건축가이자 에스케이엠 건축사사무소
(SKM Architects) 대표, AIA 정회원이다.
주거, 업무, 교육, 문화, 상업 등 다양한
분야를 아우르며 무엇보다 사용자의
합리적이고 크리에이티브한 경험을 중요시한
다. 대표작으로 아난티 클럽 서울과 아난티
펜트하우스 서울, 세이지우드 골프 & 리조트,
사이판 라오라오베이 등이 있다.
<뉴욕 타임스>를 비롯해 저명한 건축·
문화계 미디어에 지속적으로 소개된 적이
있으며 건축적 리더십, 통찰력으로 생활의
품질을 향상시켰다는 공로가 인정되어
대통령상을 포함, 다수의 수상 경력이 있다.

메타팜 유닛의 집합체가 확장되면서
새로운 커뮤니티를 형성한다.

한국의 농촌 주택은 작고 소박한 형태가 많습니다. 워낙 농지
가 적고 평지는 논밭으로 개간해야 했기에 집은 최대한 언덕
에 '채 나눔' 이라는 한국 전통 기법으로 지었습니다. 덕분에
지형에 순응하며, 집을 배치하기에 유리하고, 자재 확보에도
용이하며, 필요할 경우 규모를 줄이거나 확장할 수 있는 유연
성이 있었습니다. 그 결실로 다양한 공간에서 다양한 사람이
함께 살 수 있는 환경이 만들어집니다.

한편 오늘날 한국은 IT가 발달한 나라가 되었습니다. 이에
혁신적인 기술을 구사하고 외부 환경의 제약을 덜 받으며 농
사지을 수 있는 환경이 보급되기 시작했습니다. 이러한 상황
에서 미래의 농업 기술과 이에 걸맞은 주거 형태가 발전해나
갈 필요가 있다고 생각했습니다. 그래서 한국 농촌의 주거 형
태와 온실을 융합한 새로운 방식의 농촌 주택인 '메타팜 유닛
(Meta-Farm Units)'을 제안하게 됐습니다. 온실은 균일한
상품을 생산할 수 있는 조건이 될 뿐만 아니라 거주를 위한
온·습도 조절과 단열, 방수를 원활하게 해결할 수 있습니다.
한국 농촌의 집은 공적인 영역과 사적인 기능을 '동' 별로 분
리하고 그것을 거실(대청마루) 같은 반외부적 공간과 연결
짓는 것이 일반적입니다. 이 방식을 기초로 기능별로 분리된
유닛을 가족 구성원과 라이프스타일에 따라 연결할 수 있도
록 구상했습니다. 메타팜 유닛은 온실 속에 있습니다. 기술과
시스템이 집약된 온실에서는 기후나 외부 환경의 영향을 받
지 않고 공간을 쉽게 정비할 수 있어 적은 에너지로 원하는
실내 환경을 만들 수 있습니다. 한국의 농촌에서는 야외 작
업이 많은데, 이러한 환경을 구축하면 쾌적한 야외 활동이
가능해집니다. 재배 조건이 까다로워 키우기 어려운 농작물
도 집 바로 옆에 두고 지켜보며 보살필 수 있다는 장점이 있습
니다. 온실은 작물 재배 외에도 많은 가능성이 있습니다. 온
실 속에 존재하는 집 자체가 세포처럼 하나씩 확장되어 커뮤
니티를 형성할 수도 있습니다. 이것이 농촌 주거 양식의 새로
운 패러다임으로 발전하길 기대합니다.

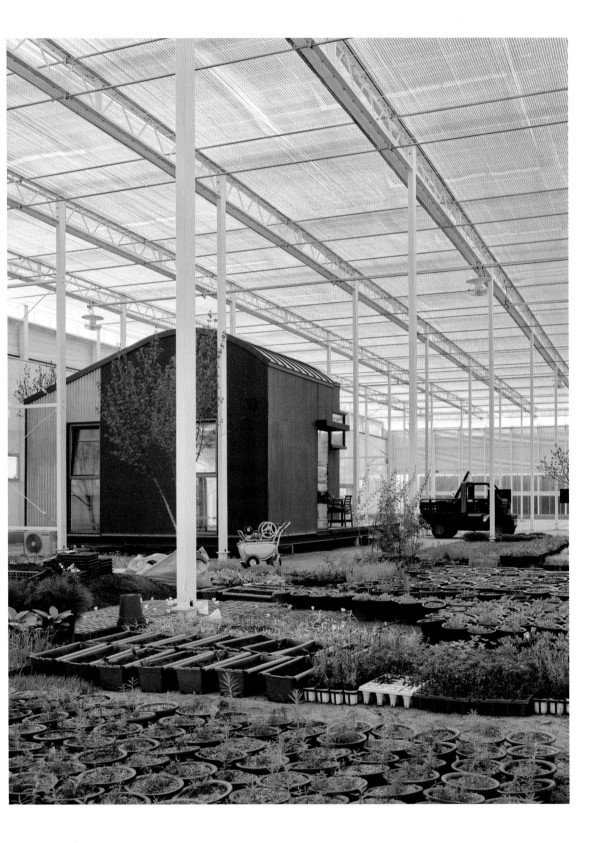

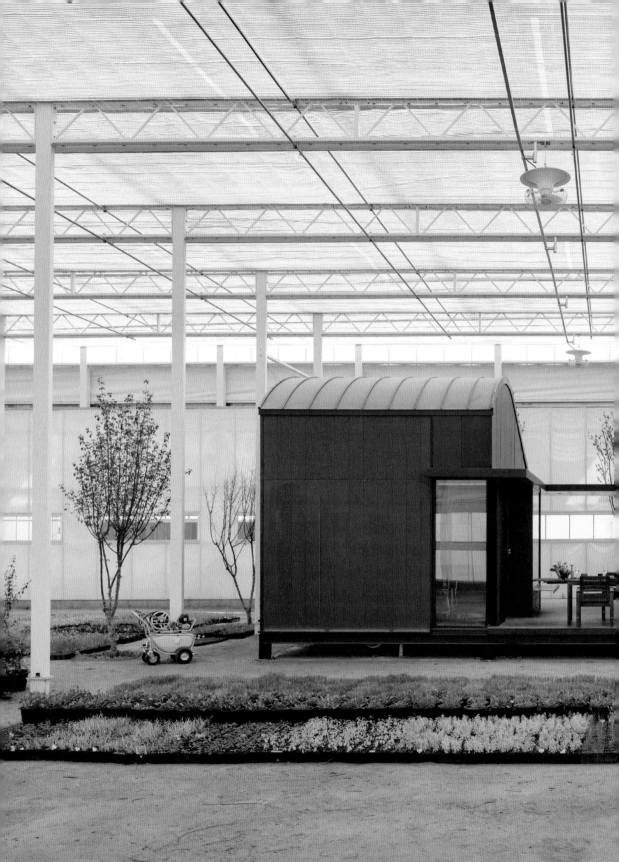

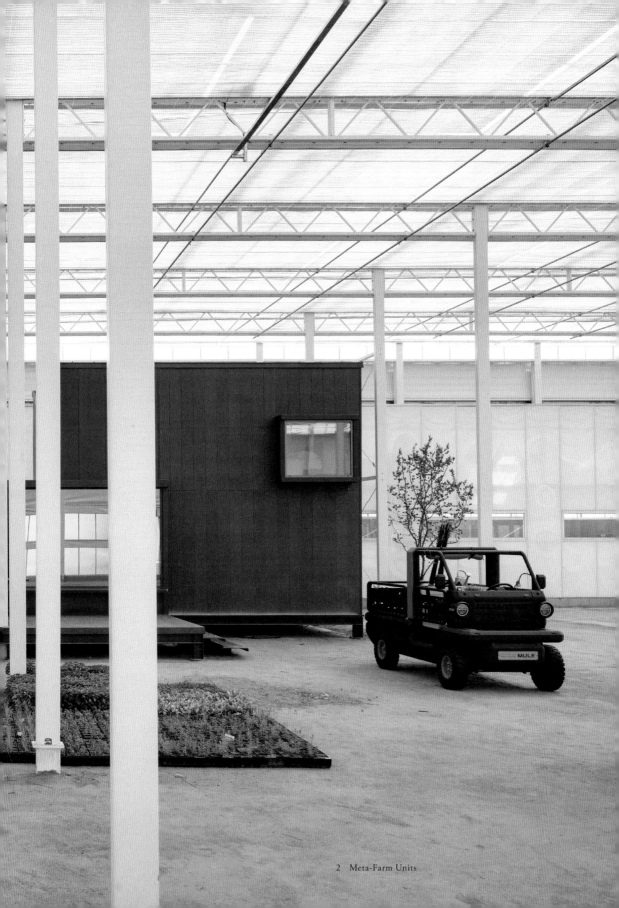

첨단 샐러드 요리를 위한 실험장

이 집의 주인은 세계 여러 도시에서 참신한 샐러드 요리를
선보이는 독창적인 레스토랑의 오너 셰프다.
샐러드는 인기가 많은 요리임에도 오래도록 식탁 위에서
조연 역할만 했는데 메타팜 유닛 주인은 샐러드가 매력적인
메인 요리가 될 수 있도록 연구해 보여준다. 비건 식단 또는
다이어트 식단이 아닌 멋진 메인 디시로서의 샐러드 말이다.
이미 그의 레스토랑은 샌프란시스코, 시애틀, 서울, 도쿄 등의
도시에서 인기를 누리고 있다. 그의 샐러드는 비타민, 미네랄,
섬유질뿐 아니라 풍부한 단백질을 제공하며 그동안
경험하지 못한 미각, 풍미, 식감 등에 대한 만족감을 준다.
특히 그는 채소의 신선도에 신경 쓰는데,
지금 막 농장에서 딴 것 같은 단단함과 싱싱함이 채소의
매력이라고 생각하기 때문이다.
작업장 겸 주거 공간인 그의 집은 아쿠아포닉스라고 불리는,
흙을 사용하지 않는 농법으로 운영하는 농장으로,
거대한 유리 온실 농장 근처에 있다.
이곳은 놀라울 정도로 깨끗하고 밝으며 온도와 습도 조절이
가능해 주거 환경으로 더할 나위 없다.
주거 공간 바로 앞에 농장이 있으며 이곳에서 채소 품종을
개량하고 신메뉴를 개발한다. 현재 연구용 조리 테이블 위에는
개량 중인 '키누아'가 놓여 있다. 키누아는 남미 안데스산맥의
고지에서 수천 년 전부터 식용으로 재배한 잡곡인데,
온실 한쪽에서 알갱이 크기와 식감 개량을 연구하고 있다.
아보카도나 콩으로 만든 인공 고기 타르타르에 찐 키누아를
더하면 꽤 흥미로운 맛과 식감을 낸다.
여기서 포인트는 키누아 알갱이의 크기와 식감 개량이다.
멀리 떨어져 있어도 인터넷만 있으면 세계가 연결되는 지금,
음식과 주거에 대한 정보를 얻는 것은 쉬운 일이다.
한자리에서 여러 나라의 레시피를 받아볼 수 있다.
이 집의 오너는 인터넷을 활용해 세계 곳곳의 사람들에게
새로운 레시피를 발신하고 있다.

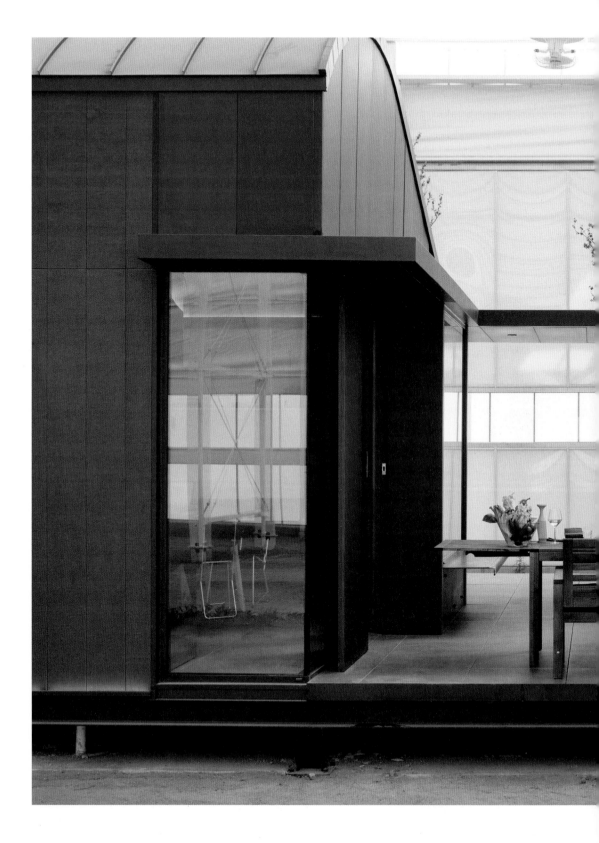

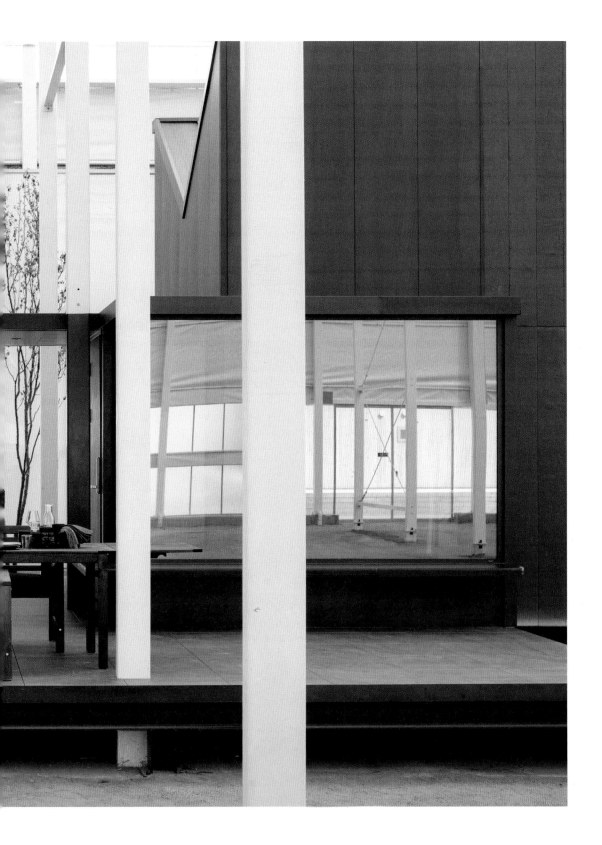

농작물 곁에서 사는 삶

MANNA CEA

전태병 | JEON Tae Byung
박아론 | PARK A Ron

우리는 온실 안의 집이라는 특별한 환경 조건을 고려해 메타팜 유닛을 진천 가드닝 클럽의 전진기지로 만들기로 했습니다. 일반 방문객을 대상으로 한 체험형 공간으로, '농업'을 키워드로 여러 프로그램을 기획해 진행할 계획입니다. 하우스 비전을 통해 선보이는 다른 건축물에서는 주로 휴식하거나 무언가를 관람하는 다소 정적인 체험이 이루어진다면 이곳에서는 남녀노소 누구나 직접 흙을 만지고 농작물을 수확하는 동적인 체험을 하게 됩니다. 민성진 건축가는 온실 속 집에 대한 생각을 오래 해왔고 이는 우리에게 꽤 반가운 소식이었습니다. 현재 우리 사무실과 몇몇 집이 실제 온실 안에 있기 때문입니다. 덕분에 메타팜 유닛을 시공할 때 기술적 보완이 필요한 영역과 이 정도면 충분하다는 적정선을 논의하는 과정이 수월했습니다. 사실 여기서 가장 까다로운 난제는 바로 온실 속 환경 설계입니다. 다행히 우리는 여러 번의 시행착오 끝에 인공광과 자연광을 적절히 조율해 실내 온도를 조절할 수 있는 스마트 시스템을 갖추었고 덕분에 사계절 내내 온실 안을 쾌적하게 유지하는 기술을 선보일 수 있었습니다.

메타팜 유닛은 싱그러운 농작물 곁에서 살아가는 꽤 근사한 라이프스타일을 보여줍니다. 밭에서 채취한 농작물로 바로 밥상을 차려 먹는 호사스러움은 밭에서 몇 걸음만 옮기면 주방이라는 메타팜 유닛의 독특한 레이아웃이 만드는 멋진 제안입니다. 한편 식물은 사람에게 행복감과 긍정적 에너지를 주기에 집과 잘 어울리는 이웃입니다. 가끔 우리는 일을 하다가 잘 풀리지 않거나 기운이 나지 않을 때면 재배실로 들어가 가만히 시간을 보내며 충전하고는 합니다. 빼곡한 식물로부터 좋은 기운을 얻는 경험을 대다수의 도시민이 겪어보지 못한다는 사실이 아쉬웠는데 이렇듯 온실 안에서 살 수 있다면 그 에너지를 종일 만끽하며 사는 삶이 가능할 것입니다.

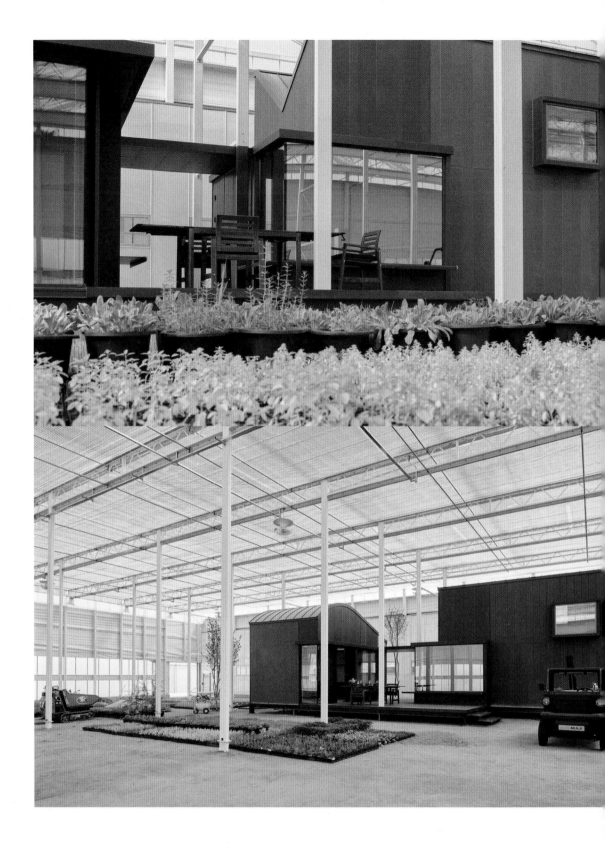

3

여가 | 旅家

MANNA CEA
×
AUROI
×
조기상

집이라기보다 정자라고 하는 편이 더 적합할 것 같습니다.
실외에서 뻥 뚫린 느낌을 만끽하며 온몸으로 자연을 느낄 수 있도록
디자인했습니다. 근현대 건축은 바깥 공기를 차단해
실내 온도와 습도를 안정되게 유지할 수 있도록 설계했지만
우리의 전통 가옥은 오히려 자연과의 경계를 허물고 하나가 되는
지혜를 바탕으로 만들었습니다.
이 건축은 한옥이 품은 문화와 감수성을 되찾기 위해
자연 소재만 사용하고 최소한의 주거 공간을 제안합니다.
달리 말하면 자연 속에 몸을 두는 베이스캠프인 셈입니다.
도시 생활을 하며 잊어버린 자연, 그 속에서 보내는 시간의 아름다움과
맛을 한국 사회에 제안하는 건축입니다.

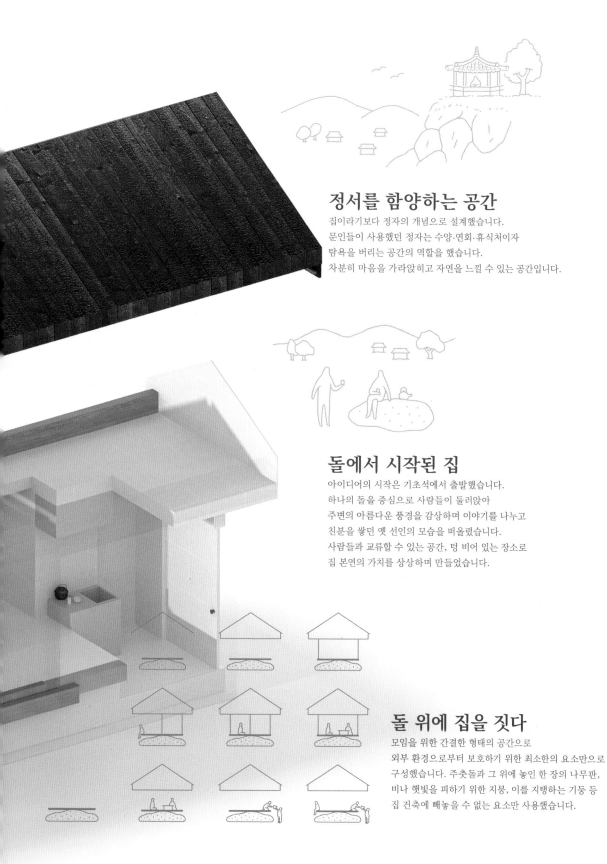

정서를 함양하는 공간

집이라기보다 정자의 개념으로 설계했습니다.
문인들이 사용했던 정자는 수양·연회·휴식처이자
탐욕을 버리는 공간의 역할을 했습니다.
차분히 마음을 가라앉히고 자연을 느낄 수 있는 공간입니다.

돌에서 시작된 집

아이디어의 시작은 기초석에서 출발했습니다.
하나의 돌을 중심으로 사람들이 둘러앉아
주변의 아름다운 풍경을 감상하며 이야기를 나누고
친분을 쌓던 옛 선인의 모습을 떠올렸습니다.
사람들과 교류할 수 있는 공간, 텅 비어 있는 장소로
집 본연의 가치를 상상하며 만들었습니다.

돌 위에 집을 짓다

모임을 위한 간결한 형태의 공간으로
외부 환경으로부터 보호하기 위한 최소한의 요소만으로
구성했습니다. 주춧돌과 그 위에 놓인 한 장의 나무판,
비나 햇빛을 피하기 위한 지붕, 이를 지탱하는 기둥 등
집 건축에 빼놓을 수 없는 요소만 사용했습니다.

완상하는 농막

조기상
GIO Ki Sang

디자이너이자 디자인 그룹 페노메노
(Fenomeno) 대표다. 이탈리아에서 산업
디자인에 대한 경험을 쌓았다.
커스텀 럭셔리 슈퍼 (Custom Luxury
Super) /메가 요트 (Mega Yacht) 의 외관&
인테리어 디자인과 설계 경험을 바탕으로 건
축, 환경, 제품, 그래픽 디자인, 운송 기기 등
다양한 분야에서 프로젝트를 진행한다.
국가기관 및 지자체의 디자인 자문과
문화예술정책위원으로도 활동하고 있으며
한국예술종합학교와 국민대학교에서
교수직을 겸하고 있다. 한국의 미의식에
대한 방향성을 보여주기 위해 노력한다.

건축에는 지역의 역사와 생활의 기억이 내포되어 있습니다.
그렇기에 건축은 토지의 정체성에 입각해 지역적 특색을 창
출할 수 있는 소중한 문화유산이자 지역 경쟁력을 좌우하는
중요한 자원이라고 할 수 있습니다. 우리의 전통 건축양식인
한옥에서 볼 수 있듯 한국의 주거 공간은 자연과 조화를 이
루며 하나가 되는 것을 중요하게 생각했습니다. 지붕과 기둥
으로 이루어진 작고 간결한 공간은 어떤 자연과도 조화를 이
루는 아름다움을 지니고 있으며 주변 환경과 용도에 따라 유
연하게 변화합니다. 하지만 이러한 한국 고유의 주거 공간이
점점 사라지고 있습니다.
현재 한국의 농촌은 기능만을 중시하며 지은 인공 구조물,
주변 환경을 고려하지 않은 자유분방한 형태, 임시 소재 사
용 등 이기적이고 효율만을 고려하는 건설로 과거 그리고 현
재의 아름다움을 잃어버렸습니다. 지금 우리에게 필요한 것
은 자연과 함께 존재하며 정서적 휴식과 풍류를 느낄 수 있는
건축, 그리고 공간의 회복이라고 생각합니다.
이번에 제안하는 '여가' 는 자연을 완상할 수 있는 공간이면서
동시에 방문객을 맞이하거나 지역 주민들의 시회, 풍류의 장
소로 활용할 수 있도록 정자(亭子) 문화를 활용했습니다. 독
립된 내부 공간과 자연에 가까운 야외를 동시에 즐길 수 있습
니다. 특히 텅 비어 있는 것이 중요한 이곳은 누가 오느냐에
따라, 무엇을 가지고 왔느냐에 따라 그 모습이 다양하게 변화
할 것입니다. 건축구조의 결합과 해체는 복잡하지만 설치와
이동이 가능해 각 지역의 아름다운 자연 속 어디든 배치할
수 있습니다. 현대적 구조물이지만 한국의 정서와 미감, 정통
성을 유지하기 위해 자연 소재(돌, 나무, 흙, 종이, 철 등)를
사용하고 전통 방식에 따라 설계했습니다. 이곳을 통해 도시
에서는 경험해볼 수 없는 자연과 사물과 사람이 하나가 되는
한국의 공간적 정서를 느껴보기를 바랍니다. 한국의 미감, 지
역의 빛과 바람, 그리고 풍요로움을 담은 이곳을 모든 세대가
함께할 수 있는 커뮤니티 공간으로 제안합니다.

오른쪽: 한때 문인들이 사용하던 정자를 모델
로 했다. 자연 속에서 학문을 닦거나 휴식을 취
하는 등 다양한 활동을 할 수 있는 공간이다.

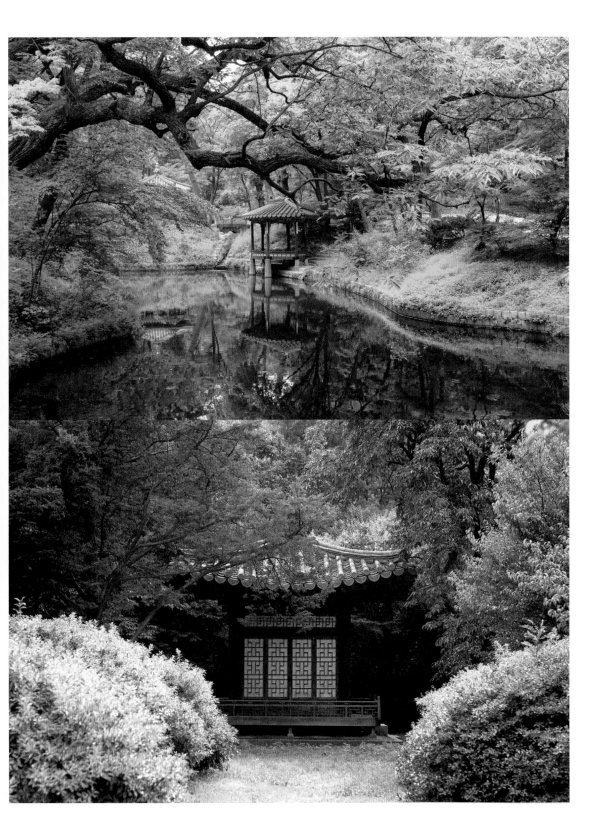

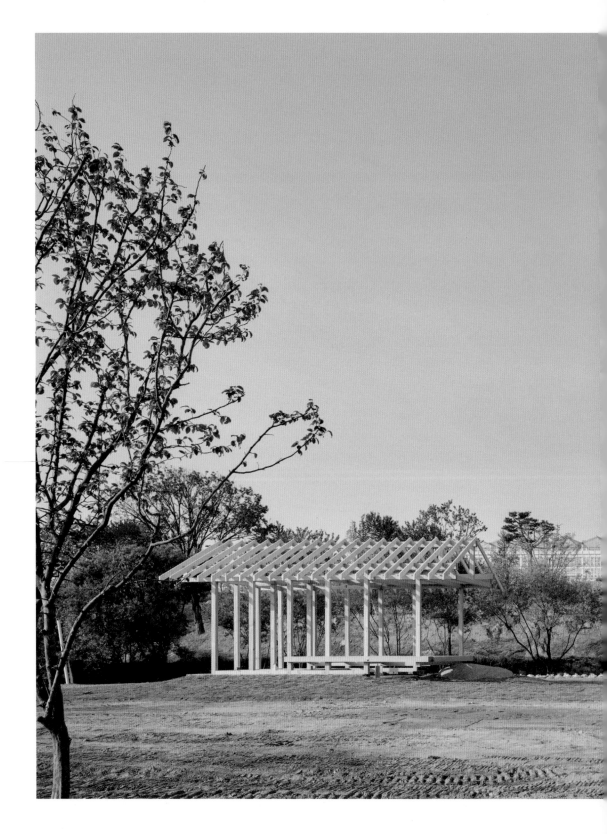

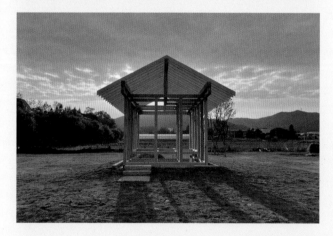

타악기 연주자의
연습실

큰아버지가 남기신 이 정자는 한동안 사용하지 않다가
2년 전 가족이 유리 온실 집으로 이사오고 나서 큰아들이
타악기 연습실로 사용하고 있다. 풍류인이었던 큰아버지는
농장에 드문드문 지은 오두막에 손님을 초대해 다과회를
즐겼다고 하는데 지금은 아무도 찾지 않는다.
한국에서는 농지에 작은 오두막을 지어 농기구를 두거나
휴게소로 사용하는데, 이 정자는 그러한 '농막'과는
정취가 다르다. 말하자면 한국의 전망대라고 할 수 있는,
바깥 바람을 쐬기 위한 간소하지만 마음의 사치를 위해 지은
작은 건축물이다. 작지만 이 공간 덕분에 방문객은
자연의 풍요로움을 만끽하는 여유를 가질 수 있었다.
타악기라고 하면 흔히 전통 악기인 장구를 떠올리지만
큰아들이 두드리는 것은 쿠바의 민속 악기 '콩가'다.
살사에 홀린 지 벌써 몇 년이나 되었을까.
머릿속으로는 매혹적인 리듬을 만들어내며 콩가를 마법처럼
자유자재로 두드리는 자신을 상상하지만 그게 쉽지가 않다.
작정하고 모아둔 저축을 깨고 구한 타악기인데
식구들에게는 적지 않은 빈축을 사고 있다.
하지만 들판의 외딴집이라면 거침없이 두드릴 수 있다.
매일 아침 2시간 동안 큰아들은 콩가를 두드린다.
숙달되려면 아직 시간이 필요하지만 농장의 식물들은
조용히 이 소리를 받아준다.

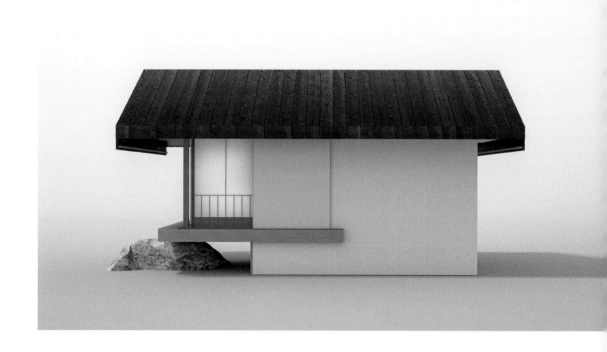

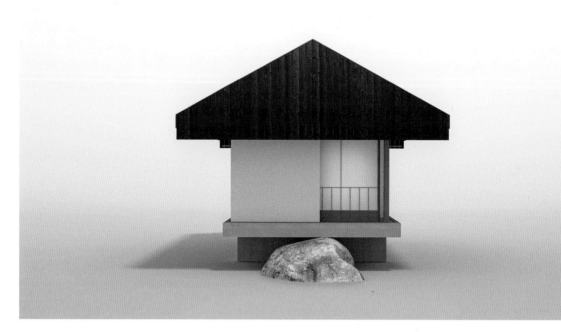

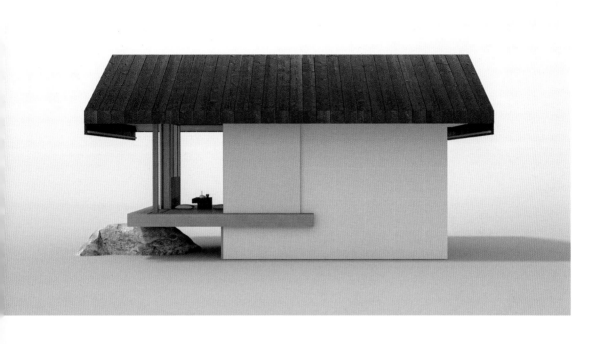

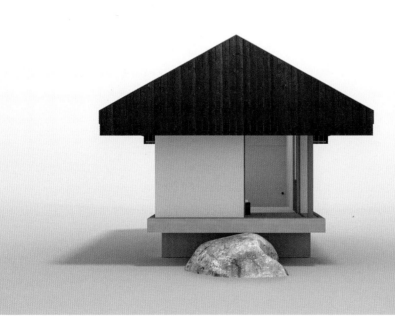

집으로 떠나는 여행

MANNA CEA

전태병 | JEON Tae Byung
박아론 | PARK A Ron

조기상 디자이너의 제안처럼 우리는 '여가'에 대중을 대상으로 한 스테이를 운영하기로 했습니다. 만나CEA 방문객을 비롯해 비즈니스 출장, 자유 여행 등을 목적으로 진천에 온 이들이 단기간 머물다 갈 수 있는 장소로 이곳을 활용할 계획입니다. 다소 공간이 좁다고 느낄 법하지만 실내 구획이 잘되어 있어 성인 2명까지 요긴하게 쓸 수 있으리라 생각합니다. 현관문을 열어젖히면 진천의 들판이 마당이고 한지나 숯, 돌, 쇠처럼 익숙한 자연의 재료가 색다르게 쓰인 모습에서 흥미를 느낄 겁니다. 여기다 진천 쌀로 지은 따끈한 밥이나 시원한 막걸리를 곁들이고 진천 장인이 만든 도구를 손끝으로 느낀다면 소도시를 여행하는 방식이 이토록 새롭다는 것에 놀랄 수도 있습니다. 우리는 많은 이들이 호기심을 갖고 접근할 수 있도록 웹 예약 창구도 마련했습니다. 여가에서 머무는 이들이 천천히 공간을, 지역을 음미할 수 있기를 바랍니다. 여가는 들녘의 풍요로움을, 하늘의 다채로움을, 만나CEA의 새로움을 품어낼 것이고 진천의 땅과 물이 만든 것들을 소개할 것입니다.

시골 밭에 있는 농막을 떠올려보라하면 많은 이들이 세심하게 디자인한 단정한 건물보다 형형색색의 컨테이너나 거칠게 마감된 가건물을 떠올릴 겁니다. 유감스럽게도 현실이 그렇기 때문입니다. 어느 순간에는 주변 상황에 대한 고려 없이 놓인 험상궂은 몇몇 농막이 농촌의 품위를 떨어뜨린다는 생각까지 듭니다. 이렇다 보니 농업을 둘러싼 라이프스타일 전반을 고민하는 우리로서는 아직도 농막의 유형이 이렇게 한정적일 수밖에 없는지, 농촌의 환경적 맥락과 농부의 일상을 세심하게 반영해 설계한 농막은 없는지 더는 고민을 늦출 수 없었습니다. 그래서 여가의 등장이 더욱더 반갑고 소중했습니다. 어느 자연 풍경에도 이질감 없이 녹아들 수 있는 아름다운 디자인은 물론이고 그 안에서 누릴 수 있는 우리 지역만의 콘텐츠가 농촌에서 지내는 시간도 재미있고 품위 있을 수 있다는 것을 말해주는 것 같습니다.

오른쪽 : 여가의 내부 공간.
다실과 같은 분위기로 간결하게 정돈되어 있다.

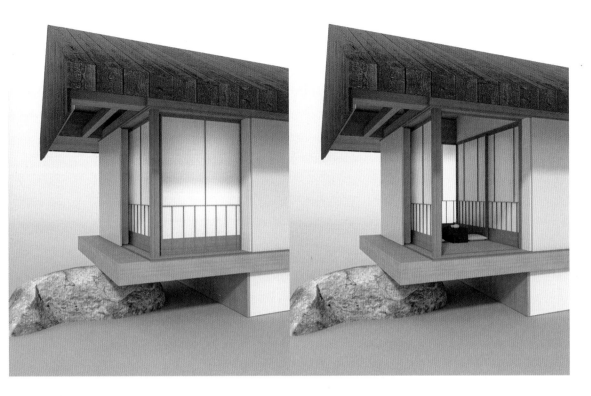

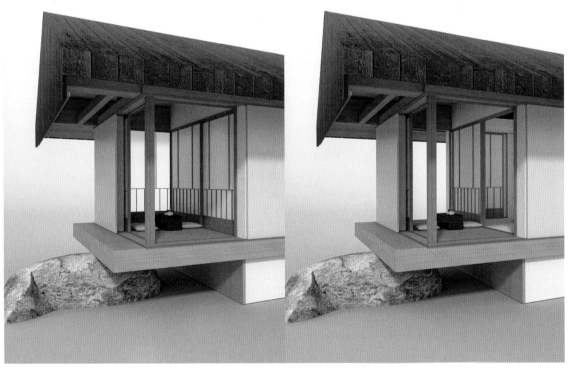

'아름다운 우리 것을 아울러 이롭게'라는 뜻을 가진 브랜드
'아우로이(AUROI)'와 함께 '여가'에서 사용하는 물건을 공
동 개발했다. 진천의 아름답고 풍부한 자연과 역사, 문화적
콘텐츠를 느낄 수 있는 매체가 될 것이다.

4
Cultivation House

MANNA CEA

×

김대균

이 공간은 문화를 재배하는 온실입니다.
열대 식물을 기르는 유리 온실은 식물과 사람이
공존할 수 있어 굉장히 매력적인 공간입니다.
고온다습한 환경의 온실에서는 바나나가
열리고 큰 수세미 열매가 매달립니다.
이렇게 유리 온실 안에서 식물이 무럭무럭 자라나듯
'문화와 커뮤니티'도 자라나길 바라는 마음으로
문화 재배를 시도했습니다.
새로운 여가 인프라로 사람, 미술, 음악 같은 문화
요소를 씨실과 날실처럼 교차시킬 수 있는 곳입니다.
하이테크놀로지가 만들어내는 새로운 환경에서 사람들이
자연스럽게 교류하며 커뮤니티가 싹트는 공간입니다.

zone A
전시 공간

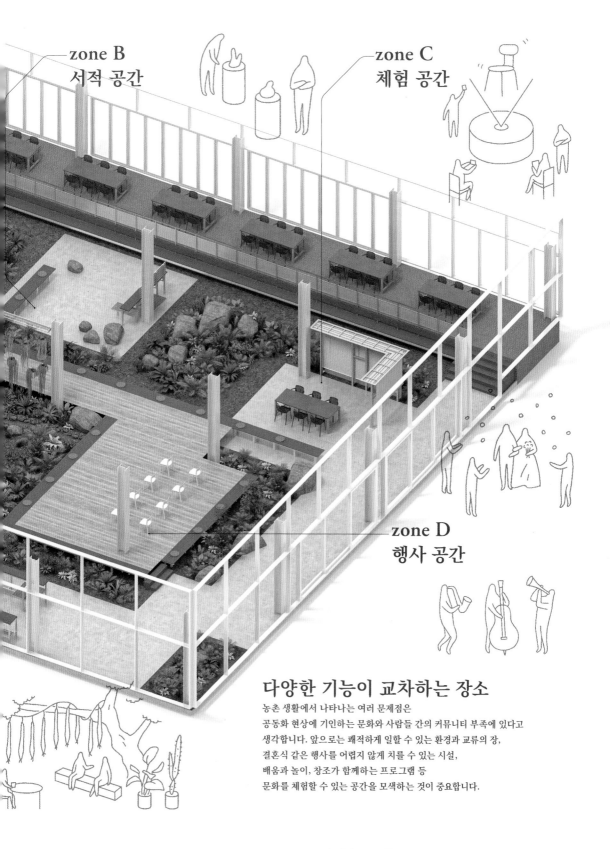

zone B
서적 공간

zone C
체험 공간

zone D
행사 공간

다양한 기능이 교차하는 장소

농촌 생활에서 나타나는 여러 문제점은
공동화 현상에 기인하는 문화와 사람들 간의 커뮤니티 부족에 있다고
생각합니다. 앞으로는 쾌적하게 일할 수 있는 환경과 교류의 장,
결혼식 같은 행사를 어렵지 않게 치를 수 있는 시설,
배움과 놀이, 창조가 함께하는 프로그램 등
문화를 체험할 수 있는 공간을 모색하는 것이 중요합니다.

문화가 자라는 공간

김대균

KIM Dae Kyun

건축가이자 착착 건축사무소 대표다. 파주타이포그라피학교(PaTI)에 출강 중이다. 대표작으로 양구 백자박물관, 유선여관, 천주교 서울대교구 역사관, 이상의 집 레노베이션, 풍년빌라, zikm 한옥, 롤스퀘어 등이 있다.

농업 혁명은 약 BC 4000년 전 신석기 시대에 시작했습니다. 농업 혁명은 동시에 인류 문명의 시작이기도 합니다. 농업은 인간을 정착하게 하고, 이 정착은 촌락을 만들게 했습니다. 또한 잉여 생산을 통해 권력과 교류가 생기면서 '인류 문명의 꽃'이라 불리는 도시가 생겼습니다. 인공지능과 빅데이터로 대변되는 4차 산업과 농업의 결합은 도시와 농촌을 구분하는 데 큰 전환점을 가져다 줄 것입니다.

이번 하우스비전을 준비하면서 도시는 자연에 대한 로망이 있고, 농촌은 도시와 문화에 대한 로망이 있다는 것을 알게 되었습니다. 이에 도시 문제와 농촌 문제를 각각 바라보는 것이 아니라 '도시와 농촌의 로망을 순환의 관점에서 바라본다면 어떨까' 하는 생각이 이번 하우스비전의 시작점이 되었습니다.

'Cultivation'은 'Culti'와 'Vation'을 합친 단어입니다. 이 단어는 'Culture'와 어원이 같습니다. '온실에 문화를 재배하자'는 의미로 지은 '재배의 집(Cultivation House)'은 쾌적하게 일할 수 있고 서점이나 카페, 미술, 전시 같은 문화와 교육의 장소로도 사용할 수 있습니다. 결혼식이나 작은 공연과 같은 행사를 치를 수 있는 공간으로도 활용할 수 있습니다. 재배의 집을 온실로 설계한 이유는 식물과 함께인 공간은 사람에게 안정감을 주며 실내와 실외 사이를 적절하게 연결해 줄 수 있기 때문입니다. 또한 시공비가 적게 들어 합리적인 예산으로 공간을 마련할 수 있습니다. 재배의 집은 도시와 농촌 간의 관계를 연결하고, 미래의 삶에 새로운 가능성을 여는 단초를 제공할 것이라고 기대합니다.

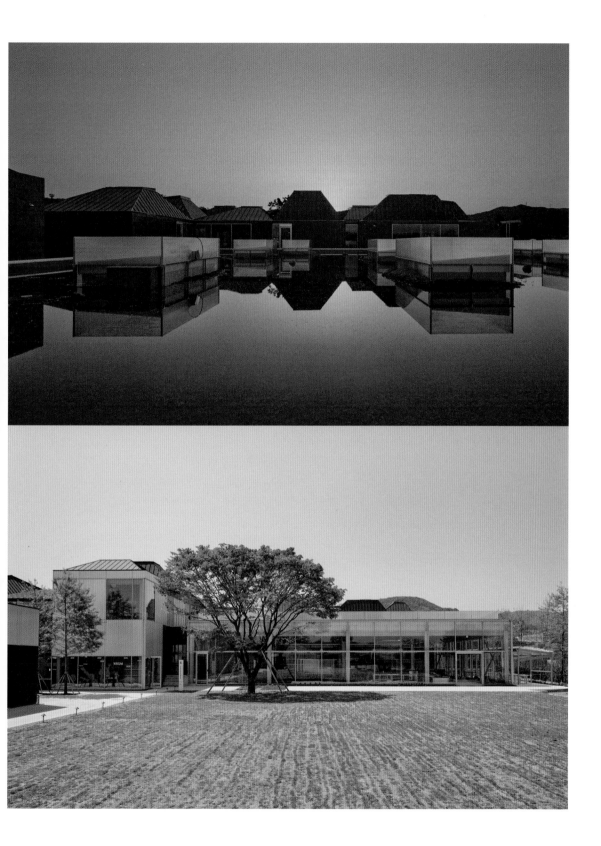

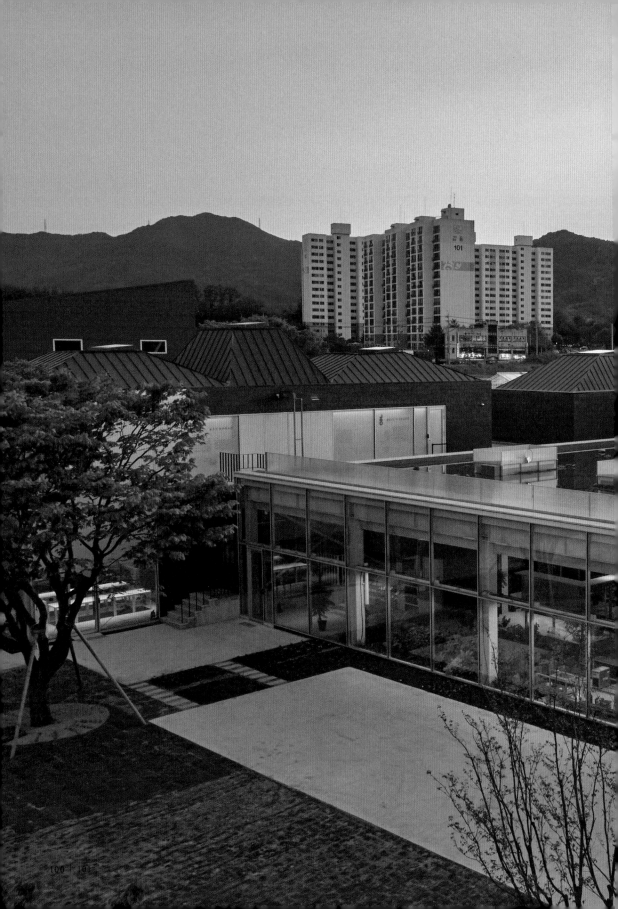

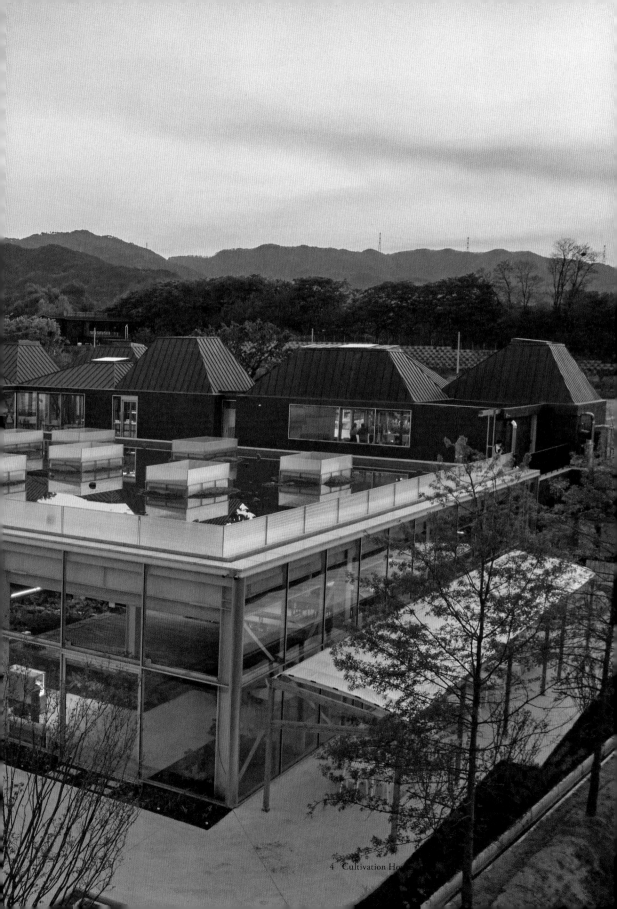

하이브리드 컬처의 재배장

나이지리아인 디앙고는 아내 아마라와 함께 서울 외곽에 있는 농장에서 카사바(구황 식물)를 연구한다.
나이지리아 인구는 2억 명에 육박해 인구 감소가 심각한 미국이나 유럽, 아시아와는 상황이 다르다. 오늘날 아프리카의 거인이라고 불리는 나이지리아는 경제성장도, 인구 증가도 상당하다. 그래서 나이지리아 수도 라고스는 자율주행 도로 건설로 도시 전체가 공사장이나 마찬가지다.
반면 도시를 벗어나면 열대우림이 끝없이 펼쳐져 석유, 주석 같은 광물이 풍부하지만 늘어나는 인구를 감당하려면 미래 농업에 대한 연구가 필수적이다.
디앙고 부부는 이곳에서 한국의 고효율 농업을 배운 후 사바나 북부에 있는 거대한 농업 현장에서 일할 것이다.
농사를 짓는 데 필요한 것은 물과 흙이 아니라 태양에너지 라고 배운 후로는 희망이 생겼다. 태양에너지라면 나이지리 아 북부 건조 지대에 풍부하기 때문이다. 이 농장 한편에는 커다란 유리 온실이 있는데, 여기에 주말마다 음악을 좋아하 는 사람들이 모여 각자 좋아하는 음악을 즐긴다.
이건 디앙고에게 무척 반가운 일이다. 최근 한국에서 아프로비트(1970년대 나이지리아에서 탄생한 음악 형식) 가 유행하기 시작해 아프리카식 색소폰을 불 수 있는 디앙고는 인기를 얻고 금세 친구도 생겼다.
서울 클럽의 부탁으로 종종 출장 연주를 하러 가기도 하는데 그때는 드론 택시가 픽업해준다.
불과 20분이면 서울을 오갈 수 있으니 매우 편리하다.
그런데 여기는 참 신기한 공간이다. 유리 온실 같은 실내에서 한 번도 본 적 없는 식물 덩굴에 커다란 초록색 열매가 달려 있다. 다른 한편에는 다국적 요리를 내는 레 스토랑과 세련된 바도 있다. 도서관에는 아침부터 공부에 집중하는 학생들이 앉아 있다. 도대체 이곳은 무얼 하는 공간일까? 나이지리아에서는 본 적 없는 모습이지만 신기하게도 아늑하게 느껴진다.

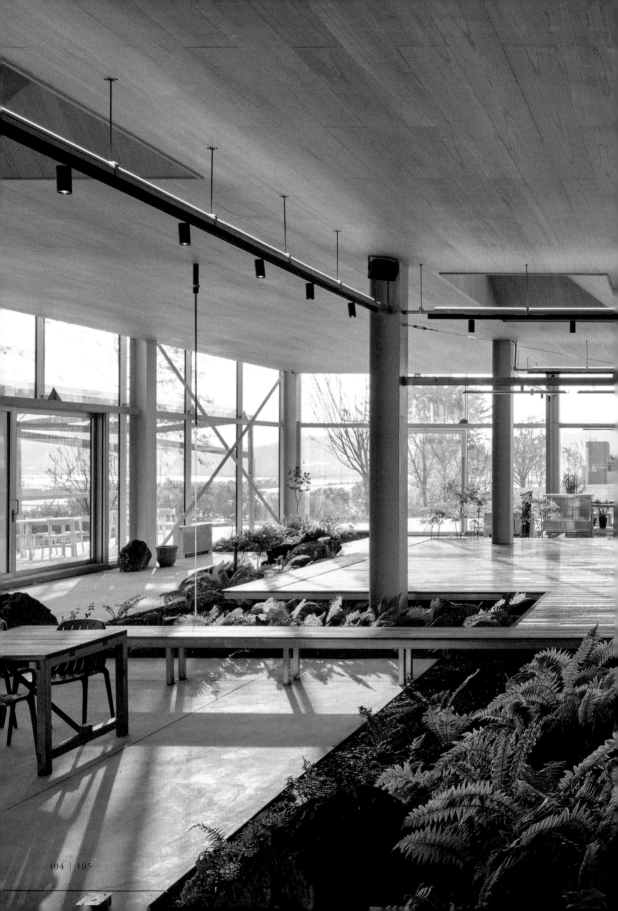

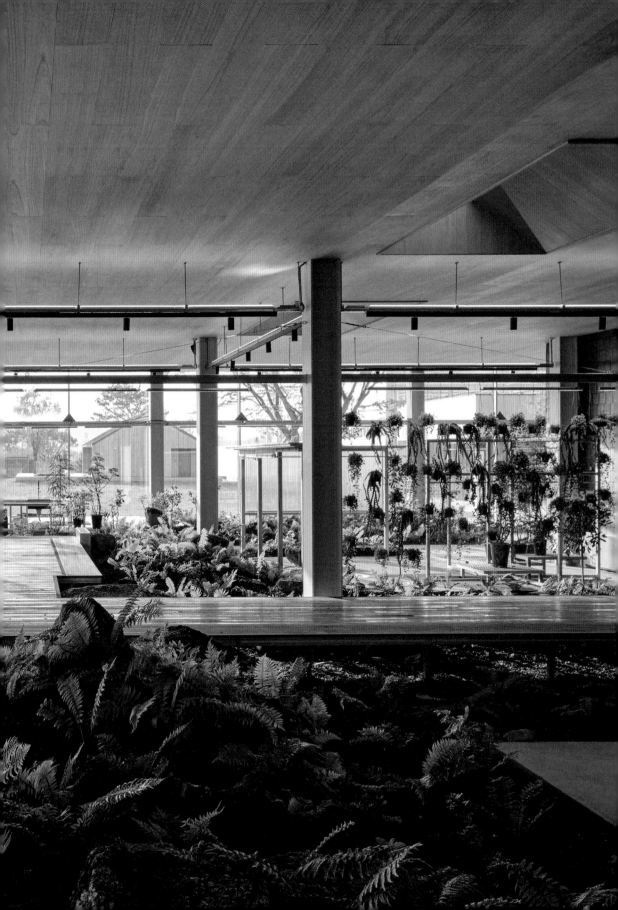

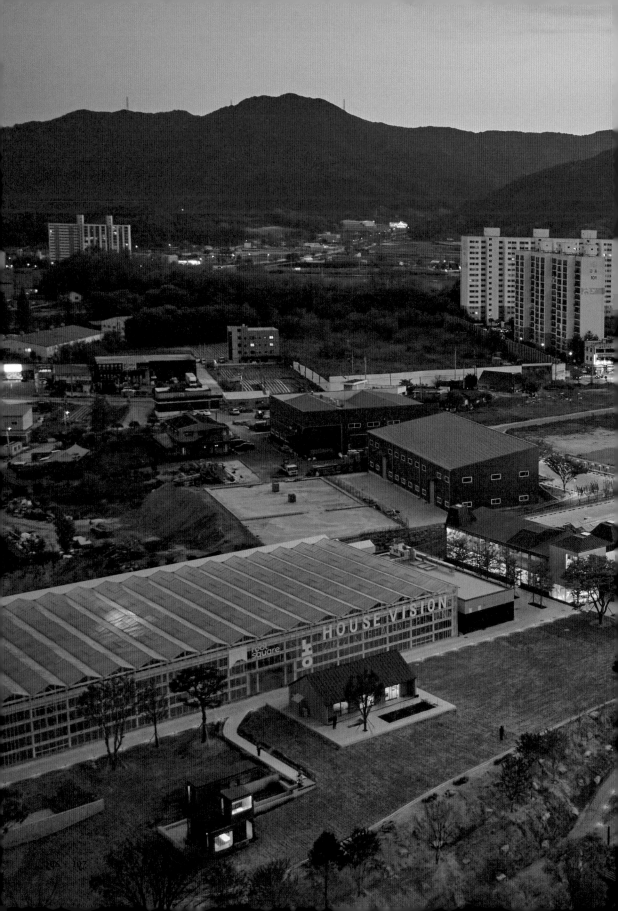

영감을 얻어가는 자리

MANNA CEA

전태병 | JEON Tae Byung
박아론 | PARK A Ron

우리는 착착 건축사무소의 제안대로 총 4개의 존을 다른 용도로 써보려고 합니다. 먼저 A존에서는 농업, 홈 가드닝, 음식과 관련된 콘텐츠의 팝업 스토어나 원데이 클래스 등을 정기적으로 열어 신선한 활기를 불어넣을 계획입니다. B존에서는 큐레이션한 서적과 만나CEA의 기술 일부를 전시하고 실제로 작동하는 모습을 보여주며 읽을거리를 제공하고 C존에서는 회의나 영상 관람 같은 프로그램을 운영할 계획입니다. D존은 평상시에 카페로 쓰다가 특별한 날에는 결혼식 등 행사에 활용할 수 있습니다.

이 모든 가능성을 위해 곳곳에 음향 시스템과 조명 시스템을 준비했습니다. 특히 진천, 나아가 인근 지역의 예술가, 공예가, 연주자를 재배의 집에 초대해 전시나 공연을 여는 구체적인 계획을 세우고 있습니다. 건축 또한 자연과 닮아 있어 공간이 살아 숨 쉬려면 여러 콘텐츠가 꾸준히 새로운 기운을 불어넣어야 한다고 믿는 까닭에 다양한 일을 무럭무럭 키워갈 생각입니다. 이것이야말로 우리 방식대로 농업 문화를 재배하는 모습이 될 것이라고 믿습니다.

영어로 농업을 뜻하는 '애그리컬처(agriculture)'가 밭을 갈다는 뜻의 '애그리(agri-)'와 문화라는 뜻의 '컬처(culture)'가 합쳐진 단어란 설명을 듣고서는 공감하지 않을 수 없었습니다. 결국 농업은 문화적인 일이란 사실을 꽤 직접적으로 전하고 있기 때문입니다. 사실 지금 농촌에서 일어나는 여러 사회적 문제가 마치 영양 불균형에 빠진 농촌의 문화적 토양에서 비롯되었을 수 있겠다는 생각까지 할 때가 있습니다. 농촌은 도시에 비해 보고 즐길 거리가 아직 한참 부족합니다. 새로운 무엇을 찾으려면 다른 지역으로 눈을 돌리기 일쑤이니 해가 갈수록 농촌 내부적으로는 갈증만 늘어나는 상황입니다. 그래서 착착 건축사무소가 제안한 이 투명한 공간의 용도와 문화적 프로그램을 제대로 구현해보고 싶습니다. 만나CEA 직원뿐 아니라 주민들도 쉬어가며 영감을 얻을 수 있는 자리를 만들어보려고 합니다.

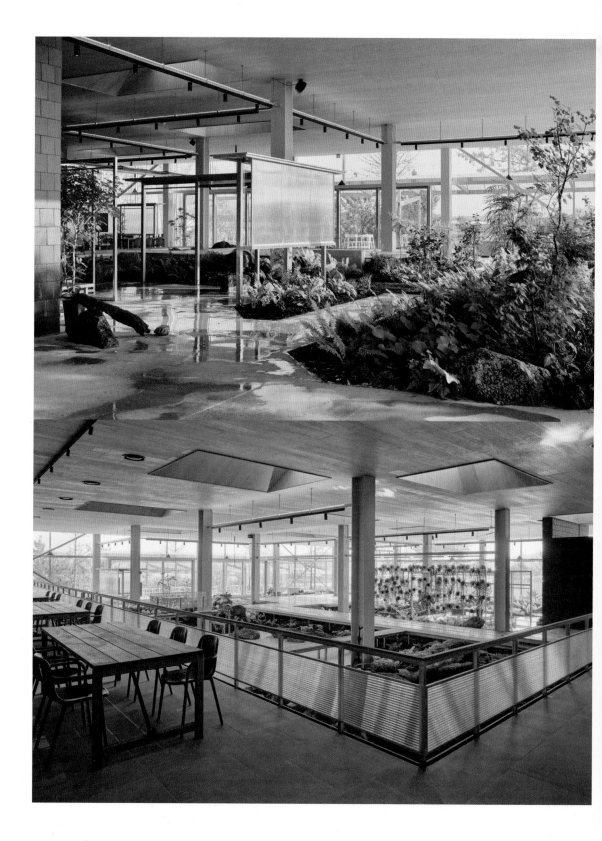

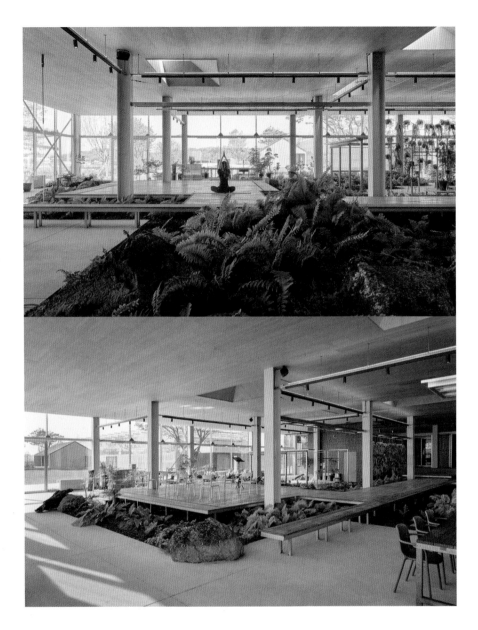

재배의 집은 결혼식, 공연, 요가 수업 등 지역 주민이 필요한 다양한 활동을 자유롭게
펼칠 수 있도록 공간을 제공할 예정이다.

TRILOGUE———2
흙과 물의 유기농법

하시모토 리키오 | 퇴비·육토연구소 소장
HASHIMOTO Rikio

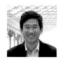

MANNA CEA

전태병 | JEON Tae Byung

하라 켄야
HARA Kenya

유기농법에 대한 도전

하라　만나CEA가 물을 이용한 하이테크 농업인 아쿠아포닉스의 개척자라면, 하시모토 씨는 일본 유기농업의 일인자라고 할 수 있습니다. 단순히 흙과 물 가운데 어느 것이 더 중요한가가 아닌, 흙과 물 그리고 환경의 관계에 대해 듣고 싶습니다.

하시모토　대학 졸업 후 제가 살던 미에현에서 유기농업을 시작한 지 45년이 되었습니다. 처음에는 화학비료나 농약을 사용하지 않는 것이 곧 유기농업이라고 생각해 무턱대고 쌀겨나 퇴비 등을 사용했는데, 병이나 해충 때문에 채소가 제대로 자라지 않는 상태가 8~9년 정도 지속되었습니다. 뭔가 잘못된 것이라 느껴 그때부터 전국 각지의 자연 농법 농가를 80여 군데 방문했습니다. 퇴비로 인해 흙이 오염되면서 물이 부패한 것이 가장 큰 원인이었다는 것을 알게 되었죠. 깨끗하고 미네랄이 많은, 양분이 균형을 이루는 물을 사용하면 흙 또한 면역력이 높아져 질병이나 해충의 영향을 받지 않는 채소를 기를 수 있다는 것을 그때 배웠습니다. 이후 무비료 재배와 완숙한 퇴비를 사용해 재배했는데, 병과 해충이 약 95%나 감소했습니다. 이런 경험을 토대로 저는 오랫동안 물 본연의 성질에 초점을 맞춰왔습니다. 식물은 90-95%가 물로 이루어져 있는데, 그 물이 어디서 왔는지를 생각하면 이해하기 쉽습니다. 예를 들어 수경 재배라면 물에서 양액이 흡수되고, 흙에서 재배할 경우에는 흙 속의 공기와 물과 양분이 식물로 흡수되어 축적되기 때문에 사용하는 물이 얼마나 중요한지 알 수 있습니다. 지구 또한 많은 부분이 물로 이루어져 있기 때문에

하시모토 리키오
퇴비·육토연구소 소장, 일본 오가닉 플라워 협회
이사장, 일본 농업경영대학교 강사다. 1977년 도쿄
농업대학 국제농업개발학과를 졸업 후 유기농업을
시작했다. 2000년 환경 보전형 농업추진회장상을
수상하고, 2008년 농림수산성 농업 기술 장인으
로 인정받았다. 음식물 쓰레기
재활용을 이용해 필리핀, 팔레스타인, 네팔,
팔라우 등을 지원하고 있다.

우리의 삶도 물 없이는 존재하지 못합니다. 이번에 제가 말하고자 하는 주제도 이 개념에 기반합니다. 저는 아쿠아포닉스에도 큰 관심이 있는데, 꼭 물어보고 싶은 것이 세 가지 있습니다. 첫 번째는 아쿠아포닉스에서 물고기 양식에 어떤 먹이를 사용하는지, 또 물고기의 배설물은 어떻게 분해하고 처리하는지 궁금합니다. 두 번째로, 아쿠아포닉스에서는 약 95%의 물이 순환되어 재활용되며, 버려지는 물은 5% 남짓하다고 들었는데, 이 순환 시스템에 문제점은 없는지요. 세 번째로는 한국에서 아쿠아포닉스가 유기농법으로 인정되고 있는지 궁금합니다.

M　　양식할 때 고단백 사료를 주는 것과 항생제는 사용하지 않는 것을 중요하게 생각합니다. 사용하는 물 또한 온도와 산소 포화도, pH 농도 등을 엄격하게 관리해 그에 맞게 해조류를 보충하거나 사료의 양을 조절하면서 독성이 없는 환경을 유지합니다. 순환 시스템의 문제점 중 하나는 물고기의 배설물 처리인데, 고형의 배설물은 필터에 남아 펌프를 오작동시키는 원인이 되므로 지렁이를 사용해 이를 분해합니다. 또 물고기가 낳은 알은 아주 작기 때문에 필터로도 걸러지지 않는 경우가 있어 식물 사이에서 부화한 물고기들이 뿌리를 먹어치우는 것이 큰 문제입니다. 아직 완벽한 해결책을 찾지 못했기 때문에 현재는 알을 낳지 않는 장어를 중심으로 양식하고 있습니다. 세 번째 질문에 대해 우선 결론부터 말씀드리면 아쿠아포닉스는 유기농업으로 인정되지 않습니다. 한국의 유기농법은 흙을 사용하는 재배를 전제로 하기 때문에 화학비료를 전혀 사용하지 않더라도 토지 재배가 아니라면 유기농 인증을 받을 수 없습니다. 만나CEA는 미국 농무부로부터 유기농 인증인 USDA를 받았으며, 이 부분을 적극 어필하고 있습니다.

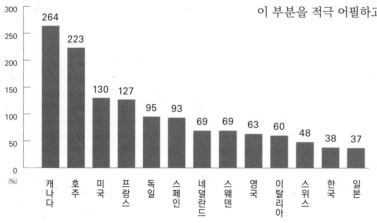

각국의 식량 자급률(칼로리 기준) 그래프.
일본은 2018년, 한국은 2017년,
스위스는 2016년, 그 외 나라는
2013년 기준.
자료 출처 : 일본 농림수산성 '식량수급표' 등

퇴비 작업장의 실습 풍경.
하시모토 씨의 퇴비 제작 특징은 밭의 토양이
부패하지 않도록 관리하는 것이다. 낙엽, 왕겨, 쌀겨,
흙의 순서로 쌓아올리고 고온으로 발효시켜 퇴비 안의
병원균이나 잡초의 씨앗을 박멸해 완숙된 퇴비를 만든다.

하라　아쿠아포닉스의 상황이 잘 이해되네요. 식량 자급률이라는 관점에서도 이야기를 진행해보고 싶습니다. 식량 자급률에는 공급 열량(칼로리)과 생산량, 이 두 가지를 기준으로 한 산출 방법이 있습니다. 칼로리 기준으로 봤을 때 캐나다, 호주, 미국 등 상위 국가들의 수치에 비해 일본의 자급률은 상대적으로 매우 낮습니다. 이러한 맥락에서 한국 내 농업의 중요성은 어떻게 인식되고 있나요?

M　칼로리 기준으로 보면 한국의 식량 자급률은 일본과 비슷하게 낮은 편입니다. 칼로리 작물(곡물류)을 제외하면 더 심각한 상황이기 때문에 국가적으로도 식량 자급률 향상의 필요성은 인지하고 있습니다. 하지만 농업 자체에 대한 부가가치가 현저히 낮고, 또 농업에 적극적으로 관여하려는 사람이 적기 때문에 현실적으로는 쉽게 호전되지 않고 있습니다. 오히려 식량 자급률이 더 낮아지고 있는 상황입니다.

하라　농산물의 경우 미국에 대한 수입 의존도가 높은 편인가요?

M　네. 대부분의 식량을 미국에서 수입합니다. 가축 사료도 대부분 미국이나 중국에서 수입하고요.

하라　최근 일본에서는 젊은 사람들도 농업의 중요성을 인지하기 시작했고, 유기농법에 대한 인식도 높아지고 있습니다. 이것은 하시모토 씨의 활약 덕분이라고 생각하는데, 현재 일본 상황을 설명해주셨으면 합니다.

하시모토　식량 자급률은 낮지만 그럭저럭 버티고 있는 상황이라고 봅니다. 일본은 2년 전 유럽과 미국의 영향을 받아 2050년까지 유기농업 면적을 25%까지 올리겠다는 목표를 세웠는데, 아마도 이건 불가능하다고 생각합니다. 일본에는 유기농법 학교가 지방에 몇 군데밖에 없고 관심도 적기 때문입니다. 지금은 기술을 배우러 독일이나 네덜란드로 갈 수밖에 없기 때문에 국가가 앞장서서 유기농업자를 양성하는 학교를 만들지 않는 이상 일본의 농업은 가망이 없다고 생각합니다. 한국은 식량 자급률이 낮다고 하지만 유기농법에 대한 관심만큼은 일본보다 높고, 학교 급식에까지 유기농 농산물을 사용하는 것으로 알고 있습니다. 유기농업의 장점이라면 비료까지도 자급할 수 있다는 것입니다. 농사지을 때 가장

중요한 것이 비료라고 생각하는데, 현재는 화학비료의 원료를 중국을 비롯한 다른 나라에서 수입하고 있는 실정입니다. 일본은 기후적으로 온난하고 풀이나 나무 같은 유기물이 많으니 국가적 차원에서 음식물 쓰레기를 포함한 모든 유기 자원을 퇴비로 만들어 비료를 자급하는 시스템을 마련하는 것이 중요하다고 생각합니다.

하라 아쿠아포닉스에 관해서는 만나CEA가 선구자적 위치에 있는 것 같은데, 그러한 입장에서 한국의 농업 정책에 대해 어떻게 생각하나요? 또 이 영역에서 경쟁 상대는 누가 있을까요?

M 한국의 농업 정책은 IT와 디지털화에 초점을 맞추고 있습니다. 유기농업의 개발보다는 얼마나 적은 인원으로 농업을 운영할 수 있는지에 대한 방향으로 기술과 환경 정비가 진행되고 있습니다. 한국 내에서는 경쟁 상대가 없지만 해외로 눈을 돌리면 네덜란드와 미국에서 아쿠아포닉스에 관한 연구와 그 농가의 수가 빠르게 증가해 경쟁이 심화되고 있다고 느낍니다. 특히 앞서 말씀드린 것처럼 미국에서는 아쿠아포닉스를 USDA가 유기농업으로 인증하기 때문에 경쟁 상대로서 성장세를 체감하고 있습니다.

하시모토 저는 처음에는 병충해에 시달리다 퇴비를 만들기 시작했지만, 미생물의 다양성을 활용해 토양의 면역력을 높이는 방법이 유기농업에서 최선이라고 생각합니다. 아쿠아포닉스도 마찬가지로 미생물의 다양성을 활용하고 수중 면역력을 높이는 것이 중요하지 않을까 추측하는데, 그 점에 대해서는 어떻게 생각하나요?

M 미생물의 다양성 측면에서 아쿠아포닉스는 흙에 비해 산소량이 매우 낮고, 생육할 수 있는 미생물의 종류가 토양과는 다르기 때문에 흙과 같이 미생물을 배양하거나 병충해를 예방하는 것은 매우 어렵습니다. 현재 그 해결책으로 미생물을 미스트 상태로 분사하거나 해충의 천적을 함께 양식하며 관리하고 있습니다. 미생물과 수중 면역과의 관계에 대해서는 객관적인 실험 데이터를 가지고 있지 않아 답변하기 어렵습니다.

하시모토 토양 속에서는 병원균이 멀리 퍼지지 않는 성질

물을 최소한으로만 공급하는 농법으로
재배한 토마토는 공기 중의 수분을
흡수하려는 작용으로 열매 겉면에 솜털이 자라난다.

일본해 연안에 위치한 쇼나이 사구에서 재배하는 멜론이다. 쇼나이 사구는 봄부터 여름에 걸쳐 일조시간이 길고 배수가 잘되며 지하수가 풍부해 멜론 재배에 적합한 조건을 갖추고 있다.

이 있습니다. 반면 수중에서는 병원균이 순식간에 전체로 퍼져버리는 듯한데, 질병이나 해충의 영향으로 생산량이 떨어지는 폐해가 발생하는 일도 있나요?

M　　아쿠아포닉스는 흙 재배에 비해 벌레 등의 생육 환경이 제한되어 해충이 자라기에는 좋지 않은 환경입니다. 따라서 흙 재배와 비교해 질병이나 해충 문제는 적습니다. 공기 중에 날아 들어온 벌레가 엄청난 속도로 번식해 전량을 폐기한 경험도 있지만, 조기 발견으로 그 부분만 폐기하는 것이 현재로는 최선의 대응책입니다. 아쿠아포닉스의 첫 번째 단계로 '사이클링'이라고 하는 공정이 있습니다. 수중의 미생물을 매우 높은 밀도에서 배양하는 과정인데, 미생물의 농도가 높아질수록 외부 병원균의 침투가 어려워집니다. 따라서 병원균은 충분히 제어되고 있습니다. 참고로 화학비료를 사용하는 수경 재배에서는 미생물을 생육하기 어렵고, 병원균이 번식하기 쉬운 환경이 되어버리기 때문에 그것과 비교해도 아쿠아포닉스는 매우 안전하다고 할 수 있습니다. 단, 앞서 말씀드린 것처럼 외부에서 들어오는 해충은 현재 완전히 제어하기 어렵습니다.

물의 중요성

하라　　한국에서는 IT 또는 디지털화된 고효율 농업이 주목받고 있는데, 한편으로는 지나치게 높은 생산성으로 주변 농가가 쇠퇴하기도 하고, 국토 경관이라는 측면에서는 농촌 고유의 풍경이 사라지면서 그 가치 또한 사라지고 있습니다. 균형의 문제라고 생각하는데, 이 부분은 어떻게 보나요?

M　　말씀하신 대로 한국의 농업 개발은 드론과 IT 기술을 이용한 손쉬운 농업 시스템을 확립하는 데 집중하고 있습니다. 또 지자체에서는 농촌 지역의 인구 감소를 막기 위해 법적 구속을 없애고 농업 용지에 공장이나 창고 건설을 추진하고 있는데, 이러한 다양한 대책이 무분별하게 이루어져 환경과 경관이 훼손되는 요인이 되었다고 봅니다.

하라　　그렇다면 새로운 첨단 농업이 지금과는 전혀 다른 아름다운 경관을 형성하거나 관광에 기여하는 것은 가능할까요?

M　　무엇을 아름답다고 판단하는지는 결국 소비자의 선

택에 달려 있다고 생각합니다. 하우스비전을 통해 우리가 제안하는 새로운 농촌의 아름다움이나 환경의 가치, 커뮤니티 방식 등을 사람들이 직접 느끼면서 어떻게 공존할 수 있을지를 생각해보면 좋겠습니다.

하라　하시모토 씨의 유기농법도 단순히 흙에만 머무르지 않고 건강한 흙을 만듦으로써 흙 속의 물을 깨끗하게 하는 작업으로도 볼 수 있습니다. 저는 이러한 농법이 자연의 모든 요소를 융합시켜 농업과 경관을 형성해나가는데, 여기에는 고도의 예술성과 미의식이 작용한다고 생각합니다. 그런 의미에서 둘이 다루는 것은 다르지만, 농업 자체가 가지고 있는 콘셉트는 비슷하다고 봅니다.

하시모토　여기 꽃병에 꽂은 꽃이 있습니다. 보통 꽃이라면 5~6일 정도면 물이 썩지만 퇴비를 일절 주지 않고 재배한 꽃은 1~2개월 동안 물이 썩지 않습니다. 이런 경험을 해보니 식물을 만드는 것과 물을 만드는 것은 같은 선상에 있다고 여겨집니다. 꽃이나 채소, 과일 등을 기르는 것도 결국 여러 가지 방법으로 물을 만드는 것입니다. 지역의 아름다운 풍경은 사람의 마음에 큰 영향을 미치기 때문에 농촌과 농업이 문화와 전혀 관계가 없다고 보기는 어렵습니다. 산업으로서 가치가 없다고 생각되던 농업이 문화적·미적 관점으로 흥미롭게 느껴지면 좋겠습니다.

하라　태양에너지를 식물의 힘을 이용해 식량으로 바꾸어가는 것이 농업의 본질이라 생각하는데, 그 안에서 순환하는 물의 아름다움을 유지해나가는 것 또한 매우 중요하다고 볼 수 있네요. 흙이나 식물을 통해 순환하는 물이 있는가 하면, 물고기의 체내 또는 미생물을 통해 순환하는 물도 있고, 어떠한 형태로든 물은 아름답다는 것이 중요하다고 생각합니다.

M　물의 소중함에 대해서는 매우 공감합니다. 아쿠아포닉스에서 좋은 물의 정의는 pH 수치가 적절할 것, 전기 전동이 적정 수준일 것, 산소 포화도가 높을 것, 병원균이 적을 것 등 조건이 많은데 겉보기에 깨끗한 물이더라도 최종적으로 수확한 작물을 먹었을 때 맛이 시거나 단순히 맛이 없는 등의 차이가 생깁니다. 이렇듯 물의 미묘한 차이가 다양한 현상을 일으키는 것을 매일 경험하기 때문에 물의 심오함을 크게 느끼고 있습니다.

하라　　맛있는 작물을 만드는 것이 농사의 궁극적 목적이라고 생각하는데, 맛있는 농산물이란 무엇일까요? 단순히 맛있게 먹는다는 것일까요?

하시모토　음악을 듣고 감동하거나 꽃을 보고 아름답다고 느끼는 것처럼 식물을 입에 넣었을 때 공명을 느낀다고 할까요? 단순히 불순물이 없거나 투명도가 높은 것이 아니라 그 안에서 미네랄이나 미생물 등 여러 가지 균형이 맞았을 때 공명이 가능하고 그렇기에 맛을 통해 감동을 느낄 수 있다고 생각합니다.

하라　　무슨 말씀인지 잘 알 것 같습니다.

M　　건강에 비유해서 말씀드리면, 이미 건강이 나빠진 후 원래대로 되돌리려면 비용이나 고통 등 보다 큰 노력이 필요하지요. 그와 마찬가지로 농업이나 자연도 완전히 파괴되기 전에 이를 방지하기 위한 노력을 해야 합니다. 유기농업으로 건강한 농업을 하고, 나아가 자연과 환경까지 개선하고 있는 하시모토 씨의 경험을 듣게 되어 매우 좋았습니다.

하시모토 이런 대담 자리를 마련해주셔서 대단히 감사합니다. 아쿠아포닉스도, 흙을 통한 재배도 모두 본질적으로는 비슷하다는 것을 실감했습니다. 순환하는 물이라는 관점에서 이야기 나누었던 것이 매우 좋았습니다.

하라　　자본주의 말기 우리에게 남은 프런티어는 두 가지가 있다고 생각합니다. 하나는 AI가 낳은 프런티어입니다. AI라는 고효율 시스템이 인간의 무의식이나 욕망을 정확하게 해석해 플랫폼을 구성하는 영역입니다. 또 다른 하나는 가치의 프런티어입니다. 단지 기능적인 공산품이나 영양가 높은 농산물을 만드는 것이 아니라 보다 풍부하고 행복해지는, 가치 있는 것을 만들어내는 영역입니다. 저는 전자에 크게 관심은 없지만, 새로운 산업이 어떠한 가치를 만들어내는지에 대해서는 흥미가 있습니다. 그런 의미에서 순환하는 물의 균형 잡힌 아름다움이 인체에 공명해 새로운 가치를 낳을 수 있다는 사실의 깨달음은 저에게 큰 공부가 되었습니다.

5
양의 집

무인양품
×
하라 켄야

먹을 수 있는 정원
직접 먹을 수 있는 채소를 기른다는 것은
바쁜 도시인에게는 꽤 사치스러운 일입니다.
하지만 데크에 마련된 아담한 텃밭은
그런 소소한 사치를 실현시켜줍니다.

어느 정도 여유로운 크기의 집을 구할 수
있는 지역이라면 주거에는 단층집이 쾌적합니다.
'양의 집'에는 정원과 가까이 지낼 수 있는 여유가 있습니다.
날씨 좋은 주말, 마당에 탁자를 내놓고 나무 그늘
아래서 느긋하게 아침 식사를 할 수도 있습니다.
항상 실내에서만 이루어지던 일들이 정원에서도 가능해집니다.
이로써 지역의 매력과 자연의 혜택을 다시 한번 깨닫게 됩니다.
커다란 창을 통해 만들어지는 수평적 연결 고리는 실내에서 정원,
그리고 집 주변으로 자연스럽게 이어지고
마당은 상쾌한 거실로 거듭납니다. 붙박이 가구에서 한발 더
나아가 가구 뒷면을 없앴더니 공간이 더 넓게 느껴집니다.
도시에서는 실현하기 어려운 실내외 연결 고리를 갖춘 이
집은 주거 발전에 새로운 발상을 가져다줄 것입니다.

야외에서 단란하게

넓은 데크 한쪽에 움푹 파인 공간은
야외에서 아늑함을 느끼게 해주는 곳입니다.
모닥불을 피우고 둘러앉아 식사를 할
수도 있고 주변 풍경을 바라보며 휴식을
취할 수도 있습니다.

사방 가구

이름 그대로 사방에서 사용할 수
있는 침대이자 긴 의자 겸 스툴입니다.
벽에서 가구를 띄워놓으면 벽면을
효율적으로 활용할 수 있습니다.

카운터가 달린 부엌

카운터가 달린 아일랜드 키친은 요리하는 사람과
먹는 사람을 연결하는 장치입니다.
요리하는 곳이었던 부엌이,
가족이 모이는 공간으로 바뀝니다.

휴식과 일을 한자리에서

테이블과 수납 선반이 일체화된 소파입니다.
하나의 가구가 여러 기능을 하면
한정된 공간을 효율적으로 사용할 수 있습니다.

5 양의 집

먹을 수 있는 정원과 산다는 것

하라 켄야
HARA Kenya

이 집은 창문의 개구부가 넓고 창문을 끝까지 열면 벽 안쪽으로 딱 맞게 들어갑니다. 마루와 야외로 뻗어나가는 데크는 단차 없이 연결되어 실내와 실외를 하나의 공간으로 이어줍니다. 상상해보세요. 기분 좋은 화창한 어느 휴일, 바퀴 달린 테이블에 브런치를 준비해 밖으로 스르르 밀고 나가 데크의 나무 그늘에서 소중한 사람과 시간을 보내는 일상을.

데크 한쪽에는 '먹을 수 있는 정원'이라고 부르는 작은 텃밭이 있습니다. 이곳은 아쿠아포닉스가 아닌, 흙이 포슬포슬 솟아오른 미니멀한 텃밭입니다. 이 집에 사는 사람들이 먹을 만큼은 충분히 수확할 수 있습니다. 부담스럽지 않은 규모로 즐기면서 재배해 수확한 채소를 그 자리에서 조리해 식탁에 내는 것. 도시 생활에서는 상상도 할 수 없는 사치입니다.

저녁에는 데크에 계단처럼 만든 화로에 둘러앉아 느긋하게 술을 즐기거나 인터넷으로 멀리 있는 사람과 소통할 수도 있습니다. 실내 역시 간단하지만 신중히 고안한 설계입니다. 벽면에는 모두 수납 선반이 설치되어 있어 언뜻 보기에는 미니멀하지만 실제 수납 용량은 꽤 큽니다. 주방은 요리만 하는 공간이 아니라 꽃꽂이를 하거나 커피를 내리고 마실 수 있는 카운터를 중심으로 디자인했습니다.

방 안 가구는 벽에 고정시키지 않고 어떤 방향에서도 사용할 수 있게 만들었습니다. 예를 들면 침대는 잠만 자는 곳이 아니라 자기 전이나 일어난 후에 다양한 활동을 할 수 있도록 설계했습니다. 알람을 맞추거나 책을 읽거나 블로그를 쓰거나 혹은 요가를 하는 등 '잠자는 행위'에는 그를 둘러싼 또 다른 중요한 활동들이 존재하기 때문입니다. 소파 또한 안락하게 앉는 기능에 덧붙여 콤팩트한 테이블과 의자를 매칭하면 어떨까요? 잠시 컴퓨터를 하거나 영화를 보며 파스타를 먹는 등 집에서만 할 수 있는 '릴랙스 모드'를 기분 좋게 즐길 수 있도록 여러 방면으로 고민했습니다.

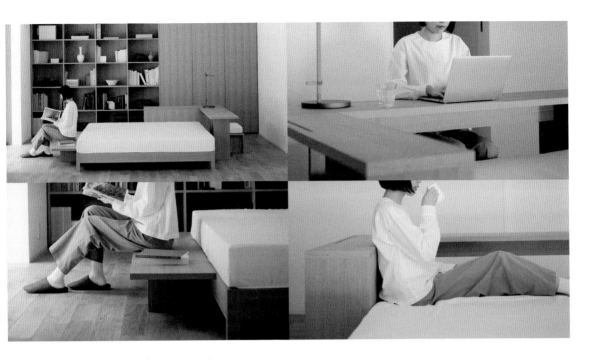

방 안 가구는 벽에 고정하지 않고 어떤 방향에서도 사용할 수 있게 설계했다.
침대는 잠을 자는 기능뿐 아니라 독서, 업무 등 다양한 활동을 할 수 있도록 디자인했다.
벽면 가득히 선반을 설치해 넉넉한 수납 공간을 제공한다.

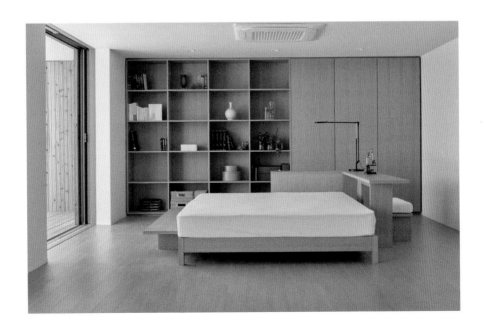

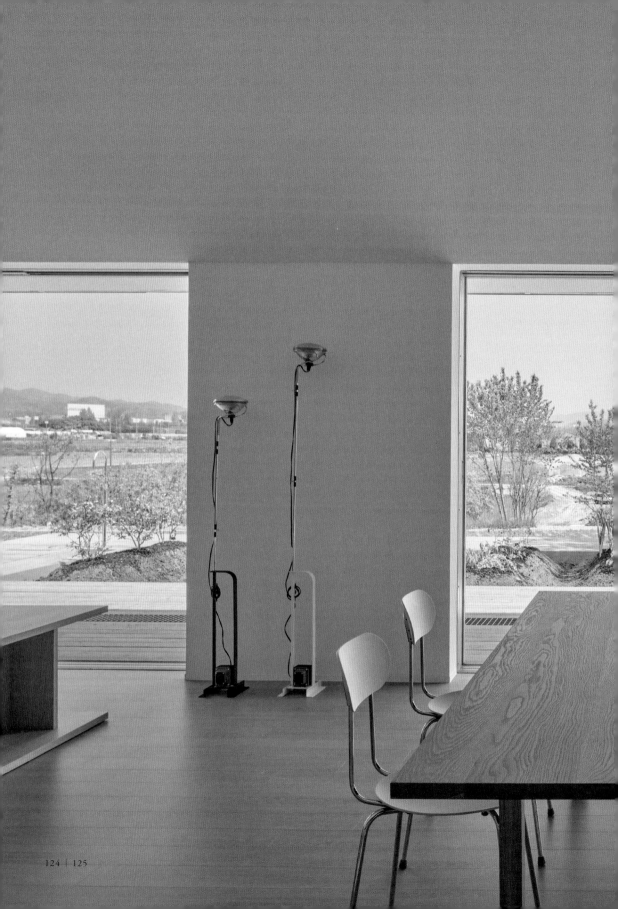

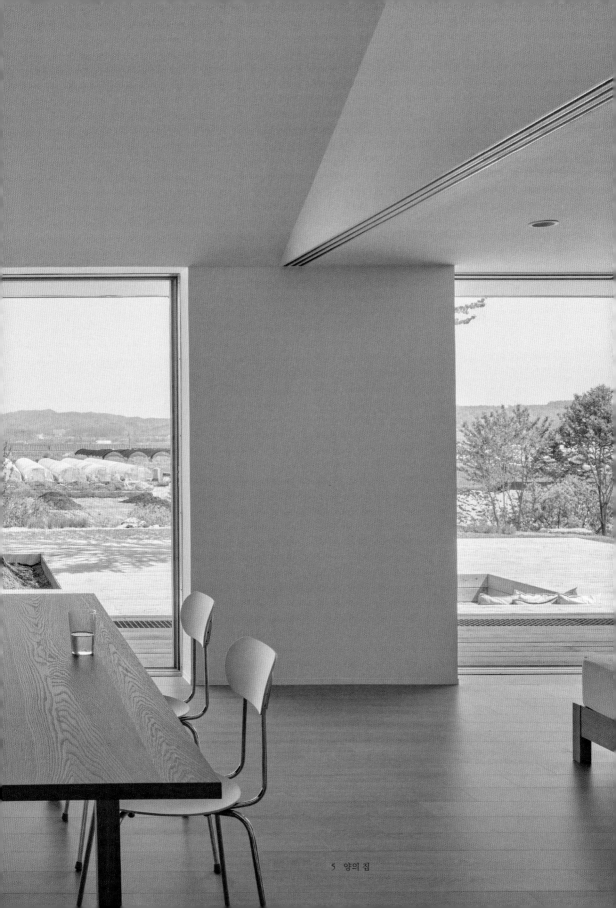

둘만의 허브티

최근 이 집의 여주인에게 나이 차이가 많이 나는 동거인이
생겼다. 새로운 동거인은 식물학자로 세상에 이름을 알린
적도 있는, 이른바 알 만한 사람은 다 아는 지의류 연구자다.
서울에 있는 대학을 정년퇴직한 후 지금은 조교도 없이 생활한다.
그래도 현미경을 들여다보고 논문을 쓰며 지의류를 연구하는
습관은 계속되고 있다. 현미경이라고 해봤자 최신식 연구 시설에
있는 그러한 전자현미경은 아니다. 바이러스나 유전자 연구가
아니어서 예전부터 사용해온 골동품 같은 현미경으로 대물 렌즈를
조작하며 프레파라트를 들여다보는 것으로 충분하다.
오직 필요한 것은 햇빛뿐이다. 언젠가 마다가스카르섬에서 채취한
지의류는 체내에 머무는 조류의 광합성 효율이 매우 좋은 것으로
밝혀졌는데, 그 원인은 아직 수수께끼다.
그 구조만 풀 수 있다면 세계 식량난에 결코 적지 않은 공헌을
할 수 있을 것이라고 그는 생각한다.
이 늙은 학자는 줄곧 독신으로 생활했는데 그 모습이 무척
위태롭다. 이 집의 여주인은 언뜻 보기에 귀찮을 것 같은 이 사람
곁에 머물기를 자처했다. 한때는 그의 제자였다고 하는데,
나이 차가 40세나 나는 이 커플이 서로 어떤 감정을 나누고
소통하는지는 당사자들만 안다.
여주인은 유리 온실에서 화훼를 재배하며 도시의 호텔이나
꽃집에 납품하는 일을 한다. 젊지만 그런대로 경제력은 있다.
최근 입소문을 타기 시작한 터키 도라지의 품종 개량은 동거인의
조언이 도움되었다고 한다.
5년 전쯤부터 꽃 농장 근처 전망 좋은 땅에 이 집을 짓고
살기 시작했다. 이 집의 특징은 나무로 만든 테라스에 작은
텃밭이 있다는 것이다. 두 사람 모두 허브티를 무척 좋아해
자신이 직접 텃밭에서 키운 허브로 차를 끓여 마시며 보내는 따
뜻한 시간을 가장 좋아한다.

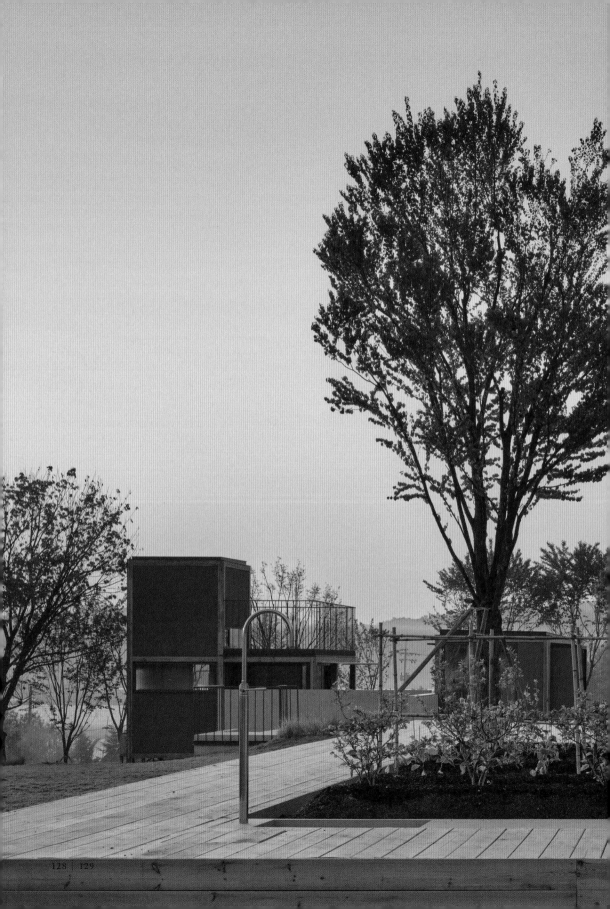

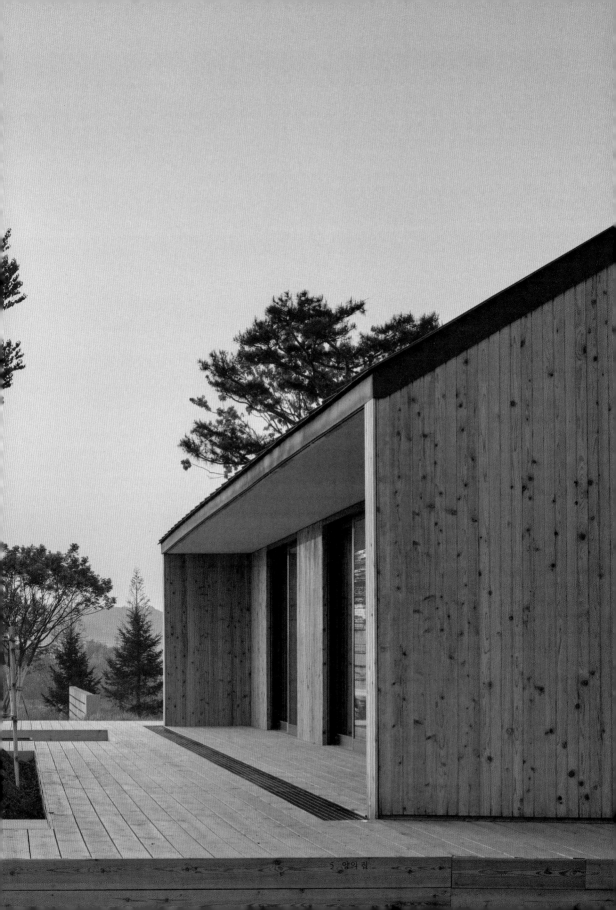

5 양의 침

한옥 마당을 닮은 집

나루카와 다쿠야 | 무인양품
NARUKAWA Takuya

무인양품

1980년 '이유 있는, 저렴함'을 캐치프레이즈로
내세워 소비사회의 안티테제 브랜드로
탄생했다. 상품 개발의 기본은 생활에 꼭
필요한 것을 정말 필요한 형태로 만드는 것.
생활 미학을 중시하는 관점에서
'기분 좋은 생활'을 계속해서 탐색하고 있다.
'무인양품의 집'에서는 '오래 사용할 수 있는,
바꿀 수 있는'을 콘셉트로,
그 집에 사는 사람이 자주적으로
생활 형태를 편집할 수 있는 튼튼하고
가변성이 풍부한 집을 제안한다.

저의 서울살이는 한국 전통 가옥인 한옥에서 시작되었습니다. 한국에서는 아파트(일본에서는 맨션이라고 부르는 형태)가 주요 주거 형태로, 도시일수록 단독주택보다 아파트에 사는 사람이 많고 인기도 많습니다. 이러한 아파트의 인기로 인해 서울의 단독주택이 점차 고층 아파트로 대체되고 있는 상황에서 저의 한옥살이는 매우 귀중한 경험이었다고 생각합니다.

한옥에서의 삶은 고층 건물이 즐비한 도시에서 자연을 느끼게 해주고 과거로 돌아간 듯한 느낌을 줍니다. 가장 마음에 들었던 곳은 '마당'이라고 불리는 정원입니다. 퇴근 후에는 툇마루에서 캔맥주를 한잔하기도 하고, 주말이면 마당의 잡초를 뽑기도 했습니다. 시골 부모님 댁에서 지내는 것 같은, 자연과 함께 지낸 시절의 향수를 불러일으키는 장소였습니다. 한옥을 리모델링한 호텔이나 카페가 늘고 있는 것도 도시의 삶에 지친 사람들이 이러한 경험을 원하기 때문인지도 모릅니다. 물론 지금도 서울에는 많은 고층 아파트가 건설되는 중이고, 한국의 무인양품에서 일하는 직원의 상당수도 수도권 아파트에 살고 있습니다. 하지만 코로나19 여파로 실내에서 채소를 키우거나 잠깐 도시를 벗어나 캠핑을 즐기는 것과 같은, 자연과 함께하는 새로운 생활 방식을 모색하는 사람도 늘고 있습니다.

이번 하우스비전에서는 자연과 농업이 연결된 미래를 상상하며 '먹을 수 있는 정원'을 제안합니다. 먹을 수 있는 정원은 집안일을 하듯 채소와 허브를 기르거나 날씨가 좋은 날에는 데크에 테이블을 놓고 가족, 친구들과 함께 직접 기른 채소로 만든 요리를 즐기는 등 일상을 풍요롭게 만들어줄 것입니다. 전시가 끝난 후에도 이 집은 철거하지 않고 만나CEA와 함께 자연이나 지역의 문화, 주민과의 교류, 농업 체험 등을 위한 공간으로 활용할 것입니다. 한옥 마당처럼 우리의 일상에서 흙과 하늘, 그리고 자연을 만날 수 있는 장소가 되어 한국인의 건강한 삶에 한 줄기 보탬이 되었으면 합니다.

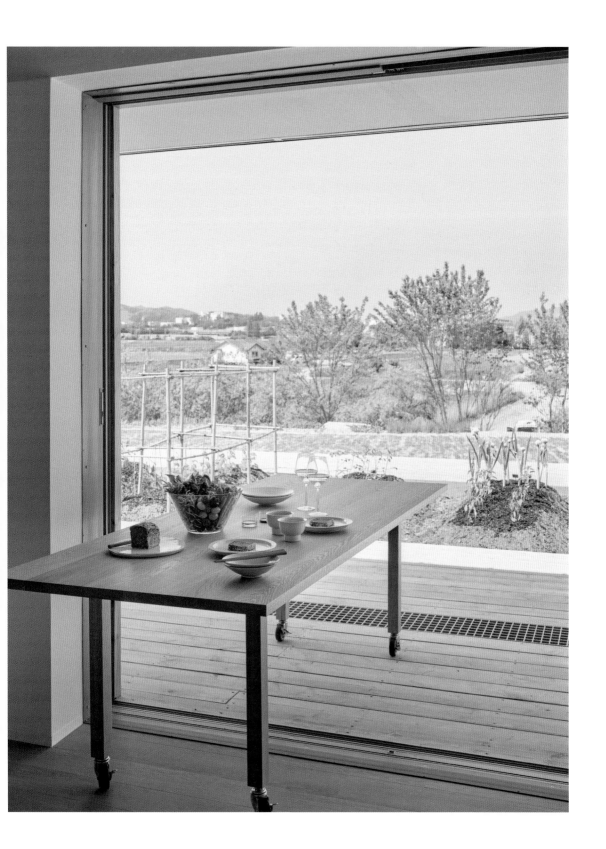

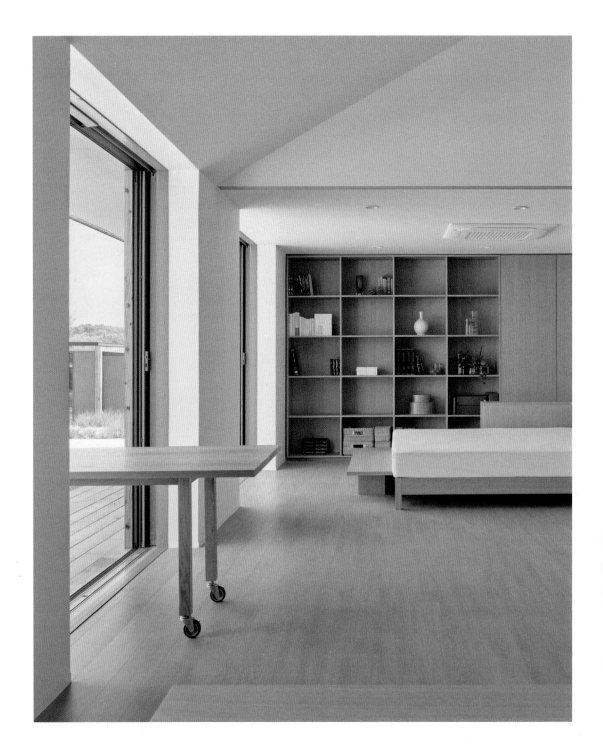

창문을 열면 실내와 데크가 평평하게 연결된다.
테이블을 쉽게 데크로 이동시킬 수 있는
외부 환경과의 거리가 가까운 집이다.

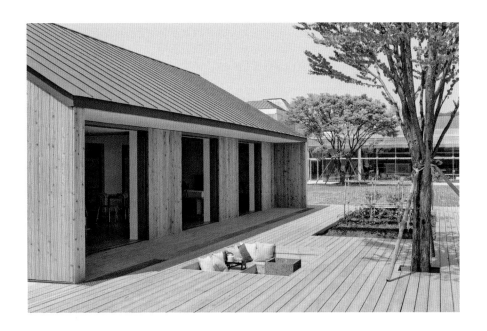

데크에는 작은 텃밭과 모닥불을 피울 수 있는 공간을 마련하는 등
바깥에서의 일상을 제안한다.

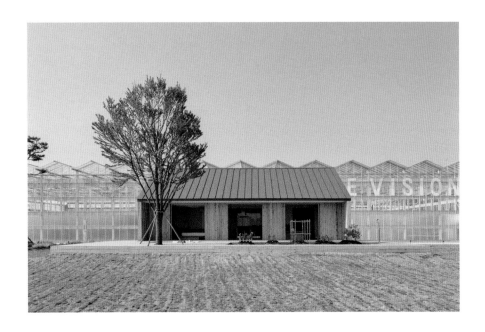

어린이가 그린 듯한 전형적인 집의 모습을 하고 있는 양의 집.

6
100% Kitchen

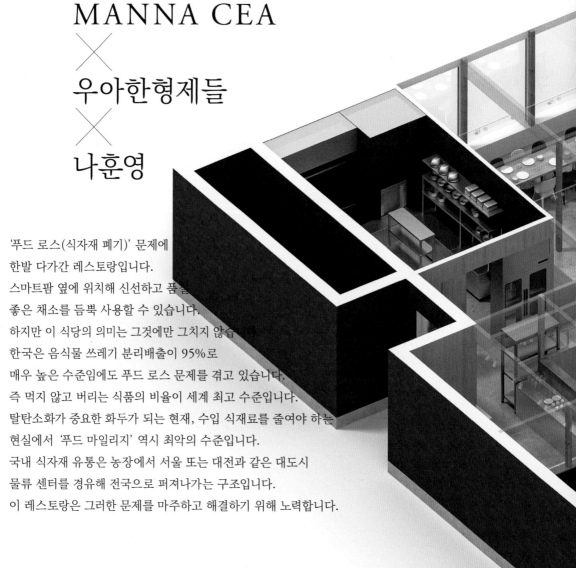

MANNA CEA
×
우아한형제들
×
나훈영

'푸드 로스(식자재 폐기)' 문제에
한발 다가간 레스토랑입니다.
스마트팜 옆에 위치해 신선하고 품질
좋은 채소를 듬뿍 사용할 수 있습니다.
하지만 이 식당의 의미는 그것에만 그치지 않습니다.
한국은 음식물 쓰레기 분리배출이 95%로
매우 높은 수준임에도 푸드 로스 문제를 겪고 있습니다.
즉 먹지 않고 버리는 식품의 비율이 세계 최고 수준입니다.
탈탄소화가 중요한 화두가 되는 현재, 수입 식재료를 줄여야 하는
현실에서 '푸드 마일리지' 역시 최악의 수준입니다.
국내 식자재 유통은 농장에서 서울 또는 대전과 같은 대도시
물류 센터를 경유해 전국으로 퍼져나가는 구조입니다.
이 레스토랑은 그러한 문제를 마주하고 해결하기 위해 노력합니다.

2F 스마트팜

2층 옥상에 스마트팜 시설을 설치해
레스토랑에서 사용하는 채소를 기릅니다.

1F 레스토랑 · 마켓 · 비료

불필요한 장식이나 인테리어를 지양하고
쓰레기 발생을 줄였습니다.
실내형 재배기와 식물이
인테리어 기능을 대신합니다.

B1F 버섯 재배 & 장어 양식

지하에서는 만나CEA의 대표 농법인
아쿠아포닉스를 이용해 장어가 배설한 유기물로
느타리버섯을 키웁니다.

생산에서 재사용까지

100%라는 말에는 사용하는 재료 전부를
자급자족하겠다는 의미 외에도 식당에서 발생하는
음식물 쓰레기를 외부로 내보내지 않고
100% 재사용하겠다는 의미가 있습니다.
식당에서 조금 떨어진 33m² 정도의 공간에서
음식물 쓰레기가 비료로 바뀝니다.

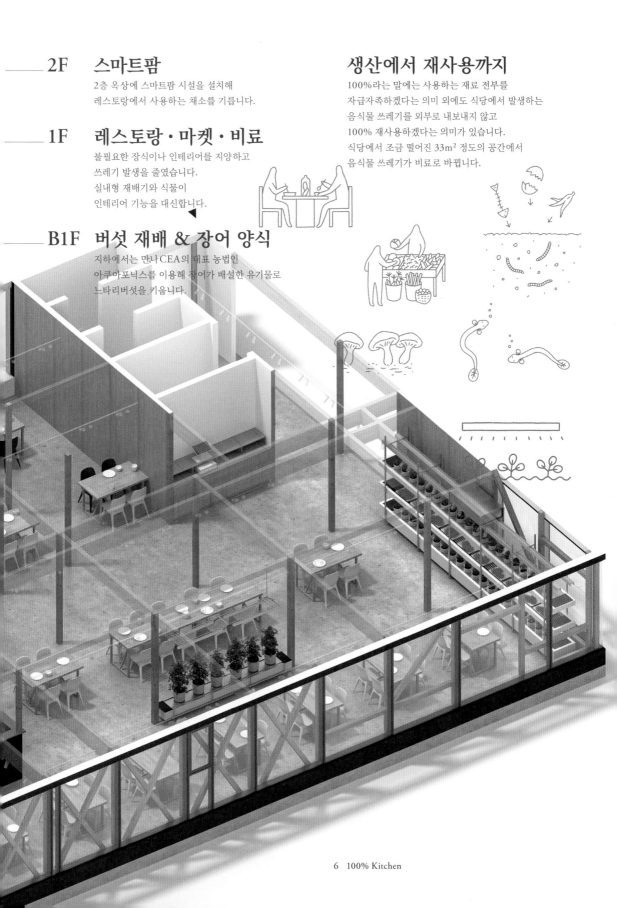

지구를 생각하는 레스토랑

나훈영

NA Hoon Young

공간 기획 디자이너이며 2012년 공간 디자인 회사, 프로젝트 디자인 그룹 (Project Design Group, PDG)을 설립했다. 프로젝트의 본질에 맞춰 기획, 디자인을 하는 공간 기획 디자이너로 활동 중이다. 대표작으로 SM엔터테인먼트 본사, DDP 크레아, 꼼데가르송 로즈베이커리 외 다수의 프로젝트가 있다. 현재 코리아 하우스비전 집행위원장이자 서울워크디자인위크(SWDW) 총괄 기획자로도 활동하고 있다.

오른쪽 위 : 쌓여 올려진 운송용 컨테이너. 해상수출입이 증가하며 CO2 배출량이 늘어 여러가지 환경 문제가 심각해지고 있다.

오른쪽 아래 : 팔리지 않거나 유통기한이 지나 매립지에 버려지는 야채와 과일들.

현대에 들어서 '식(食)'은 트렌드 또는 개성을 표현하는 도구로 소비되고 있습니다. 계절이나 지역에 상관없이 원하는 것을 먹을 수 있는 현대 도시의 상황은 사람들의 욕망을 충실히 반영한 결과이기도 합니다. 한국의 식은 편의성은 높지만 많은 문제점을 안고 있습니다. 식량 생산에 사용하는 대량의 물, 식량 생산 시 발생하는 온실가스, 수송기에서 발생하는 탄화수소와 매연 물질에 의한 환경오염, 포장재의 대량 소비, 복잡한 유통 과정에서 발생하는 품질 저하, 조리 시 생기는 대량의 식자재 폐기물 등으로 인간이 욕망을 추구하는 동안 지구는 존폐 위기에 처해 있습니다. 우리는 과연 앞으로도 지금처럼 계속 욕망을 채우며 살아갈 수 있을까요?

이번에 제안하는 '100% 키친'은 이러한 음식과 관련된 여러 문제점을 해결하는 새로운 레스토랑입니다. 100%라는 말에는 '식당에서 사용하는 재료를 모두 자급자족한다'는 의미와 '식당에서 발생한 음식물 쓰레기를 외부로 내보내지 않고 모두 재활용한다'는 두 가지 의미가 담겨 있습니다. 실내는 수경 재배로 얻은 식재료로 조리한 음식을 맛볼 수 있는 레스토랑과 이를 토대로 하는 키친 가든을 구성했습니다. 식재료의 생산과 소비 과정을 간략화해 폐기하는 식재료와 포장용품, 탄소배출량 등 환경오염 요소를 최소화하도록 노력했습니다. 이는 가장 신선한 식재료로 만든 요리를 합리적 가격에 제공하는 데에도 효과적입니다. 인테리어를 최대한 배제한 실내 공간도 중요합니다. 과도하게 장식한 공간은 점포가 바뀔 때마다 대량의 쓰레기를 만듭니다. 이곳에서는 레스토랑에 필요한 요소인 실내형 재배기만 인테리어로 기능할 것입니다. 지속 가능한 사회를 위해서는 레스토랑이라는 공간의 개념부터 바꿔나가야 합니다. 피상적이 아니라 그 뒤에 존재하는 시스템과 과정을 재구축해 미래의 새로운 패러다임을 만들어야 합니다. 욕망을 좇으며 쾌적함만을 추구하는 자세는 이제 그만 접어두어야 할 때입니다.

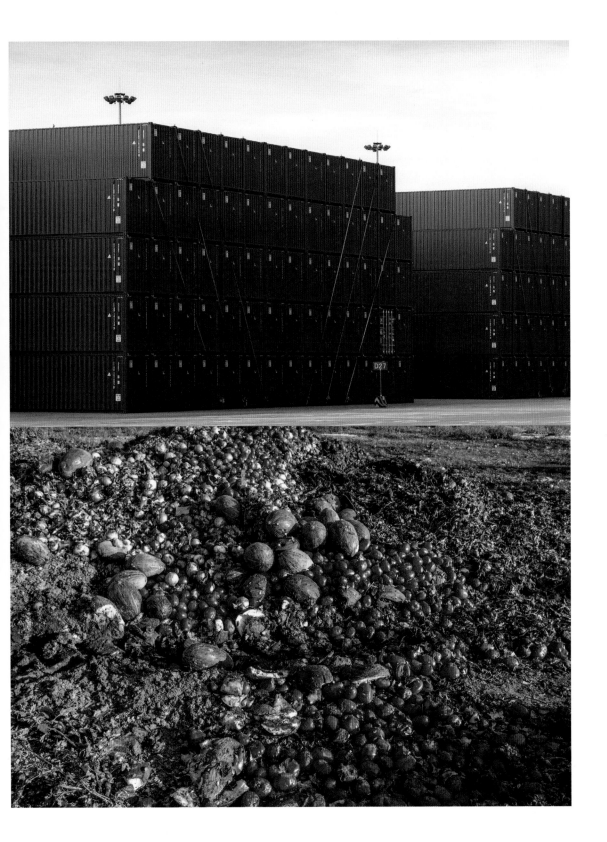

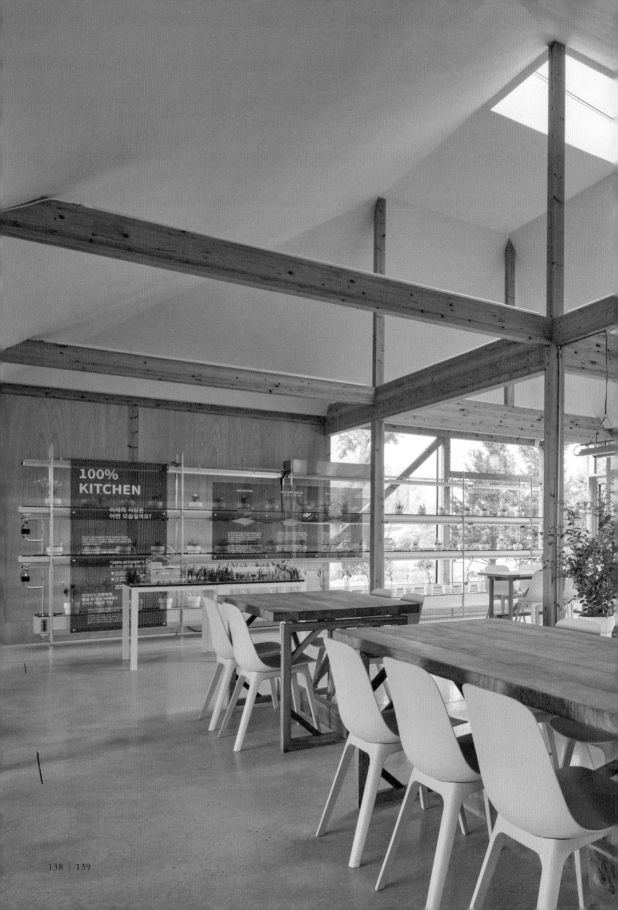

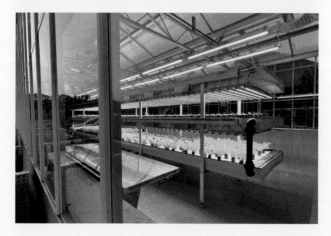

현지 특화형 음식

이 식당의 오너는 극한의 논리에 낭만을 느끼는 사람이다.
그는 음식의 생산, 소비, 재생이라는 순환을 우주적 관점에서
바라본다. 레스토랑이 있는 농장은 물고기 양식과 채소의
수경 재배를 연결하는 방법인 아쿠아포닉스 기술을 활용하는
데, 단위 면적당 채소 수확량이 기존의 20배, 물 사용량은
10%로 절감된다고 한다.

'농(農)'이란 태양에너지를 식물의 힘을 사용해 식량으로 바꾸는
영역인데 이 농법은 태양에너지를 최대한 잘 활용한 것이다.
레스토랑에서 생기는 음식물 쓰레기는 이를 먹고 자란 벌레를
통해 처리되고, 벌레는 농장 물고기의 고단백 사료를 만드는
재료가 된다. 처리된 음식물 쓰레기는 흙으로 돌아가 거의
완벽하게 자연에 흡수되어 다시 순환할 것이다.

멀리서 식재료를 들여오는 일 또한 중단했다. 딱히 푸드 마일리지
때문만은 아니다. 지구 저편의 음식 재료는 그곳을 방문했을 때의
즐거움으로 간직하는 것이 좋다고 생각하기 때문이다.

반대로 이곳에서만 얻을 수 있는 재료에 집중한다면 다른
지역에서 온 사람에게 더 큰 기쁨을 줄 수 있다.

그러한 관점에서 곰장어 양식을 활용한 수경 재배 방법을
연구하기 시작했다. 곰장어는 생김새가 뱀장어와 비슷하지만
생물학적으로 어류가 아니다. 무악류 또는 원구류라고 하는
턱이 없는 생물인데 맛이 아주 좋다.

이뿐 아니라 인근 농촌에서 나는 쌀과 채소도 맛이 좋다.
특히 진천산(産)이라는 데에 의미가 있다.

이곳에서는 형태나 크기로 식품을 선별하지 않고, 모두 제철에
남김없이 소비한다. 중요한 것은 메뉴의 내용과 품질에 있다.
음식은 '글로벌 사이언스'의 결실이라고 믿는 오너는 최근 직원을
구하고 있는데 그와 호흡이 맞는 요리사를 찾는 것이 쉬운 일은
아니다. 하지만 반드시 새로운 감각의 셰프를 찾겠다며 오늘도
동분서주 중이다.

레스토랑 입구에 있는 아쿠아포닉스 플랜트.
아쿠아포닉스 플랜트는 성장관리 시스템이 설치되어 있어 손쉽게 매장에서 채소를 기를 수
있다. 이는 멀리서 식재료를 가져오지 않아도 레스토랑에서 필요한 채소를 공급해 장기적으로
CO_2 배출을 줄이는 효과를 가져온다.

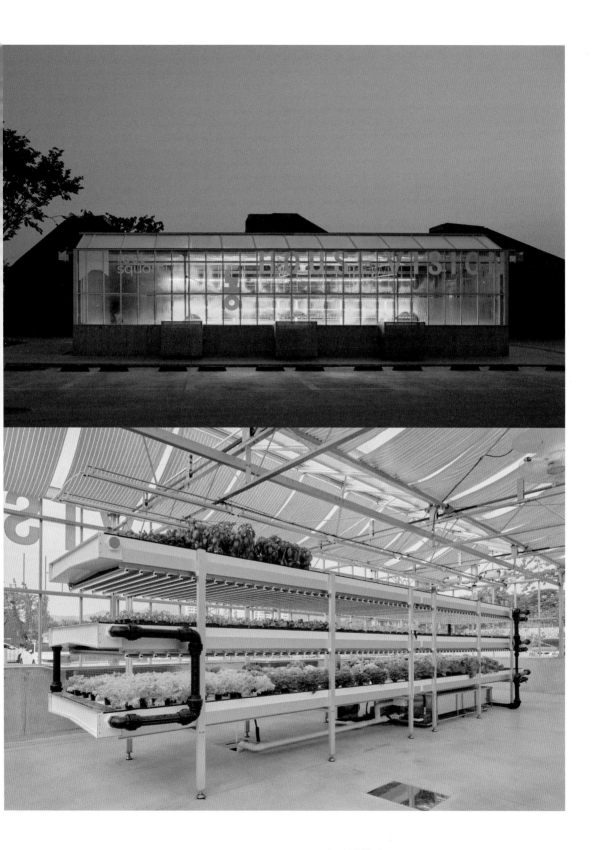

농업의 무한 가능성

MANNA CEA

전태병 | JEON Tae Byung
박아론 | PARK A Ron

'100% 키친'은 다양한 먹거리를 원하는 진천 주민에게 반가운 소식이 되리라 확신합니다. 장어 덮밥, 장어 샐러드, 대체육을 활용한 햄버거까지 새로운 먹거리의 등장만으로도 식탁에 활기가 도는 모습을 상상할 수 있습니다. 또 나훈영 디자이너가 기획한 이곳의 식자재를 확보하고 소비하는 시스템 자체가 자랑거리이니 하우스비전을 방문하는 많은 이들의 관심을 끌 것입니다. 특히 만나CEA의 강점인 아쿠아포닉스를 코어로 삼아 건강한 장어와 싱싱한 채소를 확보하고 그 자리에서 조화로운 음식으로 선보이는 일련의 과정이 스마트 농업의 특별한 가능성을 보여줍니다. 전통적인 농업이라도 최신 기술력을 만나면 새로운 식문화 세계가 열릴 것입니다. '100% 키친'이 독특한 볼거리를 넘어 친환경적이고도 혁신적인 식문화 사례를 보여주는 장소가 되기를 기대합니다.

하우스비전이 끝난 이후에 '100% 키친'은 화덕 피자나 파스타 등을 선보이는 이탈리아 레스토랑으로 옷을 갈아입을 것입니다. 만나CEA가 재배하는 허브, 루콜라, 바질, 베리류 등을 다채롭게 맛볼 수 있고, 일상에서 조금 새로운 맛을 원할 때 들르는 장소로도 충분하다고 생각합니다. 진천에서 생활하며 느낀 아쉬움 중 하나가 특별한 날 기분 내서 갈 만한 레스토랑이 부족하다는 것이었습니다. 화사한 인테리어와 아름다운 음식을 기대하는 것이 아니라 그저 오랜만에 보는 친구와, 연인과, 혹은 나 자신을 위한 기분 좋은 한 끼를 위해 갈 만한 레스토랑이면 충분하지만 그조차 여의치 않았습니다. 우리는 합리적인 가격에 좋은 품질의 식자재를 풍부하게 사용하며, 이곳에서 식사하는 시간이 즐거운 추억으로 남을 수 있도록 멋진 분위기를 만들어갈 것입니다. 한편 식문화에는 음식뿐만 아니라 접시, 밥그릇, 밥솥 등 식기도 포함되므로 만나CEA의 시선과 감각으로 조리 도구와 식기를 큐레이션해 소개할 예정입니다. 현재 계획은 진천 공예가의 쌀독이나 주물 밥솥 등 지역에서 생산한 도구를 레스토랑 입구에 전시하고 판매까지 연계하려고 합니다.

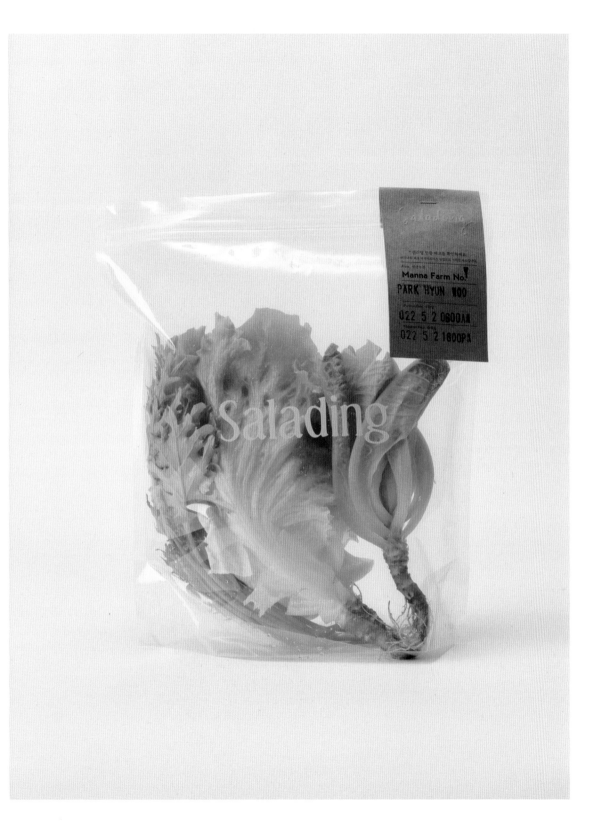

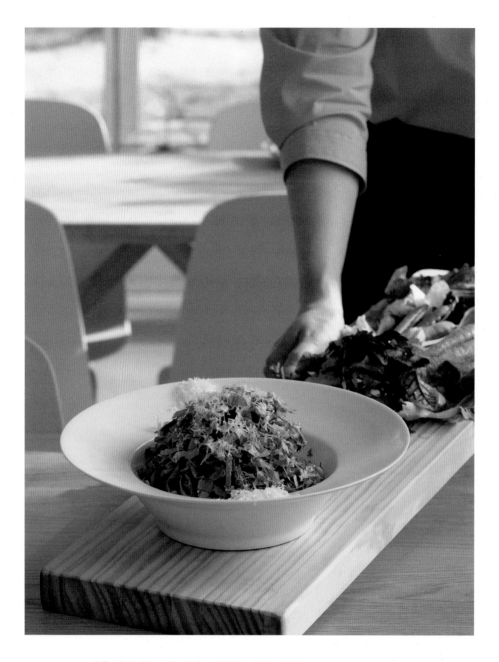

식재료의 생산과 소비를 하나로 연결하는 실험장이면서
근접한 시설에서 재배한 채소를 아낌없이 먹을 수 있는 레스토랑이다.

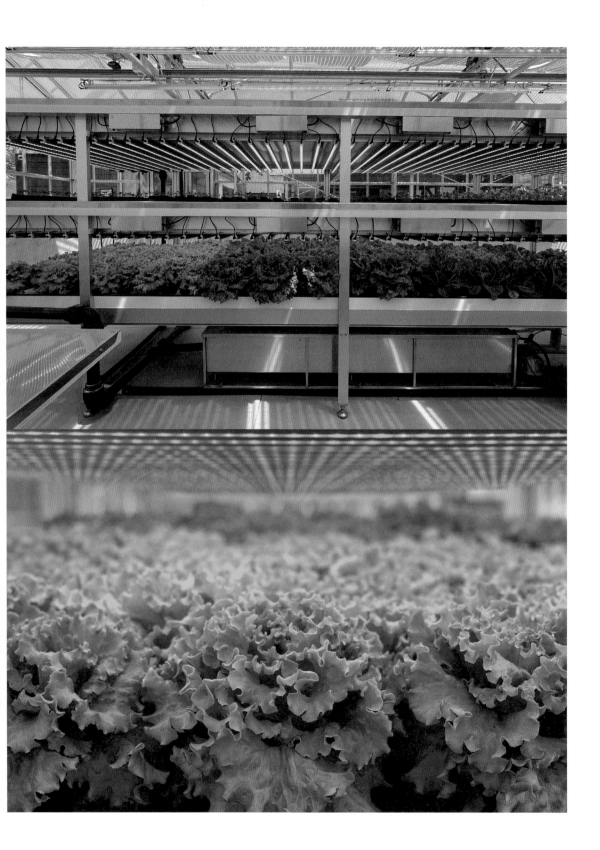

A

숨 쉬는 집

Corning Incorporated

×

조병수
BCHO Architects & Partners

새로운 자연 체험

외벽은 비를 막아주는 유리와
익스펜디드 메탈로 되어 있습니다.
투명도, 고감도, 유연성이 뛰어난
코닝(Corning)의 얇은 유리 시트와
익스펜디드 메탈이 들어오는 빛을
적당히 반사하며 생기는
볕뉘는 숲 속에 앉아 있는 듯한
편안한 느낌을 줍니다.

유리

메탈 와이어

익스펜디드 메탈

안에서 밖으로 이어지는 단계적 개방감은
이 집의 설계 철학을 그대로 보여줍니다.
외부 공기와 빛을 느낄 수 있는 공간 중간부에
계층성, 유동성을 더해 공간이 겹겹이
펼쳐나갈 수 있도록 설계했습니다.
아치형 지붕에는 비와 습기를 막아주는 곡면 유리와 함께
여러 장의 익스펜디드 메탈을 얹었습니다.
이로 인해 안으로 들어오는 햇빛이 마치 볕뉘처럼 보입니다.
날씨가 좋은 날에는 중심 부분의 벽면을 개방할 수도 있습니다.
아시아의 주거 형태는 전통적으로 바깥쪽을 닫아버리는 것이 아니라
실내외가 소통하는 방식으로 발전해왔습니다.
매우 섬세한 외피로 이루어진 살아 숨 쉬는 생명체와 같은 이 집은
자연환경을 만끽하며 생활하기에 적합합니다.

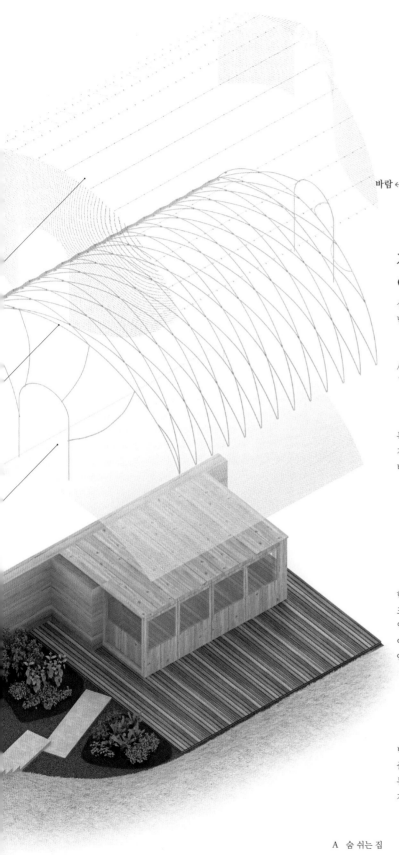

비

햇빛

바람

자연을 효과적으로 이용하다

실내에 햇빛을 최대한 담을 수 있도록
남향의 가로 방향으로 배치했습니다.

북쪽에 토벽을 설치하고
건물을 반지하 공간으로 만들어 낮에 받은
태양빛을 실내가 품도록 계획했습니다.

한국은 여름과 겨울에 태양의 입사각이
크게 변화합니다. 익스펜디드 메탈을 사용해
입사각을 능숙하게 활용하는 방법으로
여름에는 빛을 차단하고, 겨울에는 빛을 방
안까지 들일 수 있습니다.

벽으로 폐쇄되는 공간은 4분의 1 정도로
줄이고, 대부분의 공간을 바깥으로 열어두어
통풍이 잘되는 것은 물론 실내에서도
자연을 느낄 수 있습니다.

지구의 호흡을 느끼는 생활

조병수
CHO Byoung Soo

미국 몬태나주립대학교와
하버드대학교 건축학·도시설계학 석사
과정을 졸업하고 크리스버검 건축사무소와
단함 앤드 스위니 건축사무소,
빅터그루엔 건축사무소 등에서 일했다.
1994년 조병수건축연구소를 열어 지금까지
이어지고 있다. 대표작으로는 평창동
_一자 스튜디오 주택, 일산 ㄴ자집,
ㄷ자 양철지붕집, 수곡리 ㅁ자집, 땅집,
남해 사우스케이프호텔, 키스와이어 기념관,
박태준 기념관 등이 있다.

1: Storage 2: Bathroom 3: Kitchen

벽으로 폐쇄되는 공간을 약 4분의 1로
줄이고 대부분의 공간을 밖으로 향하게 했다.
자연의 리듬에 맞춰 공간 자체가 숨을
쉬는 듯 설계했다.

한국의 자연환경은 비교적 온화한 편입니다. 그래서 그 안에 놓인 건축물은 주변 환경과 완전히 격리되기보다 외부를 향해 개방되어 있어 자연과 쉽게 연결되는 공간을 구성하기에 적합합니다. 그러한 공간은 환경에 부담을 주는 일이 적고 지속 가능성이 높아 미래 주택의 모습으로 알맞습니다. '숨 쉬는 집'은 실내의 제어를 최소화하는 것으로 편안하게 자연과 연결됩니다. 자연의 리듬에 맞춰 호흡하는 건축을 상상하며 구상한 것입니다.

자연스럽게 열린 공간을 실현하기 위해 건물 밖과 외관에 대한 탐구를 거듭했습니다. 단열성이 높고 냉난방 기능이 정비된 공간은 전체의 4분의 1 정도로 집약했으며 그 외는 외기 컨트롤만으로 실내 환경을 조절합니다. 그린 하우스 구조를 활용하면서 소재는 특수 유리를 사용해 시원한 개방감을 주는 동시에 공간을 보호하도록 설계했습니다. 사람이 기온에 맞춰 옷을 챙겨 입듯 이 집도 여러 개의 외피를 통해 환경을 조절하고 환기와 채광을 최대화할 수 있도록 구성했습니다. 낮에는 햇빛이 들어오는 것을 조절할 수 있고 밤에는 희미하게 빛을 모아주어 랜턴 같은 역할을 합니다. 계절에 따라 일조량이 크게 변화하는 한국의 자연환경에 맞게 외관에는 익스펜디드 메탈을 얹어 여름에는 과도한 빛을 차단하고 겨울에는 빛을 모아 쾌적하고 따뜻한 환경이 되도록 했습니다. 환경을 생각하는 지속 가능한 주택으로서 기능하는 것이지요. 재활용이 가능한 소재를 사용했고 가능한 한 실리콘을 사용하기보다 클램프 방식으로 조립해 시공했습니다. 되도록 폐자재를 줄이기 위해 재료의 크기도 모듈에 맞춰 통일했습니다. 간단하게 조립 및 해체할 수 있으며 환경에 따라 확장도 가능합니다. 하우스비전이라는 이름 그대로 미래에 대한 비전을 제시할 수 있는 건축물을 완성했습니다.

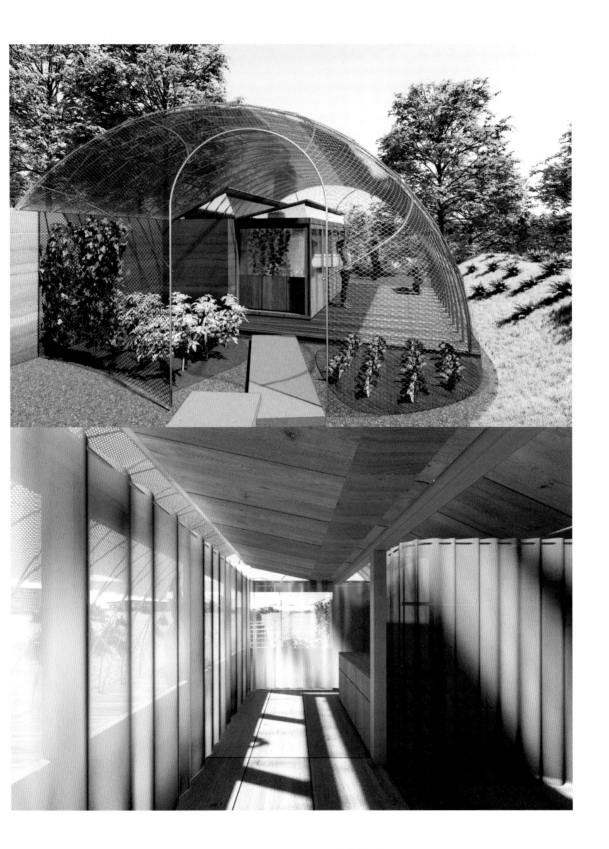

A 숨 쉬는 집

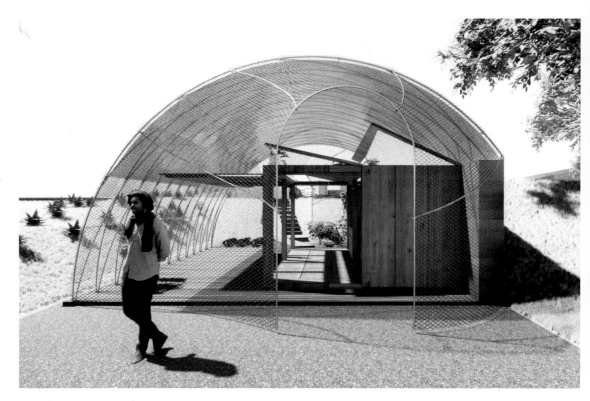

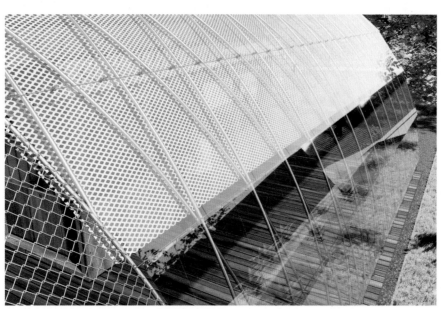

실리콘을 사용하기보다 클램프 방식으로 시공할 수 있는
지속 가능한 구조를 연구했다. 설치와 해체의 용의성, 건축 소재의
재사용성도 고려했다. 외피의 유닛 구조는 확장할 수도 있다.

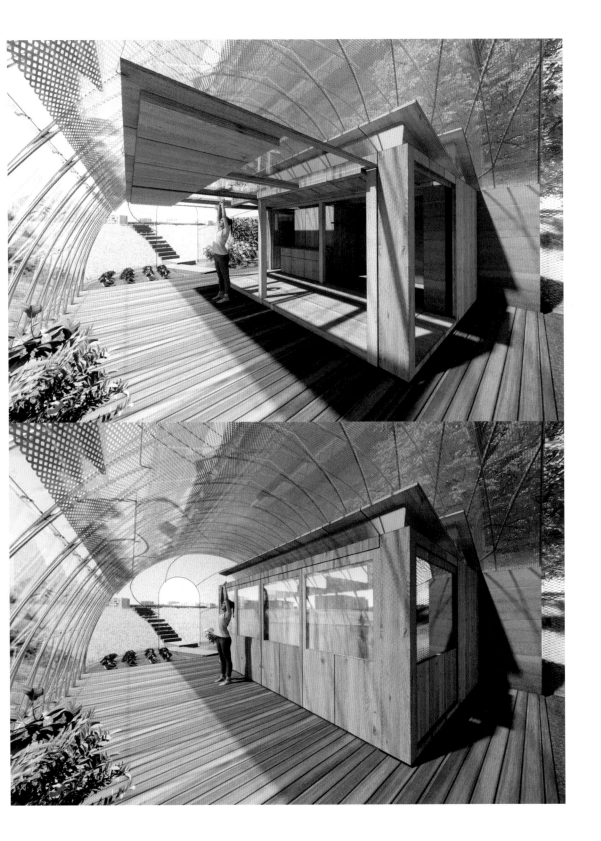

A 숨 쉬는 집

B

현관이 확장되는 집

MANNA CEA

×

임태병

만나CEA의 하이테크 농업을 농촌의 재설계,
즉 '농'이라는 새로운 산업을 기반으로 한
'교외형 커뮤니티의 재구축'이라고 생각했습니다.
사적 공간이지만 주변 환경과 공간을 공유하며
디머 스위치(dimmer switch)와 같이 단계적으로
오픈할 수 있게 설계했습니다.
이 방법은 현관 및 식당, 주방 등을 필요에 따라
공적 공간으로 이용하기 위해 열어나갈 수 있습니다.
마을 혹은 커뮤니티에 공용 공간이 늘어나면
사람들의 커뮤니케이션과 상호 교류가 활발해질지도
모릅니다. 기술 발전으로 보안에 대한 개념이 바뀌고 있는
현대사회에 발맞춘 주거 계획이기도 합니다.

		OFF-SHOES
BED LIVING BATH	PRIVATE	BED LIVING BATH
		CAFE LIBRARY MEETING ROOM COMMUNITY KITCHEN WORK ROOM CASUAL BAR RETAIL
KITCHEN DINING	PUBLIC	
		ON-SHOES

현관의 공공성

신발을 신고 벗는 현관이라는 곳은
공적 공간과 사적 공간을 구분하는
심리적 경계로 기능합니다.
현관은 바깥세상과 연결되는 곳으로 집 안에서
가장 공적인 공간이라고 할 수 있습니다.

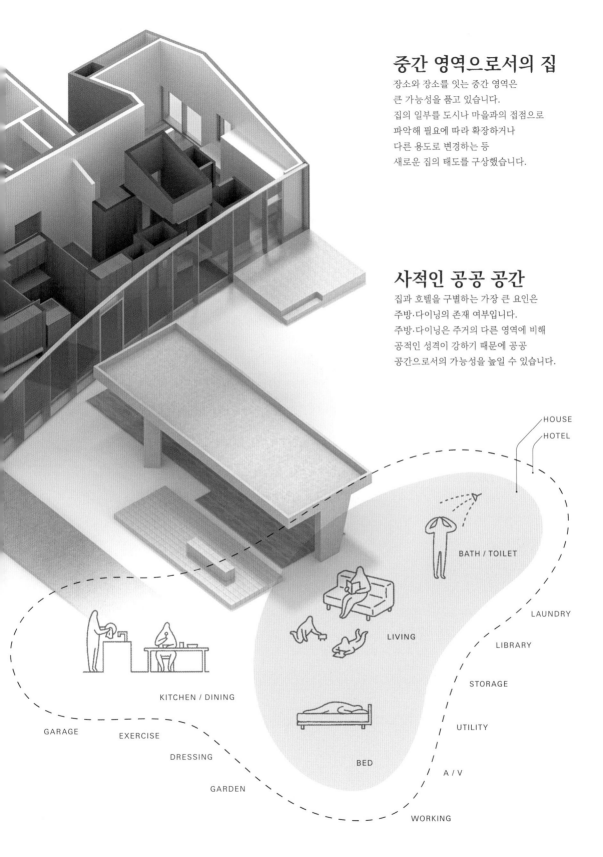

중간 영역으로서의 집

장소와 장소를 잇는 중간 영역은
큰 가능성을 품고 있습니다.
집의 일부를 도시나 마을과의 접점으로
파악해 필요에 따라 확장하거나
다른 용도로 변경하는 등
새로운 집의 태도를 구상했습니다.

사적인 공공 공간

집과 호텔을 구별하는 가장 큰 요인은
주방·다이닝의 존재 여부입니다.
주방·다이닝은 주거의 다른 영역에 비해
공적인 성격이 강하기 때문에 공공
공간으로서의 가능성을 높일 수 있습니다.

HOUSE
HOTEL

BATH / TOILET

LAUNDRY

LIBRARY

STORAGE

LIVING

UTILITY

KITCHEN / DINING

A / V

GARAGE
EXERCISE

DRESSING

BED

GARDEN

WORKING

동네를 내 집으로 만드는 방법

임태병
YIM Tae Byoung

문도호제를 이끌고 있다. 건축사사무소 SAAI 공동 대표를 지냈으며 건국대학교 산업 디자인학과 겸임 교수를 거쳐 현재 파주타이포그라피학교(PaTI)에 출강 중이다. 이천 SKMS 연구소, 메종 키티버니포니, A.P.C 홍대점, 콰니 플래그십 스토어 등을 디자인했다. 해방촌 해방구, 풍년빌라, 여인숙, 신촌 문화관 등의 프로젝트를 통해 '중간 주거'라는 새로운 주거 실험을 진행 중이다.

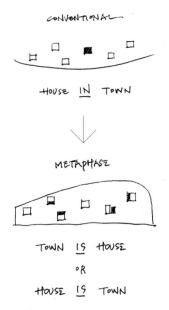

도시를 마치 내 집처럼, 혹은 내 집을 마을 전체로 확장해 주변 환경과 자연스럽게 연결될 수 있도록 설계했다.

팬데믹의 영향으로 도시가 담당하던 기능이 축소되었습니다. 반대로 집의 역할은 커졌지요. 예를 들어 집이 직장이나 학교처럼 기능하거나 여가를 보내는 공간으로 활용되는 등 주거가 담당하는 역할이 확대되고 있습니다. 근대 이전 사회는 일터가 결합된 집들이 모여 마을을 형성했는데, 그렇기 때문에 공적인 공간과 사적인 공간이 애매하게 얽힌 형태였을 것이라고 상상했습니다. 모든 공공 기능을 도시에만 가중시키는 것이 아닌, 집 일부가 도시의 역할까지 맡아야 하는 지금과 같은 상황은 오히려 새로운 가능성을 느끼게 합니다.

이번에 제안하는 '현관이 확장되는 집'은 도시와 교차하면서 자유자재로 변모하는 중간 영역으로서의 집입니다. 집은 다양한 기능의 집합체입니다. 그중에서도 핵심은 '거실', '침실' '욕실/화장실' '주방/다이닝' 네 가지로 압축됩니다. 그런데 이 공간들이 '항상 제 기능을 유지할 필요가 있을까'하는 의문이 듭니다. 사회와 개인의 라이프스타일에 맞게 공간의 용도를 선택해 변화시킬 수 있다면 물리적으로 고정된 건축물을 유연하게 활용할 수 있습니다.

확장과 축소의 중간 영역으로 중요한 역할을 하는 것은 현관입니다. 현관은 내외부가 교차하는 지점으로 사적 영역과 공적 영역이 공존하는 부분입니다. 한국이나 일본처럼 신발을 벗고 생활하는 문화권이라면 더욱 그렇습니다. 신발을 벗고 신는 행위는 심리적으로 내외부를 구분하거나 공사 영역을 감지하는 요인이 됩니다. 이러한 현관에 대한 감각을 이용해 필요에 따라 확장과 축소를 반복하며 무한한 가능성을 지닌 집으로 변화시킬 수 있습니다. 현관을 커뮤니티 센터나 워크 스페이스, 라이브러리 같은 형식으로 활용할 수 있다면, 하나의 집을 나의 집으로 고정하는 것이 아니라 도시 전체가 내 집이 되거나 마을 전체를 내 집으로 확장할 수도 있습니다. 그렇게 되면 이웃과 보다 끈끈한 관계를 형성할 수 있지 않을까요? 거리나 마을에 이러한 건물이 하나 생기는 것만으로도 지역은 크게 변화할 것입니다.

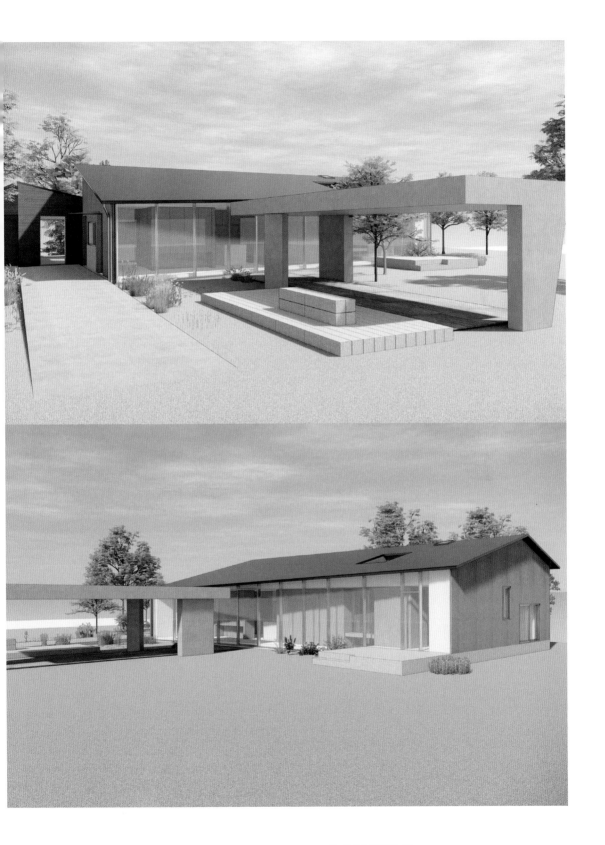

B　현관이 확장되는 집

OPERATION DIAGRAM

주택의 핵심이 되는 '거실', '침실', '욕실/화장실',
'주방/다이닝' 등의 요소가 항상 존재하는 것이 아니라
사회나 가정에 맞게 선택하고
공간의 용도를 자유롭게 변형해
기존의 물리적으로 고정된 건축물을
용통성 있게 활용할 수 있도록 했다.

▨ PRIVATE
▨ PUBLIC

1 : WHOLE RESIDENCE

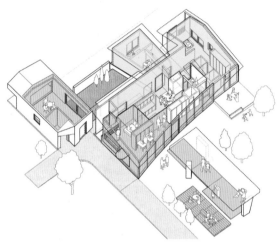

4 : WORK ROOM
 MEETING ROOM

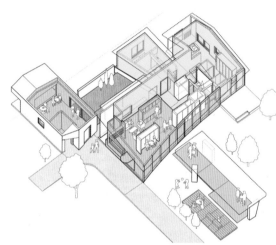

5 : COMMUNITY KITCEN
 CAFE
 CASUAL BAR

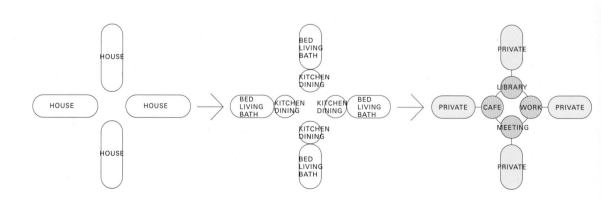

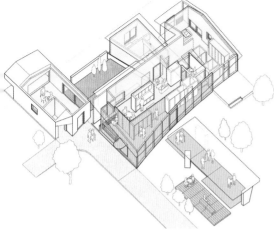

2 : DAILY HEALTH CARE

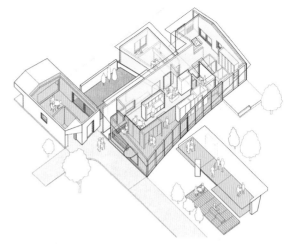

3 : GUEST ROOM (AIRBNB)

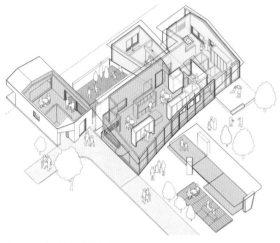

6 : NURSERY SCHOOL

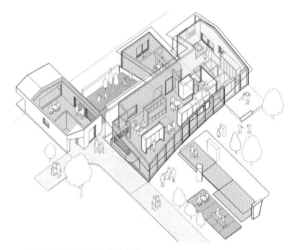

7 : COMMUNITY SPACE
 PLAZA

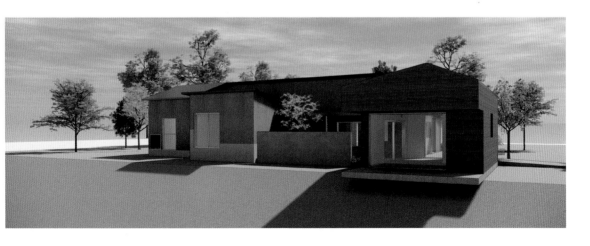

B 현관이 확장되는 집

C

New Arc

MANNA CEA

송봉규

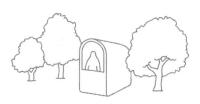

보통 농지에는 휴식을 취하거나 농기구를
보관하거나 농작물을 감시할 목적으로
벽이 없는 건물, 원두막을 짓습니다.
'뉴 아크(New Arc)'는 그 연장선으로 하이테크 농지에
알맞은 새로운 소공간(小空間)을 제안합니다.
흙을 사용하지 않는 농업을 한다 해도 종묘 관리나 수확,
기계의 유지·보수는 필요합니다. 현장 사무실도 필요합니다.
채소의 성장 데이터를 확인하거나 문제점이
생겼을 때 이를 해결하기 위한 간단한 코딩 작업을 농지
한가운데에서 해야 할 수도 있습니다.
전기를 이용하거나 모빌리티 툴을 충전해야 하기도 합니다.
뉴 아크의 콤팩트하고 쾌적한 작업 환경은 하이테크
농장을 기분 좋은 워크스피어(work-sphere)로
진화시키기 위해 꼭 필요한 존재입니다.

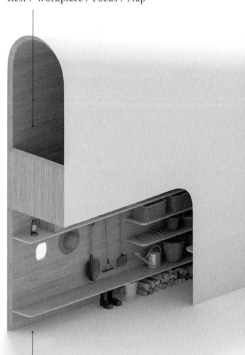

PUBLIC
Communication / Share / Social / Storage

조합에 따라 확장되는 기능

같은 방향으로 몇 개씩 연결 지어
넓은 농경지에 맞는 공간을 형성할 수도 있고,
서로 다른 방향으로 나열해 사적 공간의
기능을 높일 수도 있습니다.
또 방식에 구애받지 않고 여러 개의 동을 자유롭게
조합해 농지에 맞게 배치할 수도 있습니다.

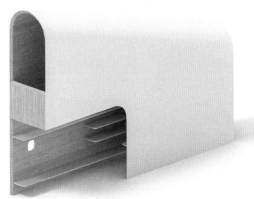

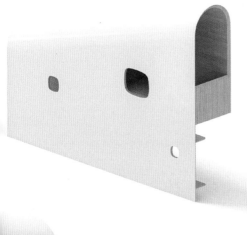

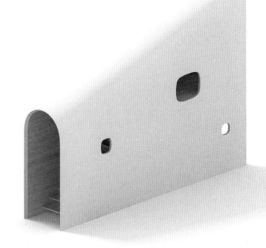

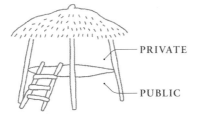

원두막의 재해석

밭을 감시하기 위한 간이 건축물로 짓던
한국 농촌의 원두막을 현대적으로 재해석한
건축물입니다.

새로운 형태의 원두막

농촌의 원두막과 기본 기능은 다르지 않습니다.
2층은 식사와 휴식, 업무를 볼 수 있는 사적인 공간이며
1층은 농기구와 수확 작물을 보관하거나 잡담을 나누는
공공 공간입니다. 디지털 환경도 갖춰져 있습니다.

워크스페이스로 변신한 현대 원두막

송봉규
SONG Bong Kyu

디자인 스튜디오 BKID의
대표이자 산업 디자이너다.
국민대학교 공업디자인과를 졸업하고
삼성전자에서 글로벌 스마트폰 제품
디자이너로 일했다.
BMW, 아우디, 삼성전자,
배달의민족 등 국내외 기업의
디자인 컨설팅을 진행했으며 가구
브랜드 매터앤매터(Matter & Matter)를
공동 설립한 것을 시작으로 모듈형
리빙 브랜드 APOP,
주물 리빙 브랜드 MM 등
라이프스타일 브랜드를 론칭하며
활동 범위를 확장하고 있다.

오른쪽: 모듈화된 공간을
자유롭게 조합해 농지에 맞게
설치할 수 있다.

한국의 농촌에서는 벽 없이 기둥과 지붕, 그리고 사다리로
이루어진 원두막을 쉽게 볼 수 있습니다. 어딘지 간이 시
설 같은 모습입니다. 그런 작은 공간을 현대적으로 재해석
하면 어떤 공간이 될까요?

원두막의 기원을 살펴보면 수확 직전 서리꾼이 농작물을
훔쳐 가지 못하도록 감시하기 위한 보안 시설 역할이 가장
컸습니다. 서리꾼을 감시하기 위해, 땅의 습기와 벌레를
피하기 위해 바닥을 높이 설치했고 결과적으로 2층 구조
의 가벼운 공간이 탄생된 것이지요. 층이 생기면서 기능
도 자연스럽게 분리되었습니다. 위층은 시야가 탁 트이고
통풍이 잘되는 쾌적한 환경입니다. 아래층은 수확한 농작
물을 보관하거나 농기구를 두는 창고 기능에 적합합니다.

뉴 아크는 층별로 기능이 분화된 기존 구조를 살리되, 더 능
률적으로 농사를 지을 수 있도록 발전시킨 공간입니다. 오늘
날 스마트팜의 워크스페이스로 사용할 수 있도록 말이죠. 현
대 스마트팜의 상황을 기준으로 2층은 디지털 환경을 갖춘
작은 사무실로 사용할 수 있습니다. 온라인 미팅이나 휴식을
할 수 있는 사적 영역으로 책상과 IT 인프라를 설치합니다.

1층은 공적 성격을 띱니다. 계단을 연장해 만든 선반은 농기
구와 농작물 보관소로 기능하고, 입구는 밖으로 넓게 열려
있어 간단한 미팅이나 담소를 나눌 수 있는 장소가 됩니다.
하나의 건축물로 기능하는 것은 물론, 모듈로도 사용할 수
있기 때문에 여러 개를 조합해 연결하면 한층 더 다양한 형태
와 기능을 누릴 수 있습니다. 농장 규모에 맞춰 더 많은 사람
들이 모일 수 있는 공간을 만들 수도 있고, 반대로 사적 영역
을 강화해 업무에 집중할 수 있는 환경을 조성할 수도 있습니
다. 농촌을 방문한 사람들이 부담 없이 숙박할 수 있는 시설
로도 이용 가능합니다. 위화감 없이 아름다운 자연환경과
조화를 이루는 건축물입니다. 지금 시대가 원하는 기능을
갖춘 새로운 개념의 농업을 위한 원두막입니다.

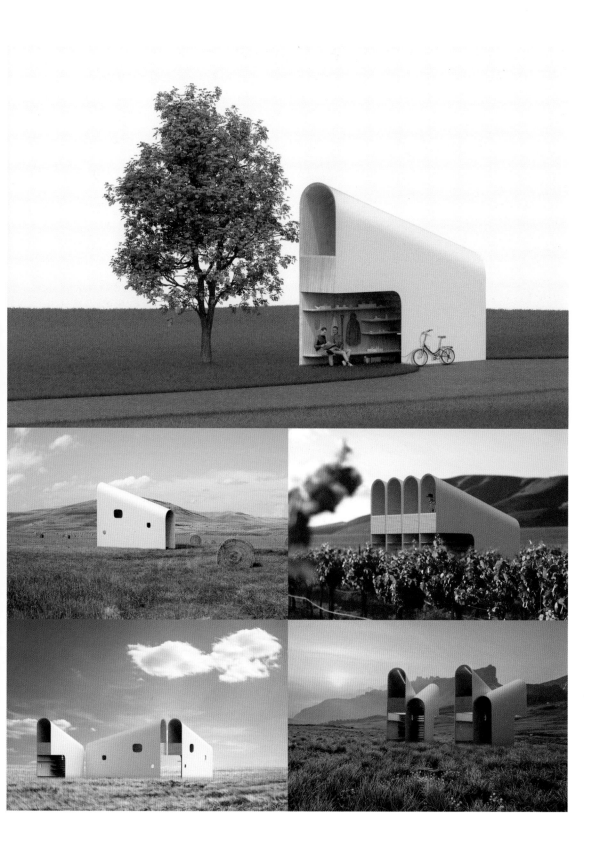

C New Arc

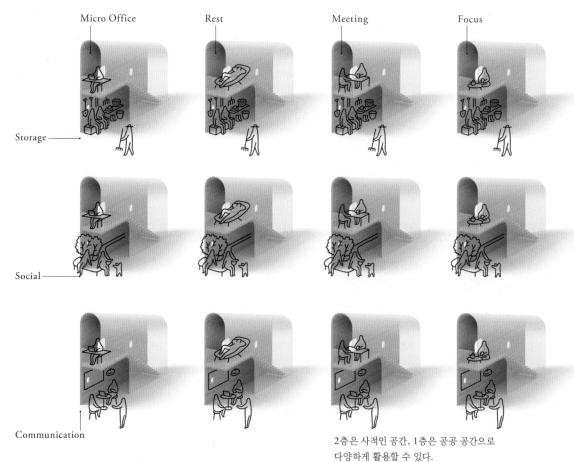

2층은 사적인 공간, 1층은 공공 공간으로
다양하게 활용할 수 있다.

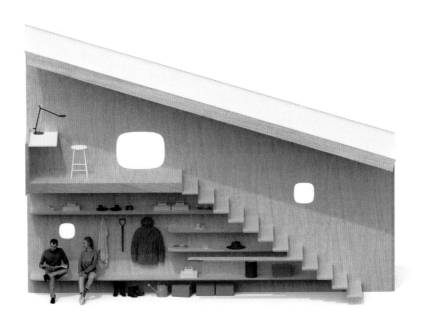

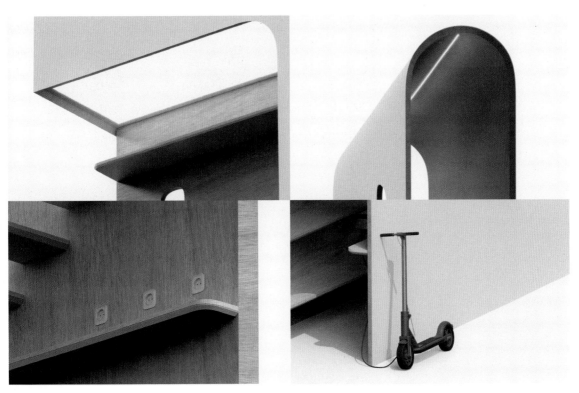

조명이나 모빌리티 툴을 편리하게 충전할 수 있도록
충전기기를 갖춰 쾌적한 작업 환경을 만들 수 있도록 했다.

D
Local Life Mobility

BO MARKET

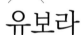

유보라

이동하는 도시
자동차 내에서 도시 기능이 이루어짐으로써
서비스가 부족한 지역을 순환할 수 있고,
그로 인해 농촌 지역의 편의성이 증가하게 됩니다

오늘날 통신 시스템은 어디서든
불편 없이 사용할 수 있습니다.
하지만 이동 인프라와 배달 서비스만큼은
농촌과 도시의 격차가 점점 더 커지고 있습니다.
이 문제를 해결하기 위해 이동 서비스 플랫폼을 제안합니다.
'로컬 라이프 모빌리티'는 공공 이동
서비스를 담당하는 소형 셔틀버스입니다.
현재는 운전석이 있지만 머지않아 자율 주행이 실현되고,
휴대 단말로 운행 상황이나 위치 확인, 승차
예약까지 할 수 있는 유연한 시스템이 가능합니다.
더불어 농장에서 나는 채소의 냉장 판매 기계이면서
다른 제품도 판매하는 이동식 편의점이 되기도 합니다.
이 밖에 관공서나 은행의 출장
서비스 스테이션도 겸할 수 있다면 어떨까요?
여러 물류 서비스도 담당할 수 있습니다.
앞으로는 이러한 이동체가 무수히 돌아다니며
교외 생활을 지원하게 될 것입니다.

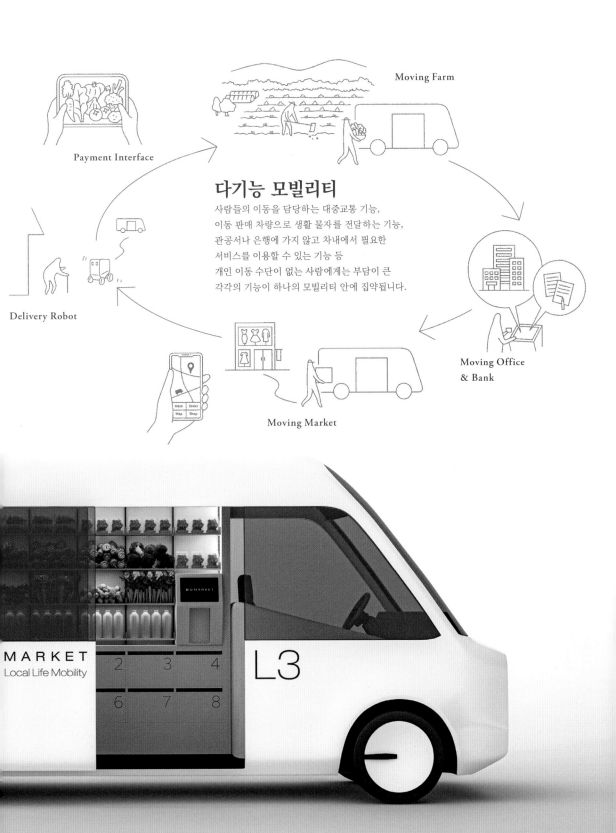

Payment Interface

Moving Farm

다기능 모빌리티

사람들의 이동을 담당하는 대중교통 기능,
이동 판매 차량으로 생활 물자를 전달하는 기능,
관공서나 은행에 가지 않고 차내에서 필요한
서비스를 이용할 수 있는 기능 등
개인 이동 수단이 없는 사람에게는 부담이 큰
각각의 기능이 하나의 모빌리티 안에 집약됩니다.

Delivery Robot

Moving Office
& Bank

Moving Market

MARKET
Local Life Mobility

2 3 4 L3

6 7 8

로컬 콘텐츠의 순환

유보라
YOO Bo Ra

홍익대학교와 동 대학원에서
디자인을 공부했다.
닛산 크리에이티브 박스에서 일본의
크리에이터들과 미래 자동차를 연구한다.
UX를 기반으로 하는 창의적
디자인에 관심이 많다.
삼성전자 SDI 연구센터, LG전자,
현대캐피탈 등과 디자인
협업을 통해 스마트 모빌리티
디자인 프로젝트를 진행했다.

농촌에 변화가 일어나고 있습니다. 스마트팜 같은 혁신적인 기술이 확산되면서 40세 미만 청년층의 귀농률이 상승하는 추세이고 농촌의 청년 수 또한 증가하고 있습니다. 그러나 농업에 대한 관심이 높아지는 것에 비해 도시 생활의 편리성과 비교해보면 농촌 지역의 서비스는 턱없이 부족합니다. 이는 결국 젊은이들이 농촌을 떠나버리는 현상으로 이어집니다. 이러한 문제의 가장 큰 요인 중 하나로 교통 문제가 있습니다. 개인적인 이동 수단이 없을 경우 농촌에 산다는 것은 고립을 의미한다고 해도 과언이 아닙니다. 또 소득 기회가 제한되어 있고 문화적인 여가 활동이 부족해 농촌 청년들의 도시 이주 의향은 73%에 달합니다. 고령화 비율도 해마다 상승해 지금의 농촌은 상당히 위태로운 상태입니다. 이러한 상황을 변화시킬 수 있는 수단으로 '모빌리티'의 새로운 역할을 구상해보았습니다.

로컬 라이프 모빌리티는 인구가 급격히 줄어 운영이 어려운 농촌의 이동 수단을 '로컬 콘텐츠의 순환'을 통해 활성화할 수 있습니다. 기존의 지역 순환 버스 운행 시간을 활용해 인적 이동은 물론 지역 맞춤형 서비스를 제공합니다. 주요 기능은 세 가지입니다. 첫째, 신선한 농작물과 지역 특산품을 전달하는 냉장고 기능입니다. 세심하게 공간을 구획해 각각의 상점이 저마다 홍보와 판매를 하며 지역에 산재해 있는 소규모 점포의 제품을 유통시키는 역할을 합니다. 둘째, 관공서나 은행 등의 업무를 모빌리티 안에서 처리할 수 있는 인터페이스를 탑재했습니다. 지리적으로 분산되어 있는 관공서가 스스로 움직인다면 주민의 이동을 줄일 수 있습니다. 마지막으로 실시간 택배 서비스입니다. 사용자 간의 이동 및 물류의 움직임을 실시간으로 공유하는 것으로 단순히 1차원적 배달 서비스가 아닌 다양한 형태의 유통을 가능하게 합니다. 이와 같은 소형 모빌리티가 점차 발달하고 보급된다면 교통과 유통, 경제적 기회 등 지방 특유의 한계를 극복하고 지역에 맞게 발전하는 플랫폼으로서 농촌 생활을 개선해줄 것입니다.

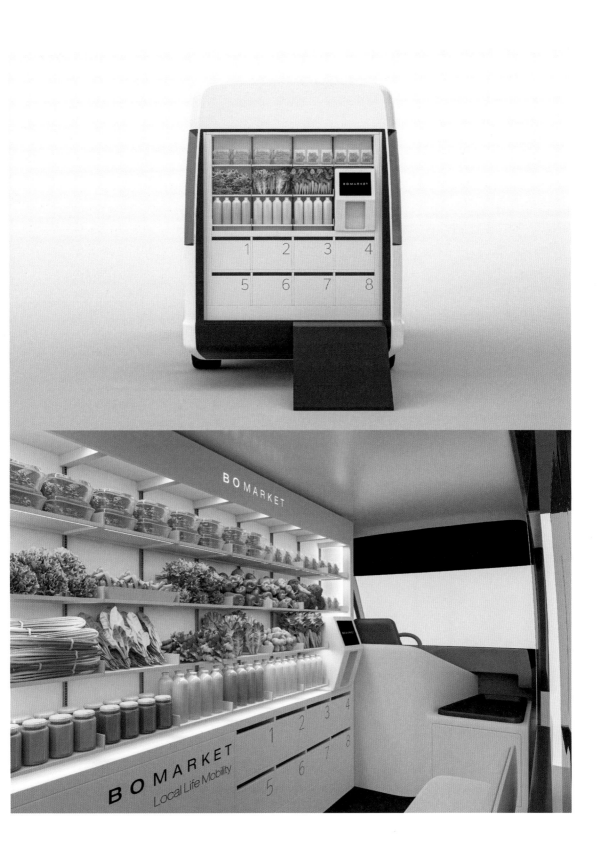

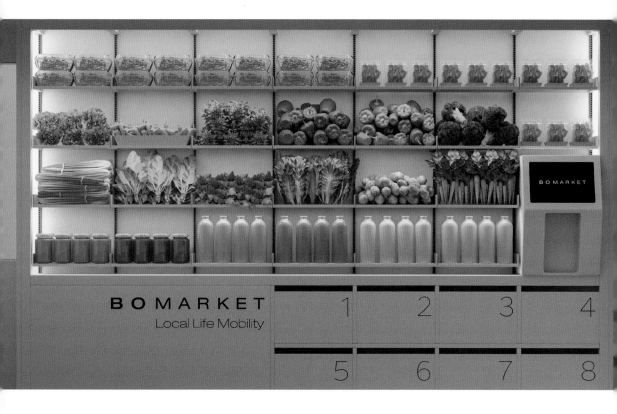

냉장 시스템을 탑재해 배달 서비스가 원활하지 않은 농촌에서도
다양한 식재료를 신선한 상태로 유통할 수 있도록 돕는다.
냉장 시스템 하단에는 수납 박스를 설치해 택배 박스로 이용할 수 있다.
앱을 이용해 배달 상황을 실시간으로 확인할 수 있다.

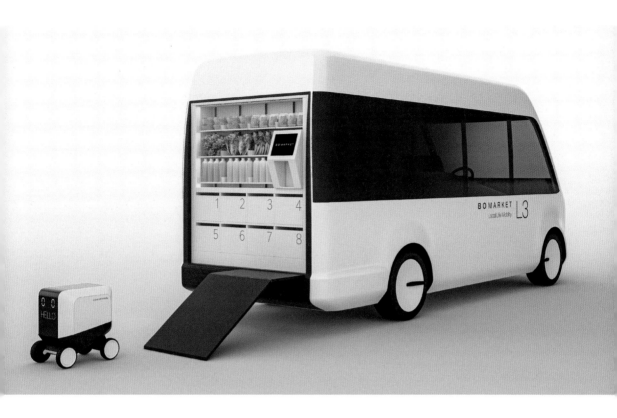

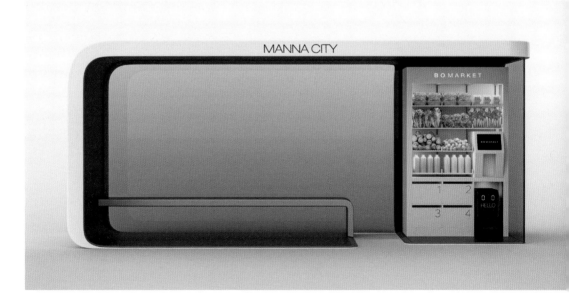

 로컬 라이프 모빌리티와 같은 기능을 탑재한 정류장.
웹사이트에서는 Local Life Mobility의
기능을 더욱 자세히 알 수 있다.

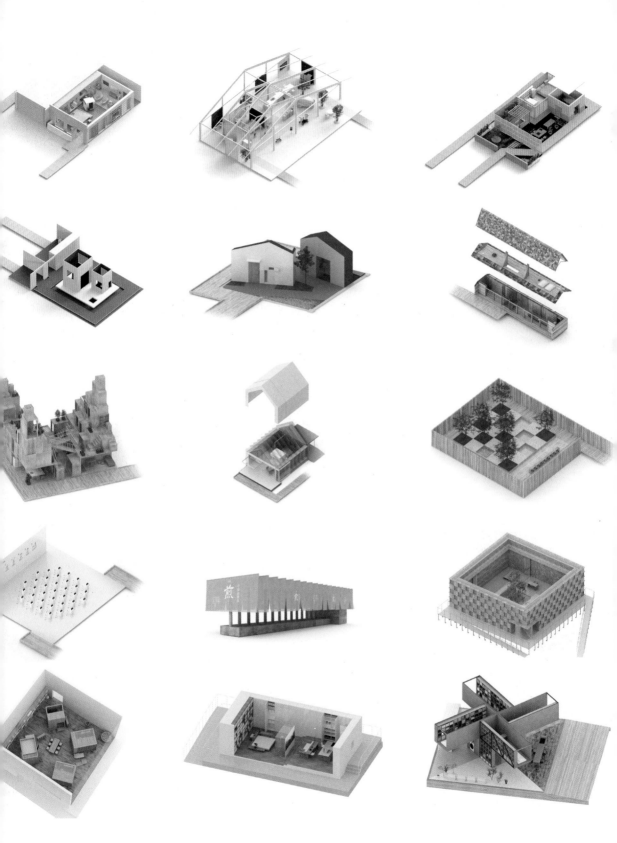

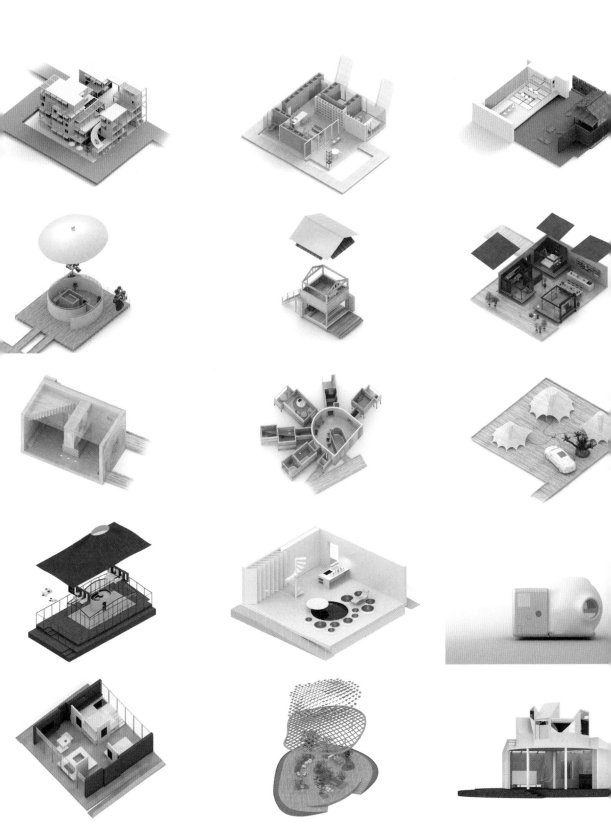

2013

HOUSE VISION
2013 TOKYO EXHIBITION

제1회 'HOUSE VISION 2013 TOKYO EXHIBITION'의
주제는 '새로운 상식으로 도시에서 살자'였다.
삼종신기(전후 일본에서 유행한 가전제품인 세탁기, TV, 냉장고)라
일컫는 공업 제품을 생산하던 시대를 지나 성숙한 사회를 향한
라이프스타일과 경제력을 보여줄 수 있는 주거 형태를 제안하고자 했다.

5
[House of Furniture]
MUJI
×
Shigeru BAN

4
[House of *Suki*]
Sumitomo Forestry
×
Hiroshi SUGIMOTO

6
[Superlative Space]
TOTO·YKK AP
×
Yuri NARUSE
Jun INOKUMA

3
[Local Community Area Principles]
Society For
the Research
of Future Living
×
Riken YAMAMOTO
Hirokazu SUEMITSU
Toshiharu NAKA

7
[Edited House]
TSUTAYA BOOKS
×
RealTokyoEstate

2
[House of Mobility and Energy]
Honda
×
Sou FUJIMOTO

0
[Venue composition]
Kengo KUMA

1
[Beyond the Residence]
LIXIL
×
Toyo ITO

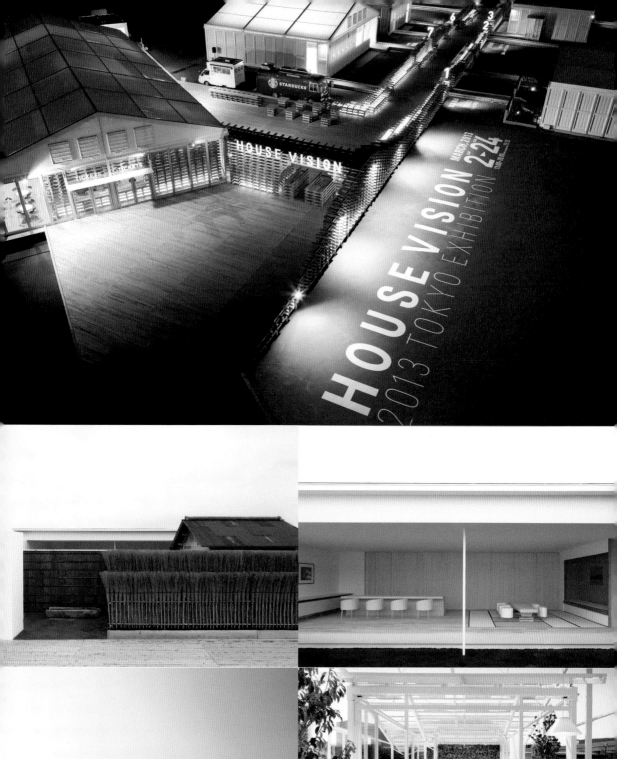

HOUSE VISION 2013 TOKYO EXHIBITION

2016

HOUSE VISION
2016 TOKYO EXHIBITION

제1회 이후 3년 만에 개최된
'HOUSE VISION 2-2016 TOKYO EXHIBITION' 의
주제는 'Co-dividual : 나뉘어 연결되고 떨어져서 모이는' 이었다.
더 이상 교류하지 않는 커뮤니티와 가족, 인구 감소를 겪고 있는 지역,
저출산·고령화가 진행되는 사회 등 현시대의 과제를 새로운 환경에서
어떻게 해결할 수 있을지 생각해보기를 제안했다.

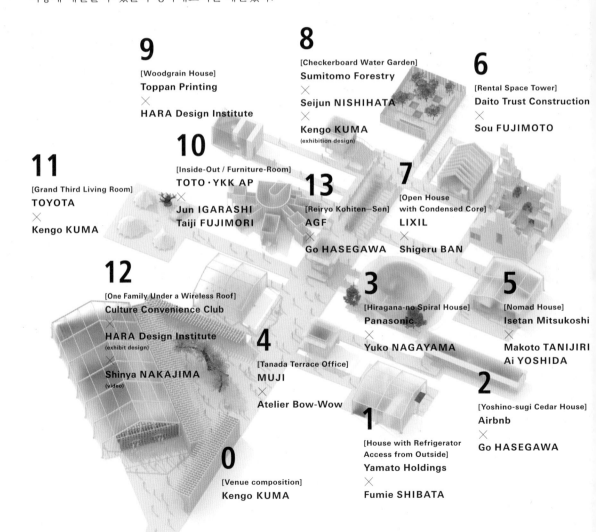

9
[Woodgrain House]
Toppan Printing
×
HARA Design Institute

8
[Checkerboard Water Garden]
Sumitomo Forestry
×
Seijun NISHIHATA
×
Kengo KUMA
(exhibition design)

6
[Rental Space Tower]
Daito Trust Construction
×
Sou FUJIMOTO

11
[Grand Third Living Room]
TOYOTA
×
Kengo KUMA

10
[Inside-Out / Furniture-Room]
TOTO·YKK AP
×
Jun IGARASHI
Taiji FUJIMORI

13
[Reiryo Kohiten—Sen]
AGF
×
Go HASEGAWA

7
[Open House
with Condensed Core]
LIXIL
×
Shigeru BAN

12
[One Family Under a Wireless Roof]
Culture Convenience Club
×
HARA Design Institute
(exhibit design)
×
Shinya NAKAJIMA
(video)

4
[Tanada Terrace Office]
MUJI
×
Atelier Bow-Wow

3
[Hiragana-no Spiral House]
Panasonic
×
Yuko NAGAYAMA

5
[Nomad House]
Isetan Mitsukoshi
×
Makoto TANIJIRI
Ai YOSHIDA

2
[Yoshino-sugi Cedar House]
Airbnb
×
Go HASEGAWA

1
[House with Refrigerator
Access from Outside]
Yamato Holdings
×
Fumie SHIBATA

0
[Venue composition]
Kengo KUMA

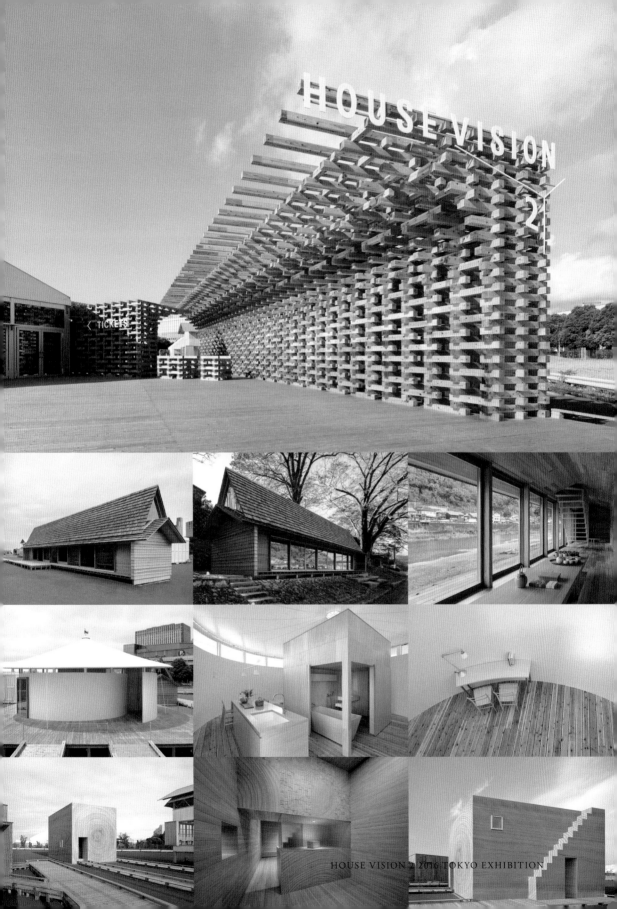

HOUSE VISION 2 2016 TOKYO EXHIBITION

2018

HOUSE VISION
2018 BEIJING EXHIBITION

두 번의 도쿄 전람회를 거쳐 'NEW GRAVITY : 신 중력'을 주제로
'HOUSE VISION 2018 BEIJING EXHIBITION'을 개최했다.
'새 둥지(베이징 국가체육장)'를 배경으로
열 가지 건축의 미래를 펼쳐 보였다. 오늘날 중국은 음식 배달,
공유 바이크, 배차 서비스 등의 전자결제를 기본으로 한 생활 방식으로
삶의 형태가 급속히 변화하고 있다. 또한 사람들의 욕망이
빅데이터로 축적, 해석되어 그 데이터를 바탕으로 경제가 움직이고 있다.
역동적으로 움직이는 지금의 중국은 그야말로
집의 미래를 생각하는 장소로서 최적의 장소였다.

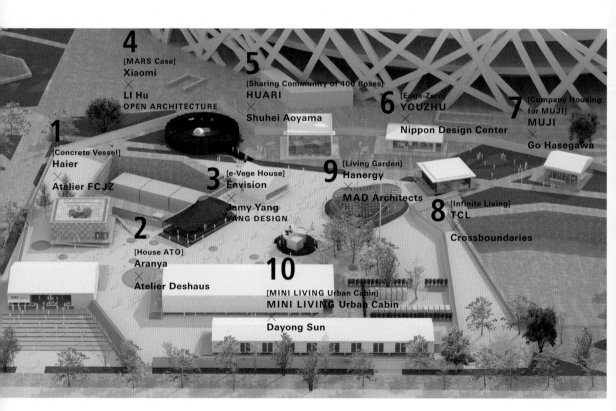

4
[MARS Case]
Xiaomi
×
LI Hu
OPEN ARCHITECTURE

5
[Sharing Community of 400 Boxes]
HUARI
×
Shuhei Aoyama

6
[Edge-Zero]
YOUZHU
×
Nippon Design Center

7
[Company Housing for MUJI]
MUJI
×
Go Hasegawa

1
[Concrete Vessel]
Haier
×
Atelier FCJZ

3
[e-Vege House]
Envision
×
Jamy Yang
YANG DESIGN

9
[Living Garden]
Hanergy
×
MAD Architects

8
[Infinite Living]
TCL
×
Crossboundaries

2
[House ATO]
Aranya
×
Atelier Deshaus

10
[MINI LIVING Urban Cabin]
MINI LIVING Urban Cabin
×
Dayong Sun

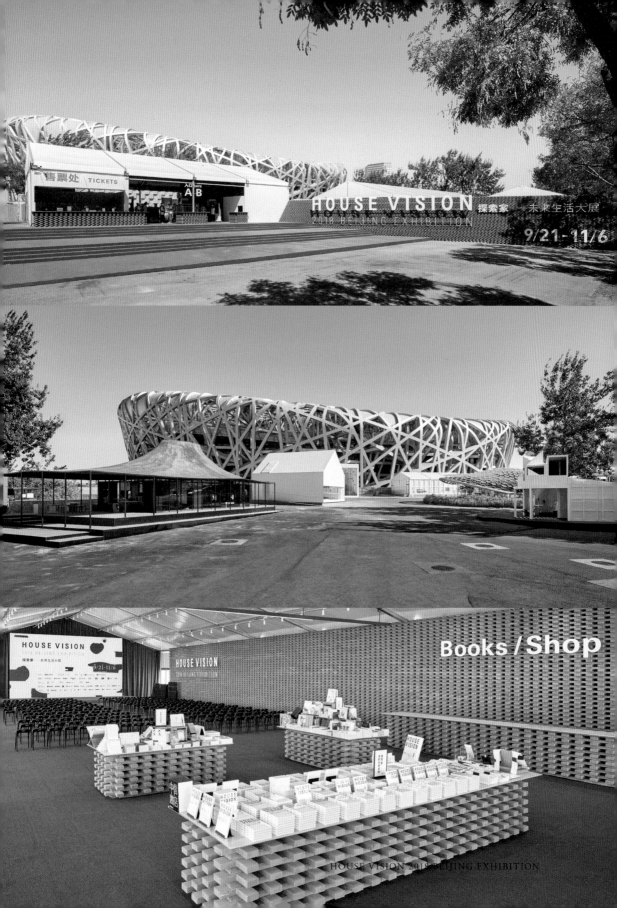

HOUSE VISION 探索家—未来生活大展
2018 BEIJING EXHIBITION
9/21-11/6

HOUSE VISION

TICKETS

入口 GATE
A B

Books / Shop

HOUSE VISION
2018 BEIJING EXHIBITION

HOUSE VISION 2018 BEIJING EXHIBITION

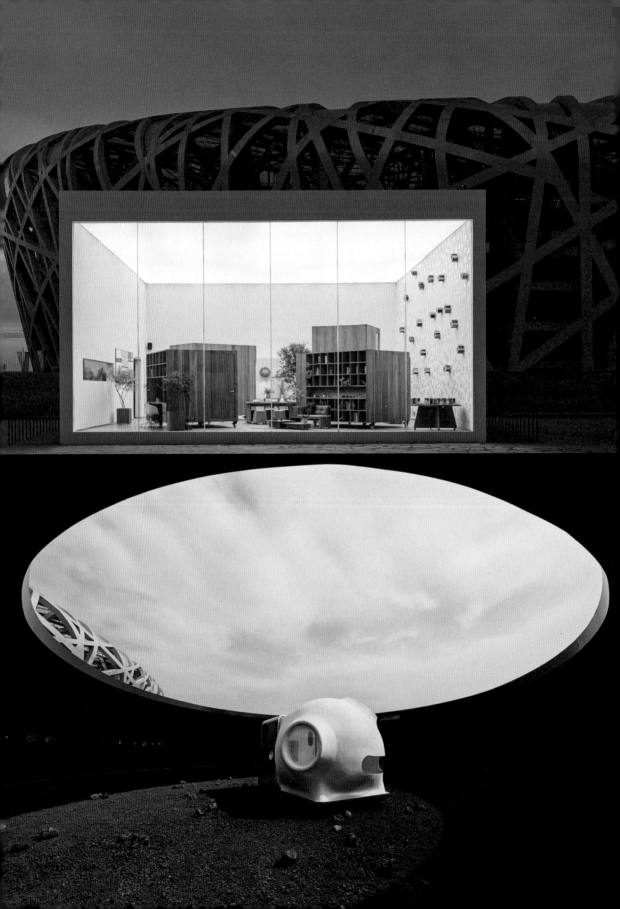

KOREA HOUSE VISION
연혁

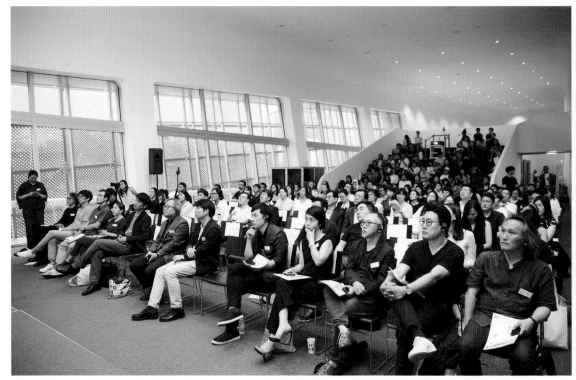

2017년 6월 24일 정규 세미나.
DDP 살림터 4층에서 첫 번째 정규 세미나가 열렸다.

2017년 7월 25일 정규 세미나.
동대문디자인플라자 (DDP) 살림터 4층에서 황두진 소장과
박해천 교수의 도시의 대안적 건축물과 하우스의 방향을 짚
어보는 강연을 들었다.

미래의 농업과 도시 하우스비전-서울 정규 세미나 시작

2017년 2월 21일 서울디자인재단과 일본디자인센터의
MOU 체결로 하우스비전의 프로그램이 서울로 확장되었습
니다. 몇 차례 소모임 회의를 거친 뒤 2017년 6월 24일 정
규 세미나를 시작했습니다. 2017년 한 해 동안 열 차례 정규
세미나가 열렸는데 한 달에 한 번, 많게는 세 번 열리기도 했
습니다. 하우스비전-서울의 첫 시작은 20여 명의 건축, 디자
인 등 각 분야 전문가들로 기획위원이 구성되었습니다. 프로
그램 시작 단계이기에 문제의 솔루션을 제시하기보다 서울이
라는 도시의 현황과 미래에 대해 초점을 맞추어 함께 고민하

2017년 8월 29일 정규 세미나.
세 번째 세미나에서는 신속하게 의사 결정을 하고 일본 측과 원활하게 커뮤니케이션하기 위해 5명의 집행위원을 선출했다.

2017년 9월 26일 정규 세미나.
프로젝트의 첫 번째 결과물로 '연구 과정에 대한 책'을 만들기 위해 주제를 선정하고 스케줄을 공유하는 시간을 가졌다.

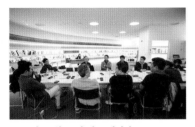

2017년 10월 17일 정규 세미나.
참여자들이 느끼는 서울의 문제점과 해결 방안에 대해 발표하는 시간을 가졌다. 게스트로 온라인 셀렉트 숍 29CM의 미디어 마케터 안영주·오경희와 콘텐츠 크리에이터 그룹 베리띵즈의 윤숙경 대표가 참석했다.

는 자리를 만들어나갔습니다. 고령화 시대, 도시 재생 사업, 아파트 문화, 스마트 모빌리티 사업 등 서울시의 당면 과제를 공유하고 이에 기반한 미래 생활상을 제시했습니다. 그리고 이에 맞는 주제를 선정해 서울의 미래 라이프스타일을 전망해보는 자리를 가졌습니다. 향후 서울 시민의 이상적인 주거 환경을 함께 만들고 누릴 수 있는 혁신적인 프로그램을 구축하고자 했습니다. 여러 차례의 세미나를 통해 서울시와 협력을 강화해나갔으며, 서울시에서 예산을 지원받아 오픈 세미나와 아카이빙 북, 중간 전시 등을 진행했습니다. 2017년부터 2018년까지 세미나는 서울 문제를, 서울의 시각으로, 서울에 특화된 솔루션을 제시하는 것을 목표로 했습니다. 서울이라는 도시 환경 속에서 정해져 있는 물리적 한계에 다다른 공간에 대한 해결책을 생각해보는 시간이었습니다.

만나CEA와의 만남

2018년에 열린 정규 세미나에서 공간 디자인 컨설팅 전문가 나훈영 PDG 대표가 남태평양 바다에 플라스틱으로 이루어진 쓰레기 섬 사진을 공유하며 만나CEA의 이야기를 시작했습니다. 만나CEA의 아쿠아포닉스 기술에 대한 이야기, 이 기술을 통해 농작물의 생산량이 증가하고 소득 수준이 높아졌으며 농촌의 지역사회를 바꾼 이야기를 소개했습니다. 한국의 제조업, 유통 방식에 대한 아쉬움을 만나CEA의 기술과 프로세스로 조금은 해결할 수 있을 것이라는 희망을 이야기했습니다. 더불어 한국야쿠르트의 전동 카트와 만나CEA의 스마트팜을 결합한 아이디어를 제시했습니다. 도시에서 작물 생산성을 극대화시키며 전동 카트를 이용해 방문 판매 시스템을 구축해보자는 것이었지요. 이 아이디어가 계기가 되어 2018년 나훈영 대표의 제안으로 만나CEA는 하우스비전의 메인 스폰서가 되었고 코리아 하우스비전 프로젝트가 본격화되었습니다. 하우스비전이 서울에서 충청북도 진

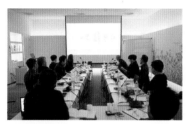

2017년 10월 31일 정규 세미나.
김희선 코오롱 글로벌 라이프 사업 팀장이 참석해 기업의
코-리빙(Co-Living) 사업에 대한 이야기를 나누었다.

2017년 11월 14일 정규 세미나.
하우스비전-서울 홍보 영상을 위해 기획위원들의
프로필 촬영을 했으며 지금껏 진행한 콘셉트에 대한 최종
정리 시간을 가졌다.

2017년 11월 28일 정규 세미나.
하라 켄야가 방한해 참가 크리에이터들과
연구 성과를 발표하는 자리를 가졌다.

천으로 자리를 옮긴 이유이기도 합니다. 만나CEA가 그곳에서 미래의 농촌을 그리며 만나시티를 계획하고 있었기 때문입니다. 그렇다고 그 이유 하나만으로 전람회 무대를 옮긴 것은 아닙니다. 정규 세미나에서 김대균 건축가가 도시적 전원의 삶과 전원적 도시의 삶에 대한 이야기를 풀어나가며 도시와 농촌의 삶과 주거의 미래에 대한 이야기를 언급하기도 했습니다. 도시와 농촌의 라이프스타일 불균형을 해결하는 것 또한 고민하던 주제 중 하나였습니다.

코리아 하우스비전의 주제가 '농(農)'으로 결정되며 인간이 자연과 조화롭게 지낼 수 있는 새로운 생활 터전으로 집을 표현하기로 했습니다. 교외에서 느긋하게 편안히 지내려면 어떤 형태의 집을 지어야 할지 생각해보는 프로젝트가 시작되었습니다.

룹스퀘어의 탄생

만나CEA와 손잡은 이후 만나시티에 구현할 출품작의 내용이 구체화되기 시작했습니다. 참여 기획위원들은 지금까지 펼쳐놓은 다양한 아이디어를 '농'을 주제로 압축했고, 앞으로 10년 후 미래의 집, 공원, 마켓, 레스토랑, 농막 등을 준비했습니다. 일정 기간 선보이고 사라지는 전람회가 아닌, 전람회가 끝나도 지역에서 한 기능을 차지하며 존속해야 하는 건축물이기에 지역과의 어울림, 콘텐츠, 실용성 등을 함께 고려했습니다.

그러던 중 2019년 가을에 열기로 한 코리아 하우스비전이 코로나19로 잠정 중단되었고 전 세계적으로 공항이 임시 폐쇄되기에 이르렀습니다. 이후 원격 회의로 서로의 진행 상황을 공유하며 안전하게, 천천히 준비해나갔습니다. 원격 회의를 통해 코리아 하우스비전의 책자에 대한 이야기가 오갔고 '농'

을 주제로 대담을 함께 할 전문가를 선정하고 내용을 다듬었습니다. 그리고 만나시티라고 부르던 것에 룰스퀘어라는 이름을 붙여 공간을 브랜딩하기 시작했습니다. 젊은이들이 찾는 미래의 농업 사회를 그리기 위해 농촌의 새로운 주거와 근무 환경을 제안하고자 콘텐츠를 기획하고 있습니다.

2018년 3월 24일 하우스비전-서울 첫 번째 오픈 세미나.
개최 DDP 살림터에서 첫 오픈 세미나가 열렸다.
총 3부로 진행한 세미나에서는 하라 켄야의 기조연설을
시작으로 기획위원들의 발표와 대담이 이어졌다.

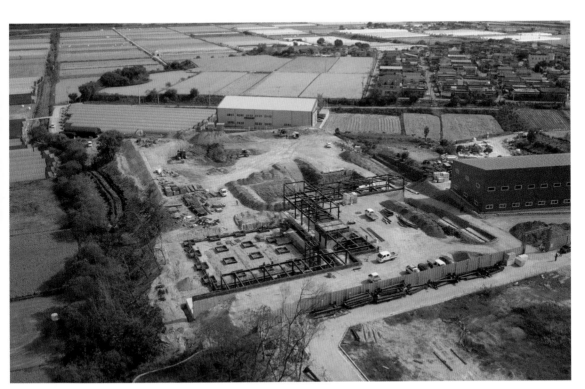

2021년 1월
충북 진천에 있는 만니시티에 시공이 시작되어 룰스퀘어와 하우스비전의 모습이
서서히 드러나기 시작했다.

HOUSE VISION의 발자취

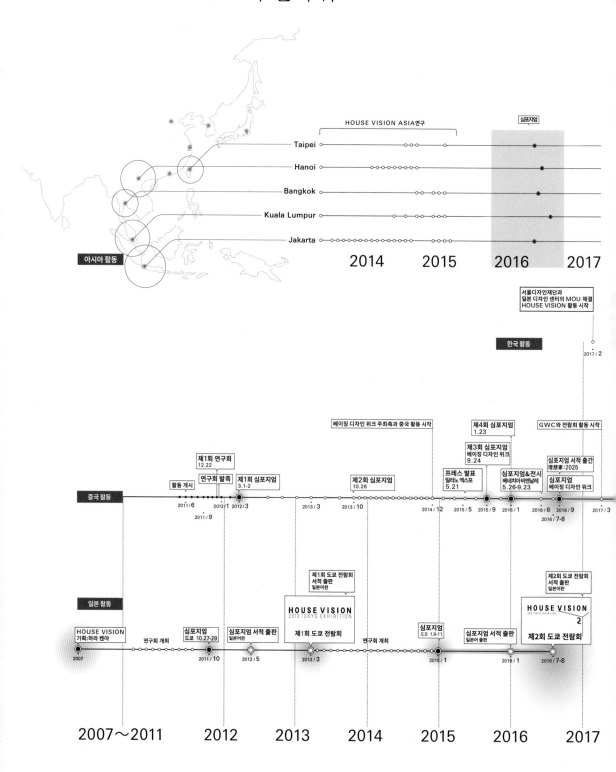

HOUSE VISION ASIA연구

심포지엄

Taipei

Hanoi

Bangkok

Kuala Lumpur

Jakarta

아시아 활동

2014 2015 2016 2017

서울디자인재단과
일본 디자인 센터의 MOU 체결
HOUSE VISION 활동 시작

한국 활동

2017 / 2

베이징 디자인 위크 주최측과 중국 활동 시작

제4회 심포지엄
1.23

제3회 심포지엄
베이징 디자인 위크
9.24

제1회 연구회
12.22

연구회 발족

제1회 심포지엄
3.1-2

제2회 심포지엄
10.26

프레스 발표
밀라노 엑스포
5.21

GWC와 전람회 활동 시작

심포지엄 서적 출간
理想后:2025

활동 개시

심포지엄&전시
베네치아비엔날레
5.26-9.23

심포지엄
베이징 디자인 위크

중국 활동

2011/6 2012/1 2012/3 2013/3 2013/10 2014/12 2015/5 2015/9 2016/1 2016/6 2016/9 2017/3
2011/9 2016/7-8

제1회 도쿄 전람회
서적 출판
일본어판

제2회 도쿄 전람회
서적 출판
일본어판

HOUSE VISION
2013 TOKYO EXHIBITION

제1회 도쿄 전람회

HOUSE VISION
2

제2회 도쿄 전람회

일본 활동

HOUSE VISION
기획:하라 켄야

연구회 개최

심포지엄
도쿄 10.27-29

심포지엄 서적 출판
일본어판

연구회 개최

심포지엄
도쿄 1.9-11

심포지엄 서적 출판
일본어판 출판

2007

2011 / 10

2012 / 5

2013 / 3

2015 / 1

2016 / 1

2016 7-8

2007∼2011 2012 2013 2014 2015 2016 2017

하우스비전은 하라 켄야의 발상에서 시작되었습니다.
'집'을 중심으로 펼쳐지는 미래의 삶의 방식과 도시의 가능성을 이야기합니다.
2011년부터 건축가·크리에이터·연구자·기업·행정가와 회의를 거듭해
2013년·2016년 도쿄 전람회, 2018년 베이징 전람회, 2022년 한국 전람회를 개최했습니다.
하우스비전은 개최 이전부터 아시아의 디자인과 문화의 비전을 주제로
중국, 베트남, 인도네시아 등지에서 심포지엄과 연구회 등을 열었습니다.
아시아는 지금의 시대를 주도해나갈 가능성이 잠재되어 있는 나라이기에
앞으로 여러 아시아에서 하우스비전의 문을 열 계획입니다.

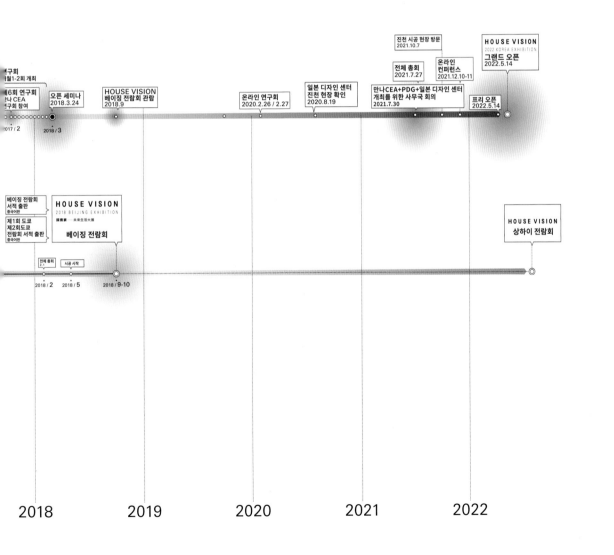

작음, 좁음, 공유로의 방향 전환

하라 켄야
HARA Kenya

디자이너이자 일본 디자인 센터 대표,
무사시노미술대학교 교수다.
커뮤니케이션을 기반으로 한 다양한
디자인 프로젝트를 기획하고 진행한다.
2002년부터 무인양품의 아트 디렉터를
맡고 있다. <리디자인>, <햅틱>, <센스웨어>,
<하우스비전> 등의 전시를 다수 기획했다.
공간부터 그래픽, 제품까지 활동 영역은
넓지만 그만의 정보 편집 능력과
디자인에 대한 철학은 정평이 나 있다.
2019년부터 '저공비행-High Resolution
Tour'라는 웹사이트를 만들어 일본의
소도시를 소개하는 활동을 시작했다.
관광과 호텔 관련 프로젝트를 모색하고 있다.
그의 저서 <디자인의 디자인>, <백>은
다국적 언어로 번역되었다.

하우스비전은 2017년부터 서울에서 움직이기 시작했습니다. 초기 단계에는 서울의 도시 문제를 반영해 연구를 진행했습니다. 그러다 실현 단계에서 만나CEA를 만나게 되었고, 그들이 계획 중인 하이테크 농업 현장에서 하우스비전을 개최하자는 방향으로 이야기가 전개되었습니다. 도시는 모두 비슷한 과제를 안고 있지만 도시 외곽과 하이테크 농업이 이루어지는 환경에는 전혀 다른 문제가 존재하고 있습니다. 그곳에 어떠한 형태의 주거와 커뮤니티가 생길 수 있는가에 대한 주제는 매우 가능성이 크다고 생각했습니다. 이번 제안은 자연과 마주하며 만들어온 전통적 주거와 거기에 깃든 지혜를 다시 살펴보며 새로운 연구를 시도해보고자 거듭 고민한 결과입니다.

세계는 지금 지구온난화로 인해 발생하는 기후변화와 자연재해에 직면해 있습니다. 욕망이 이끄는 대로 도시를 만들고 자원을 낭비하며 살아온 인간은 불과 몇십 년 사이에 더 이상 되돌릴 수 없을 만큼 자연을 훼손시켰습니다. 확실히 인류는 생각만큼 영리하지 않은 것 같습니다. 그러나 이대로 가만히 지구가 멸망하기만을 바라보고 있을 수는 없습니다. 먼저 작은 것부터 되돌아보고 다시 살펴봐야 합니다.

집에 대한 연구를 하며 느낀 것은 주거 형태가 과거와 비교해 크게 달라지지 않았다는 점입니다. 일본 속담에 "앉아서 반 장, 누워서 한 장"이라는 말이 있습니다. 다다미 크기는 가로 90cm, 세로 180cm입니다. 앉고 누울 수 있을 정도의 공간만 있다면 어떻게든 된다는 뜻입니다. '좁음'이 '부족함'을 뜻하는 것은 아니라는 말입니다. 이를 전제로 집에 대한 생각을 바꾼다면 우리를 둘러싼 생활 환경이 달라질지 모릅니다. 농촌 지역의 문화나 이동, 물류 문제 등 이번 하우스비전이 내놓은 과제와 제안이 미래에 변화를 가져오기를 기대합니다.

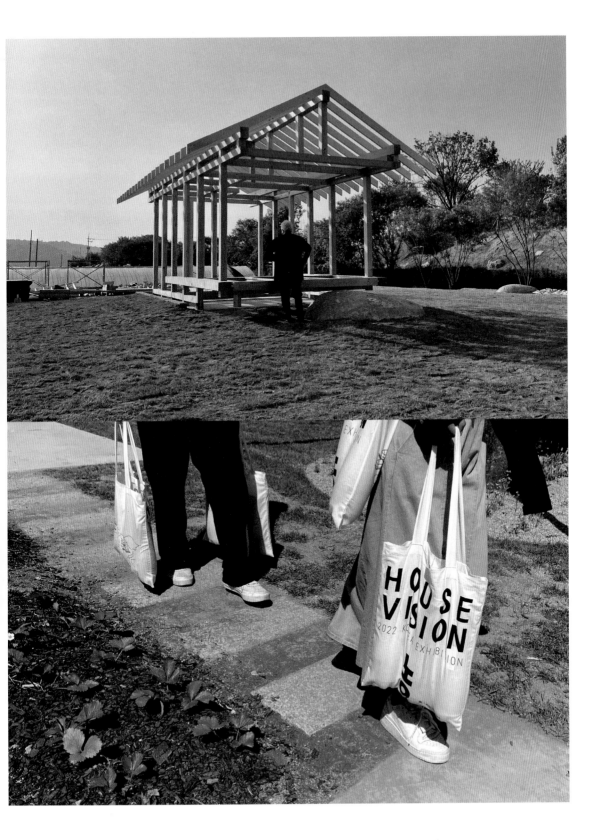

작음 , 좁음 , 공유로의 방향 전환

사진 크레디트

촬영

김동규＋이동웅, 유준기
—— 016-019, 025, 027-031, 044-045, 50-53, 58-67,
 071-73, 076-077, 080-081, 086-088, 099-101,
 104-109,123下, 124, 126上, 128-133, 138-139,
 140下, 142-143, 145-147, 185下

타이세이건설, 아즈사 설계,
쿠마 켄고 건축도시설계사무소 공동 기업체
—— 012

Nacasa&Partners Inc.
—— 175, 177-181

Takashi Sekiguchi / amana photography inc.
—— 009, 011, 074

CG

하시모토 겐이치, 나카시마 마미노
—— 049-050, 054-056, 68-69,082-083, 090-091
 093, 096-097, 120-121, 134-135, 148-149, 154-155,
 160-161, 164下, 166-167, 169-176

사진 제공

서울디자인재단
—— 182-185上

송봉규
—— 163, 164上, 165

임태병
—— 157, 159

조병수
—— 151-153

AUROI
—094-095

BlueNaru
—— 044

getty images
—— 022, 046左, 046左上下, 085, 102,
 111, 114, 137, 140上

Kentaro Kumon
—— 116, 118-119

MANNA CEA
—— 021、032-034, 036-037, 043, 079

Ocean Hugeer Hoods
—— 046右

ONE O ONE architects
—— 057

PIXTA
—— 115

Redifine Meat
—— 041

Rikio Hashimoto
—— 113

Taiki Fukao
——123上, 126下

UMITRON
—— 039, 042, 045

전람회 크레디트

전람회 디렉터	하라 켄야
주최	HOUSE VISION 제작위원회·MANNA CEA
주관	Project Design Group, 일본 디자인 센터
후원	(주)우아한형제들, 무인양품, 한세실업(주)
협찬	YES24(주)
협력	디자인하우스
전람회장 구성	chakchak studio
참여 건축가	최욱, 민성진, 김대균, 조병수, 임태병
참여 디자이너	조기상, 나훈영, 송봉규, 유보라
참여 기업	(주)우아한형제들, AUROI, BO MARKET, 무인양품, 코닝, YES24(주)
제작협력	LX Hausys
촬영	김동규＋이동용, 유준기
홍보	와디즈
CG	하시모토 겐이치, 나카지마 마미노
스타일링	육연희
기획·진행	장은아
기획·통역	김지용

협력

「작은 집」
설계/인테리어/스타일링 : ONE O ONE architects
시공 : Atelier O, Daeheung Metal
협찬 : YES24

「Meta-Farm Units」
설계/인테리어: 민성진(SKM ARCHITECTS)
시공:이넥스
협찬:LX Hausys

「여가旅家」
시공사: C.scape
스타일링: 아우로이
제작협력: 동신목재

「Cultivation House」
설계/스타일링 : chakchak studio
시공 : JKS건설
인테리어 : Dada Interior

「양의 집」
시공 책임: 이영은
시공: 태성하우징
가구/인테리어: 이로디자인플래닝, 바우첸, 비스트럭처
스타일링 계획, 총괄 : 이경미 무인양품 VMD 매니저
스타일링 진행 : 김주원, 최희수, 권소연 무인양품 VMD

「100% Kitchen」
설계: chakchak studio
시공 : JKS건설
인테리어 : chakchak studio, 나훈영
스타일링 : 나훈영, 만나CEA
협찬 : 만나CEA, 우아한형제들

「숨 쉬는 집」
프로젝트 담당 : 윤자윤, 이치훈

「현관이 확장되는 집」
디자인 : 임태병 / 문도호제
전시 작업 총괄 : 안종훈
모형제작 : 김중섭 / 연하현 / 현은우
보드 및 영상 : 최인

「New Arc」
디자인: 송봉규 & BKID

「Local Life Mobility」
디자인 : 유보라 & BO MARKET

HOUSE VISION 4 2022 KOREA EXHIBITION

1판 1쇄 인쇄 2022년 5월 17일
1판 1쇄 발행 2022년 6월 3일

지은이	하라 켄야＋HOUSE VISION 제작위원회
편집 디자인	하라 켄야＋일본 디자인 센터 하라 디자인 연구소
글	하라 켄야, 일본 디자인 센터
CG	하시모토 겐이치, 나카시마 마미노
옮긴이	Sungwon Kim, Rooni Lee (BABELO)
펴낸이	이영혜
펴낸곳	(주)디자인하우스
편집 협력	[책임 편집] 전은경, 박은영 [편집 진행] 윤솔희, 이수빈 [교정·교열] 한정아

출판등록	1977년 8월 19일 제2-208
주소	서울시 중구 동호로 272
대표전화	02-2275-6151
영업부직통	02-2263-6900
홈페이지	designhouse.co.kr

ISBN 978-89-7041-998-5 03910
©Kenya HARA, Executive Committee of HOUSE VISION 2022 Printed in Seoul

HOUSE VISION 제작위원회

하라 켄야의 발상에서 시작한 하우스비전은 '집'을 산업의 교차점으로 바라보고 에너지, 통신, 물류, 커뮤니티 등을 연결해 산업의 추세를 전망하고 구조를 개선하고자 한다. 2010년부터 일본 디자인 센터 하라 디자인 연구소의 멤버들과 활동을 시작했다. 일본, 중국에서 연구회 및 심포지엄을 열었고 첫 전람회로 <HOUSE VISION 2013 TOKYO EXHIBITION>을 개최했다. 2014년에는 중국으로 활동 영역을 확장했으며 2016년 <HOUSE VISION 2016 TOKYO EXHIBITION> 이후 <HOUSE VISION 2018 BEIJING EXHIBITION>을 개최했다. 향후 아시아 산업을 이끄는 기업과 함께 프로젝트를 진행하고자 한다.

일본 디자인 센터 하라 디자인 연구소

1991년 일본 디자인 센터 내에 설립된 곳으로 하라 켄야가 디자인을 총괄하고 있으며 커뮤니케이션 디자인을 전문으로 한다. 디자인을 의뢰받아 제공하는 방식의 전통적 디자인 스튜디오의 기능을 하면서도 사회 문제 해결을 위한 디자인 프로젝트를 제안하는 것에 중점을 두고 있다. 하우스비전의 기획·제작 및 운영을 하고 있다.

HOUSE VISION 2022 KOREA EXHIBITION 제작팀

종합 디렉션	하라 켄야
기획·운영 총괄	마츠노 카오루
홍보·진행 관리	야마구치 레이코, 김지은
제작·진행	【그래픽】 네모토 유키요, 니시 토모코 【편집】 나카무라 신페이, 니시 토모코 【영상】 호소카와 히로시 【텍스트】 구마가이 류지 【통역】 김지은